혐오와

매혹 사이

혐오와 매혹 사이

왜 현대미술은 불편함에 끌리는가

ⓒ 이문정, 2018

초판 1쇄 펴낸날 2018년 9월 3일

지은이 이문정
펴낸이 이건복
펴낸곳 도서출판 동녘

등록 제311-1980-01호 1980년 3월 25일
주소 (10881) 경기도 파주시 회동길 77-26
전화 영업 031-955-3000 편집 031-955-3005 전송 031-955-3009
블로그 www.dongnyok.com **전자우편** editor@dongnyok.com

ISBN 978-89-7297-919-7 03600

혐오와

왜

현대미술은

불편함에 끌리는가

매혹 사이

이문정 지음

동녘

들어가는 말.

나는 왜 불편한 미술에 끌리는가?

언젠가부터 나는 불편한 미술을 좋아하는 사람이 되었다. 스스로 웃으면서 농담조로 어둠의 미술을 좋아한다고 말할 때도 있다. 어둠이란 단어는 혐오스럽거나, 잔인하거나, 끔찍한 무엇, 불편한 감정을 불러일으키는 모든 것을 의미한다. 나는 많은 사람들이 피하고 싶어 하는 불편한 주제와 재료를 전면에 내세운 미술, 그와 관련된 이론들을 연구한다. 아직 연구자라는 단어가 조심스러울 정도로 초짜이지만 그럼에도 내 취향은 분명하다. "왜 그렇게 끔찍한 것을 좋아하는 거야?"와 같은 질문도 수없이 받았다. 그러나 온전한 답변을 해본 적은 거의 없다. 질문자들 대부분은 내 답변에 별 관심이 없었다. 그 질문은 나를 이해할 수 없다는 완곡한 표현이었다.

나와 불편한 미술과의 만남은 2005년의 어느 날, 머릿속에 우연히 떠오른 질문에서부터 시작되었다. 그 질문은 '죽은 후에 어떻게 될까?'였다. 한 번도 궁금해 하지 않았던 문제였다. 나 자신의 죽음 이후 내가 처할 상황에 대해 진지하게 생각하게 되자 알 수 없는 것들 투성이었다. 죽음이 절체절명의 공포로 다가오면서 두려워지기 시작했다. 혼자 고민하다가 주변사람들에게 죽음 이후를 묻기도 하고 죽음을 다룬 책들도 읽기 시작했다. 인간은 생명을 얻는 순간 죽음도 함께 얻게 된다는 기쁘면서도 슬픈 운명에 대해 이미 많은 이들이 고민했었다는 사실을 그제야 확인할 수 있었다. 몇 달후 나는 정면 돌파를 선택했다. 죽음과 관련된 미술을 연구하기로 결심한 것이다. 운명이었을까? 박사 논문의 주제와 긴밀했던 이론가인 줄리아 크리스테바 Julia Kristeva 역시 죽음을 논하고 있었다.

죽음을 담아내는 대부분의 미술 작품들은 공통된 특징을 갖는다. 어떤 식으로든 불편함을 유발한다는 것이다. 그런데 신기하게도 불편한 것들은 그것을 피하고자 하는 우리의 의지와 상관없이 우리의 관심을 끈다. 공포 영화를 볼 때 끔찍한 장면이 나오면 손으로 눈을 가리면서도 손가락 사이로 화면을 보게 되는 이치와 같다. 나 역시 그러하다. 마음을 굳게 먹어도 계속 바라보기 힘든 작품들이 많지만 그 매력에 빠지고 나니 벗어날 수 없게 되었다. 이후 죽음에 대한 궁금함과 두려움에서 시작된 내 행보는 점점 어떤 방식으로든 불편한 것들을 끄집어내는 미술로 확장되었다.

불편한 미술의 등장은 포스트모더니즘^{postmodernism}이 가져온 생각의 변화와 긴밀하다. 포스트모더니즘 시대에 들어선 이후 미술은 무균실에서 일상으로 편입되기 시작했고 인간 삶의 이야기를 다루게 되었다. 영웅이나 여신은 더 이상 절대적인 가치를 갖지 못한다. 미술의 주인공이 될 수 없다고 여겨졌던 평범한 사람들, 소외된 사람들이 그려지기 시작한 것이다. 더 나아가 각종 금기와 트라우마^{trauma}, 인간이 자행해왔던 모든 파괴적인 행동과 그 결과, 비극의 역사들, 인간이 살면서 가장 잊고 싶어 하는 죽음과 소멸까지도 미술이라는 이름으로 우리를 향해 폭풍처럼 밀려왔다. 이제 미술은 개인과 사회의 숨기고 싶은 어두운 면을 부각시키고, 망각되고 회피되어온 이야기들을 나눈다. 그리고 이 새로운 대화를 위해 혐오스럽거나 비속하다고 여겨지는 이미지와 재료들이 전시장에 나타나게 되었다. 당연히 일부의 사람들은 작품을 마주하는 순간 끔찍하고 기괴한 작품이라 낙인찍고 외면한다. 그

럼에도 작가들이 비난을 감수하면서 불편한 작업들을 지속적으로 창조하고 전시하는 이유는 다음과 같다. 현실을 직시하지 않은 채 세상을 미화하고 회피하는 인간의 이중성에 대한 저항, 편견과 고정관념의 폭로, 규정된 이상적인 아름다움에 대한 반발, 예술의 독립성과 자율성을 추구하며 예술을 위한 예술을 지향했던 모더니즘^{modernism} 미술에 대한 비판, 삶으로부터 분리된 예술에서 벗어나기 위한 노력과 예술의 사회적 역할을 실현하기 위한 시도 등이 그것이다. 미술은 더 이상 아름다운 꽃밭에 머무르길 원하지 않는다. 우리를 고뇌하게 하고 아프게 하는 것들도 삶의 일부이기 때문이다. 이 세상에는 한번쯤 진지하게 마주봐야 하는 불편한 것들이 많다. 껄끄러운 상황이 발생하는 것을 피하기 위해 때로는 알면서 모른 척하거나 숨기기도 하지만, 눈에 드러나지 않는다고 해서 불편한 무언가가 존재하지 않는다고 말할 수는 없다.

꽃밭을 벗어난 미술이 갖는 또 하나의 특징은 이분법적인 흑백 논리를 거부하고 의도적으로 금기를 위반해 당연시되는 모든 것들을 되돌아보게 한다는 것이다. 때로는 그 과정에서 논란이 일거나 비난이 쇄도하기도 한다. 물론 금기를 다루는 작품 중에는 진실성이 결여된 채 트러블메이커처럼 단순히 주목을 끌기 위한 것들도 있다. 그러나 이 책에서 이야기되는 불편함을 유발하는 예술적 행위 대부분은 스캔들과 가십을 일으키려는 것이 아니다. 그것은 숨겨진 진실을 찾기 위한 절실한 도전이다. 이러한 생각에 근거하여 우리가 낙인찍고 밀어냈던 불편한 미술과의 공감대 형성을 시도해

본다는 것이 이 책의 목표다.

이 책은 내가 2005년부터 지금까지 이어온 불편한 미술과의 만남들을 모은 결과물이다. 이 책의 전체적인 골조는 박사 논문과 그간 학술지에 발표했던 논문들을 토대로 했다. 책을 준비하는 과정에서 새로운 내용이 추가되기도 했다. 그동안의 연구물들을 해체하고 재결합하면서 좀 더 다양한 독자들이 이 주제에 주목하기를 바랐다.

이 책의 전체 내용은 〈프롤로그〉와 〈에필로그〉를 포함해 총 아홉 장으로 구성되었다. 그중, '폭력'을 다루는〈1장〉과 '타자'를 다루는 〈에필로그〉는 전체 내용을 하나로 묶는 리본과 같은 역할을 한다. 불편한 미술 중 많은 수는 폭력적이라 느껴질 만한 특성들을 갖는다. 외형이 폭력적일 수도 있고 눈에 잘 안 보이는 폭력이나 의도적으로 숨겨진 폭력을 드러낼 수도 있다. 또한 불편한 미술은 나와는 상관없는 것으로 타자화되었던 것들을 다룬다. 정신에 대비되어 밀려났던 육체, 인간이 가장 무시하고 싶어 하는 금기인 죽음과 그 대표적 원인인 질병, 불결한 것인 피와 배설물, 죄의 근원처럼 여겨졌던 성, 정상으로 여겨지는 보편적 인간이 볼 때 타자인 괴물 등이 그것이다. 이 모두는 하나같이 부정적인 의미를 부여받고 주변으로 밀려난 것들이지만 동시에 매력적이고 궁금한 무언가다.

이 책이 독자들에게 이전과는 다른 시선으로 불편한 미술을 이해하고 사유하는 계기가 되었으면 한다. 더불어 오묘하고 매혹적인 동시에 불편한 동시대 미술이 단순히 예술적인 도발에서 끝나는 것이 아니라 우리가 살고 있

는 이 세계를 숙고하고 긍정적으로 바꿔나가기 위한 것임을 느끼길 바란다. 진실이란 편안함뿐만 아니라 불편함까지 마주해야 얻어질 수 있다. 우리가 미처 몰랐을 뿐 불편함은 원래 그 자리에 있었다. 불편함을 내 삶의 일부로 받아들인다고 해서 이 세상이 갑자기 끔찍해지거나 슬퍼지는 것은 아니다. 오히려 그럼에도 불구하고 세상이 의미 있음을, 아름다울 수 있음을 확인할 수 있을 것이다.

　이 모든 과정은 절망하기 위함이 아니다. 꿈꾸기 위함이다.

　이 책은 2017년 12월 출간되었지만 빛을 보지 못했던 《불편한 미술》을 수정, 보완해서 새롭게 만든 것이다. 쉽지 않은 과정을 함께 해주신 동녘 이건복 대표님과 관계자 분들께 감사드린다.

<div align="right">2018년 8월 이문정</div>

사랑하는 부모님께
이 책을 바칩니다.

Thanks to Taejung Lee, Hyeyoung Na.

차례。

미술은 언제나 아름다운 것을 추구해야 할까?

PROLOGUE

불편한
미술의
시작

모든 미적 "즐거움"이 두드러지게 즐거울 수는 없다.
많은 예술, 깊은 뜻을 가진 대부분의 예술은
매우 불편하고, 어렵고, 괴롭고, 혐오스러운 감정을 불러낸다.[1]
그러한 기본적인 혐오가 미적 반응으로 승격될 수 있다는 것은
공포가 숭고로 변모되는 것처럼 역설적이다.
(…)
역겨움은 몇몇 측면에서 동시대의 "미적 취향"으로 분명히 들어왔다.[2]

• 캐롤린 코스마이어 •

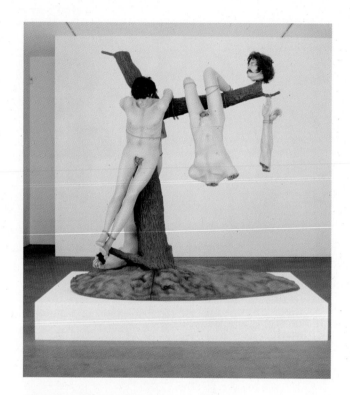

죽은 자에게 가해진 위대한 행위
채프먼 형제
277×244×152.5cm, 혼합 매체, 1994

악명 높은
채프먼 형제

성인 남성 세 명의 훼손된 시체가 나무에 묶여 있다. 절단된 채 매달린 머리와 손과 다리, 성기가 잘려나간 육체를 마주하는 사람들은 누구라도 충격과 불쾌, 공포와 같은 불편한 감정의 과잉 상태에 빠질 것이다. 십자가 책형^{Crucifix}이 떠오르기도 하지만 종교적인 희생과 성스러운 순교의 분위기는 어디에도 존재하지 않는다. 마치 전리품처럼 진열된 살덩어리만 있을 뿐이다. 이미 생명을 잃은 인간에게 가해진 극단적 폭력, 반인륜적 행위의 결과물에는 인간에 대한 일말의 존중과 동정이 존재하지 않는다. 꿈에서라도 마주하고 싶지 않은 이 상황들은 공포 영화의 한 장면이 아니다. 오늘날 미술관에서 어렵지 않게 만날 수 있는 채프먼 형제^{Jake and Dinos Chapman}의 대표 작품 〈죽은 자에게 가해진 위대한 행위^{Great Deeds! Against the Dead}〉의 모습이다. 실제 사람 크기의 마네킹으로 제작된 이 작품은 전시 〈센세이션: 사치 컬렉션에서 온 젊은 영국 작가들^{Sensation: Young British Artists From The Saatchi Collection}〉(1997)에 출품되면서 유명해졌고 오늘날에도 채프먼 형제의 대표작으로 꼽힌다.

사실 채프먼 형제의 작품 대부분은 끔찍하고 기괴하다. 명성을 얻기 이전부터 그들의 작업은 그랬다. 전쟁터에서 무자비하게 농락당한 인간들, 홀로코스트^{Holocaust}의 참상, 코가 비정상적으로 진화되었거나 남성의 성기로 바뀐 아이들이 유명 회사의 운동화를 신은 모습 등이 대표적이다. yBa^{young British}

artists (젊은 영국 작가들)의 대표 작가이자 잔인한 작품으로 악명 높은 데미안 허스트 Damien Hirst, 자신의 피로 냉동 조각을 제작했던 마크 퀸 Marc Quinn 등과 비교해 봐도 그 강도가 독보적이다. 〈죽은 자에게 가해진 위대한 행위〉의 시리즈처럼 보이는 〈성 sex〉 시리즈, 〈단지 더 작을 뿐인 같은 것 혹은 같은 크기지만 멀리 떨어진 것 The Same Thing Only Smaller, or The Same Size But A Long Way Away〉(2005), 〈같은 것 그러나 은 The Same Thing But Silver〉(2007) 역시 마찬가지다. 채프먼 형제는 최소한의 존엄도 지켜지지 않은 인간의 모습들을 일관되게 담아냈다. 그것이 진짜가 아니라 하더라도 채프먼 형제의 작품에 드러나는 것과 같은 보편성을 벗어난 인간의 육체는 혐오의 감정을 유발한다. 실제로 〈죽은 자에게 가해진 위대한 행위〉와 같은 작품을 마주한 많은 관객은 요즘 미술이 도대체 왜 이렇게 끔찍하고 잔혹한 것을 보여주는지 질문을 던지며 불쾌해한다. 디노스 채프먼 Dinos Chapman 도 가끔씩 자신의 작품을 보고 놀란다고 인터뷰에서 밝히기도 했다. 일반적인 사람이라면 대부분 흉측한 것보다는 아름다운 것을 보고 싶어한다. 요즘처럼 대중 매체와 통신수단이 발달한 시대에 채프먼 형제도 자신들을 향한 불편한 반응들을 모르지 않을 것이다. 유명세를 위한 노이즈 마케팅이거나 구설수를 이용해 관심을 유도하고 인지도를 높이기 위한 것이라고 하기에는 너무나 지속적이다. 그렇다면 선천적으로 폭력적이고 잔인한 것을 좋아하거나 정신적으로 문제가 있는 것일까? 그들이 등장하는 다큐멘터리나 인터뷰 영상들을 보면 그렇지도 않다. 또한 단순히 폭력적인 성향을 해소하기 위해 그렇게 잔혹한 작업들을 한 것이라면 꾸준히 영향력 있

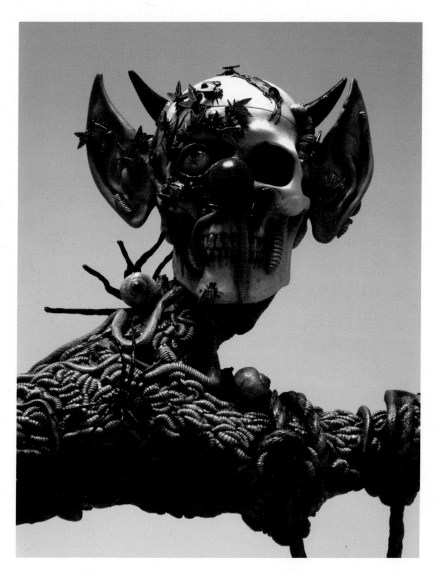

성 I (부분)
채프먼 형제
채색한 청동, 2003

는 작가로 평가되지 못했을 것이다. 이들이 왜 굳이 끔찍한 작업을 지속하는지에 대한 답은 작가가 아닌 이상 정확히 알 수 없다. 논리적으로 원인을 추론해나갈 뿐이다. 답을 찾기 위한 힌트는 "우리의 작품은 결코 충격을 주기 위해 만든 것이 아니다. 예술가는 더 이상 작업실에 갇혀 물감 범벅이 된 채 괴로워하는 사람이 아니라 효율적으로 비판하는 사람이라 생각한다."라는 제이크 채프먼^{Jake Chapman}의 인터뷰에 담겨 있다. 세상이 아름답기만 하지 않으므로 현실 속 진실에 어긋나는 로맨틱하고 우아한 작업을 할 수 없다는 것이 이들의 주장이다.[3]

채프먼 형제는 인간이 감추고 싶어 하는 어두운 역사와 욕망, 폭력과 이기심이 세상의 현실이 되어버린 사회, 이해하기 쉽지 않은 인간의 야만성과 잔혹함, 천박함을 비판하고 드러내기 위해 이러한 작업들을 선보인 것이다. 이유를 들어도 공감할 수 없는 사람들은 당연히 있다. 미술을 감상하는 데 있어 개인의 취향은 매우 중요하다. 누구나 자유롭게 작품을 감상하고 판단할 수 있다. 채프먼 형제의 작품이 혐오스럽다면 보지 않아도 된다. 그것은 관람객의 자유다. 그러나 그저 피하기에는 채프먼 형제와 같은 목적을 갖고 작업하고, 그에 버금가는 작품들을 보여주는 작가들이 매우 많다. 따라서 작품 이면에 숨겨진 의도를 파악할 필요가 있다. 어찌되었든 이러한 작품들이 훌륭한 작품이라 인정받은 것을 보면 오늘날 미술에서는 조화와 균형보다는 부조화와 불균형, 미^美보다는 추^醜가 중요하게 다루어지고 있는 듯하다.

전 통 을
재 해 석 했 을 뿐

그렇다면 과거의 미술가들은 어땠을까? 그들은 아름답고 행복한 것만을 만들어냈을까? 아름다운 작품만이 훌륭한 명작이라 칭송받았을까? 사실 채프먼 형제의 끔찍한 작품들은 프란시스코 고야^Francisco Goya의 영향을 받은 것이다. 〈죽은 자에게 가해진 위대한 행위〉는 고야의 판화집 〈전쟁의 참화 ^The Disasters of War 1810~1820〉(first pub. 1863)에 수록된 서른아홉 번째 판화인 〈위대한 공적! 죽은 자에 대한!^Grande Hazaña! Con Muertos!〉을 입체로 재현한 것이다. 채프먼 형제는 그들이 영국 왕립예술대학교에 재학 중이던 때부터 고야를 무척 좋아했다고 한다. 고야가 인간의 이성적 측면, 정신의 밝은 면만을 강조했던 계몽주의적 작업, 모든 것을 미화시키는 이상주의적 태도를 벗어나 현실 세계를 살아가는 인간의 진짜 심리를 반영했기 때문이다. 이는 앞서 언급했던 '현실이 아름답지 않은데 아름다운 작품만 선보이는 것은 진실성이 결여된 것'이라는 채프먼 형제의 예술관과도 일치한다. 채프먼 형제의 악명 높은 회화인 〈상처에 대한 모욕^Insult to Injury〉, 〈상처에 대한 모욕의 훼손^Injury to Insult to Injury〉(2004)등은 고야의 판화 80여점이 수록된 〈전쟁의 참화〉를 채프먼 형제가 구입해 판화 속 희생자의 얼굴을 광대 혹은 동물로 바꾸어 그린 것이다. 당연히 이 작업은 차용을 통한 재해석과 원작의 훼손 사이를 넘나들며 논란을 빚었다.

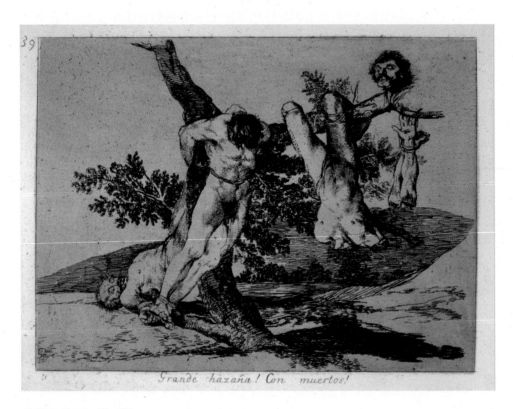

Grande hazaña! Con muertos!

위대한 공적! 죽은 자에 대한!
프란시스코 고야
15.6×20.8cm platemark, 에칭과 드라이포인트, 1810~1820

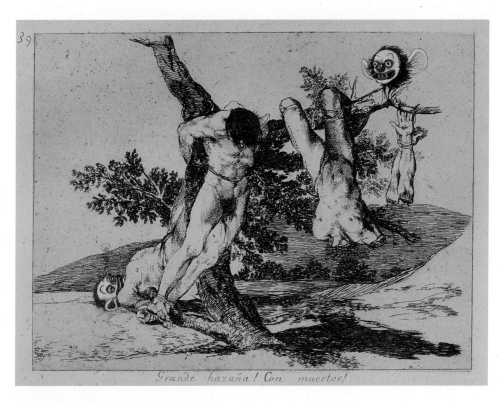

상처에 대한 모욕—죽은 자에게 가해진 위대한 행위
채프먼 형제
개작한 고야의 'Disasters of War' 80개의 에칭 포트폴리오 중에서, 2003

판화뿐 아니라 고야의 말기 작품 중 상당수는 채프먼 형제의 것에 뒤지지 않을 만큼 잔혹함을 보여준다. 고야는 말년에 귀가 잘 안 들리게 된 개인적 처지와 계몽주의의 이상이 실현되지 못하는 사회적 절망을 경험하면서 이상적인 인간상과 아름다운 세계 대신 처참한 현실을 그리게 되었다. 그 대표적 상황은 전쟁이었다. 선과 악, 아군과 적군, 악의적 폭력과 그것을 막기 위한 선의의 폭력을 구별하기 어려운 전쟁의 참상은 승자와 패자의 구별 없이 모두를 야만적인 비참함에 빠뜨렸다. 또한 고야가 활동했던 시대는 낭만주의^{Romanticism}라 불리는 미술사조가 부흥했다. 예술의 본질이 대상의 재현보다는 예술가의 감정이나 정서를 표현하는 것이라는 태도를 지향했던 낭만주의는 설령 아름답지 않더라도 감정을 전달할 수 있다면 예술로서 가치를 가질 수 있다고 생각했다. 이는 예술가가 원한다면 무엇이라도 표현의 대상이 될 수 있다는 생각을 낳았다. 낭만주의가 유행했던 19세기 미술에서 비정상적이고 노쇠한 육체, 난파당한 사람들, 대량 학살, 귀신이나 괴물 등이 반복적으로 등장한 것은 이러한 이유에서다. 그리고 이러한 변화의 시대 속에서 고야의 작업도 가능했다. 〈1808년 5월 3일〉에서 고야는 죽음을 직면한 인간의 절망과 공포, 스페인을 침략했던 프랑스 군에 대항해 봉기했으나 참혹한 종말을 맞게 된 스페인 국민들의 부조리한 현실을 그림으로 나타냈다. 또한 그는 연이어 제작된 〈변덕^{Los Caprichos}〉(1799), 〈전쟁의 참화〉, 〈어리석음^{Los Disparates}〉(1815~1824)과 같은 판화집에서 살육, 광기, 파괴가 넘쳐나는 세상, 우매하고 타락한 인간상을 담아냈다. 고야에겐 그것이 현실이었다.

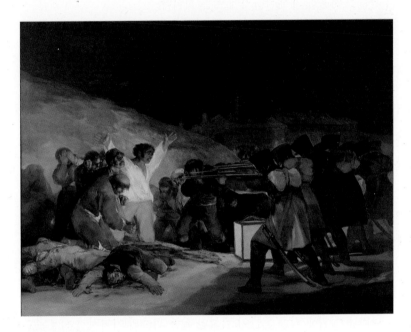

1808년 5월 3일
프란시스코 고야
266×345cm, 캔버스에 유화, 1814

그의 작업은 인간을 지배하는 불합리한 권력에 대한 풍자이자 저항이었고, 절망적인 시대에 대한 작가의 성토聲討였다. '검은 그림 Black Paintings'(1819~1823)이라 불리는 그의 말기 회화들 역시 스스로를 파괴할 수 있는 인간의 본질적 사악함과 탐욕을 보여준다. 이러한 고야의 작품에 감명을 받은 채프먼 형제가 고야의 작품을 차용해 재해석하기에 이른 것이다.

과 거 로 더
거 슬 러
올 라 가 기

그런데 고야 역시 어둠의 그림을 그릴 때 영향을 받은 작가가 있었다. 바로 히에로니무스 보스 Hieronymus Bosch다. 보스는 지옥의 광경을 그린 작가로 유명하다. 그의 작품에는 악의 상징으로 여겨지는 상상하기도 어려운 괴이한 모습의 괴물들이 가득하다. 기독교의 금욕과 대비되는 야생성과 욕망, 성적 방종 등을 나타내기 위해 각종 동물이 뒤섞인 잡종 괴물의 이미지가 사용된 것이다. 기독교적 전통에서 완전무결한 존재인 신은 선이자 미의 완성이었다. 그러다 보니 자연스럽게 죄악은 추와 동일한 것으로 여겨지게 되었다. 이러한 이유로 기독교의 교리를 주제로 하는 많은 미술에서는 끔찍하고 괴

상한 이미지들을 통해 지옥과 악마, 인간의 죄악을 표현했다. 악마의 외형적 특성은 매우 다양해 실제로 그 도상학적 특징을 정리하는 것이 쉽지 않지만 성당 건축의 장식에서부터 회화에 이르기까지 악마의 모습을 쉽게 찾아볼 수 있다.[4]

그렇다면 악의 상징과도 같은 괴물은 언제부터 그려지기 시작했을까? 괴물은 기독교가 서구 사회를 지배하기 훨씬 이전부터 인간과는 다른 알 수 없는 무엇, 정의내릴 수 없는 모호한 것이라는 이유로 인간에게 공포감을 불러일으키는 존재였다. 괴물은 정상이라 판단되는 보편적인 인간을 기준에 놓았을 때 변종이나 기형, 변칙, 과잉이나 결핍, 중간적이고 잡종적인 존재였기 때문에 숭배와 공포의 대상이었으며 배척해야 할 대상이었다. 그런 괴물이 시각화되어 본격적으로 등장하는 것은 고대 그리스 시대부터다. 반은 인간이고 반은 말인 켄타우로스 Centaur, 소용돌이를 일으키는 거대한 바다 괴물인 카리브디스 Charybdis, 개와 인간이 결합된 스킬라 Scylla, 아홉 개의 머리를 가진 괴물 뱀인 히드라 Hydra, 인간과 새의 결합인 하피 Harpy, 뱀의 머리카락을 가진 메두사 Medusa, 사람의 머리와 사자의 몸을 가진 스핑크스 Sphinx, 인간과 염소의 결합인 판 Pan 등 수많은 괴물들이 그리스 신화에 등장한다. 그리고 이들 중 일부는 미술의 단골 소재가 되어 신비롭고 불길하며 에로틱한 분위기를 풍기는 존재로 그려졌다.

관점을 조금 달리하면 예수 그리스도의 십자가 책형이나 성인들의 순교 장면을 그려낸 작품들도 잔혹하다. 기독교 교리에 대한 지식이나 믿음이 없

는 사람이 본다면 더욱 잔혹하다 느낄 수 있을 것이다. 실제로 한스 멤링[Hans Memling], 프라 안젤리코[Fra Angelico], 한스 홀바인[Hans Holbein]을 비롯해 거장이라 불리는 수많은 화가들이 그려낸 기독교적 장면들은 우리가 일상적으로 사용하는 아름다움이라는 단어만으로 설명하기 어렵다. 희생당하는 성인들의 육체는 아름답지만 그들에게 가해지는 폭력은 끔찍하다. 이러한 작품들이 예수 그리스도의 수난을 강조하며 인간을 위한 고난과 희생의 감동, 인간에게 약속된 영광의 상징으로 해석되었다는 사실을 염두에 두어도 변하는 것은 없다. 아무리 기독교 신자들에게 참회를 이끌어내고 신실한 믿음을 이끌어내는 데에 효과적이었다고 해도 과도하게 잔인해 보인다. 어떤 작품들은 그 강도가 심해 처참히 목이 베이고, 가죽이 벗겨지며, 십자가에 못 박히고, 화형의 고난을 당하는 장면이 여과 없이 묘사되어 있다.[5]

순교의 장면을 그려낸 회화들 정도로 잔인하지는 않지만 불편하고 두려운 감정을 불러일으키는 작품은 또 있다. 죽음을 묘사하는 것들이다. 알 수 없는 미지의 상태인 죽음은 언어로는 표현할 수 없는 공포의 감정을 불러일으킨다. 천부적 존엄성을 가진 존재이자 세계의 중심인 인간도 극복할 수 없는 운명이 바로 죽음이다. 전통적인 미술에서 죽음에 대한 공포가 고스란히 드러나는 주제는 '죽음의 승리, 죽음의 무도'다. 죽음의 승리에서 가장 많이 그려졌던 것은 살이 모두 썩고 뼈만 남은 해골이 인간들을 공격해 정복하는 장면이다. 대* 피테르 브뢰헬[Pieter Bruegel the Elder]의 〈죽음의 승리[The Triumph of Death]〉가 가장 대표적인 작품으로 해골, 시체, 부패해가는 인간, 두려움에 떠

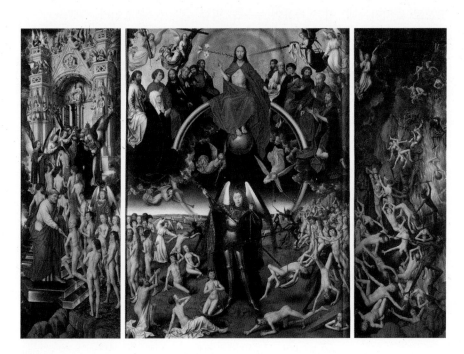

최후의 심판 The Day of Judgment
한스 멤링
221×161cm, 세 폭 제단화, 목판에 유화, 1467~1471

는 인간의 모습이 사실적으로 묘사되어 있다. 이는 불시에 덮치는 죽음에 대한 인간의 공포를 보여주며 죽음이 늘 우리와 함께하는 것임을 일깨워준다. 한편 죽음의 무도는 의인화된 죽음과 인간이 함께 춤을 추는 모습을 그린 것이 일반적이다. 다양한 계층의 사람들은 죽음과 춤을 추다가 결국 납골당으로 들어가는데, 이는 죽음이 누구도 피할 수 없는 운명이라는 것을 알려준다. 이러한 작품들은 현세보다는 영생의 삶에 집중해 종교적이고 도덕적인 삶을 유지하도록 이끄는 종교적인 교육을 위한 것이었다. 그러나 이후에는 점차 죽음과 성을 연결시키는 전통이 만들어졌고, 죽음이 여인을 정복하는 이미지가 그려지게 되었다. 죽음과 여성의 만남은 여성이 육체적 욕망에 굴복할 경우 사회적 파멸에 빠질 것이라고 경고를 하는 동시에 미술 감상자의 관능적인 욕망까지 만족시켜줄 수 있었다.

　이외에 죽음을 살펴볼 수 있는 또 하나의 전통적 미술은 바로 바니타스 Vanitas 정물화다. 바니타스는 '헛되고 헛되니 모든 것이 헛되다 vanitas vanitatum et omnia vanitas'라는 라틴어에 기원을 둔다. 16~17세기 네덜란드의 정물화에서 중요한 자리를 차지한 바니타스 회화에서는 돈과 보석, 악기와 책, 지구본 같은 인간의 문명과 부귀영화를 상징하는 도상들과 해골, 불이 꺼진 촛불, 시계, 꽃, 시들은 과일 등이 함께 그려져 덧없는 인생을 암시한다. 바니타스 정물화는 죽음을 잊지 말라는 경고와 유한한 시간을 귀중히 여기고 아낌없이 누리라는 양가적 의미의 메시지를 동시에 전달한다. 허스트가 자신의 전시회에 해골, 과일과 나비, 동물의 시신들을 가져다놓은 것이나 샘 테일러 존슨

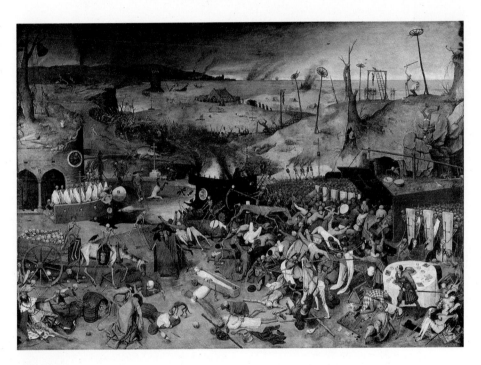

죽음의 승리
피테르 브뤼헬
162×117cm, 목판에 유화, 1562〜1563년경

Sam Taylor Johnson이 〈정물Still Life〉, 〈작은 죽음A Little Death〉(2002)과 같은 작품을 보여준 것 모두 바니타스 정물화의 전통에 근거했다고 볼 수 있다. 시간의 흐름에 따른 변화를 포착하는 테일러 존슨의 비디오 영상은 바니타스 정물화의 메시지를 더욱 직접적으로 보여준다. 시간이 흐르면 과일이든 동물이든 곰팡이가 피고 벌레가 꼬이며 결국에는 사라진다.

이처럼 미술은 오래전부터 불편한 것들을 마주해왔다. 불변하는 본질이자 질서, 균형과 조화였던 미와 달리 비본질적이며 아무 것도 아닌 것, 무형식과 기형이었던 추는 분명 피해야 하는 불길한 것이었음에도 미술에서 꾸준히 다루어졌던 것이다. 그리고 그 목적은 교화를 위한 것에서부터 인간과 사회를 비판하기 위한 것에 이르기까지 다양했다. 또한 예술적으로 표현된 추가 미의 메아리를 받는다고 생각했기에 끔찍한 괴물도 예술적으로 훌륭하게 표현된다면 의미 있다고 생각했다. 추를 독립적인 미학 개념으로 다루었던 최초의 이론가인 카를 로젠크란츠Karl Rosenkranz의 《추의 미학Aesthetik des Haesslichen》(1853)에 적혀있듯 추는 그저 미에 반대되는 끔찍한 것에서 끝나지 않는다. 다소 모순적으로 보일 수도 있지만 추는 미술 작품을 통해 건강한 방식의 즐거움을 생산하고 존재의 필연성을 획득할 수 있기에 미술 안에서 의미를 부여받을 수 있는 것이다.[6]

이러한 논리를 따른다면 고야의 〈1808년 5월 3일〉이 그려낸 주제는 결코 일어나서는 안 되는 끔찍한 비극이지만 그것이 예술 영역에서 다루어졌을 경우에는 가치를 갖는 것으로 바뀔 수 있다. 오히려 추를 감추지 않고 그

정물
샘 테일러 존슨
35mm 영상, 싱글 스크린 프로젝션, 3분 44초, 2001

려냄으로써 비장함과 숭고미를 느끼게 하고 감정적 동요를 불러일으키기에 더 큰 감동과 몰입을 가져온다. 그리스 시대부터 낭만주의 시대까지 꾸준히 미술의 소재가 되었던 신화 속 괴물들부터 기독교적 순교의 장면들, 처참한 전쟁의 현장이나 난파당한 배와 폭풍우 등은 예술가의 손을 통해 이러한 의미의 역전을 가져왔고 미적 가치를 갖게 되었다. 바로 이것이 아름다움을 그려야 한다는 생각이 지배적이었음에도 끔찍하고 혐오스러운 것들이 미술 속에서 꾸준히 등장하게 되었던 이유다.

무례한 그림과
선도적 그림
사이

그러면 시대를 앞서나간 아방가르드 미술가들을 배출한 20세기 미술은 어땠을까? 20세기 이후에는 전통적인 예술을 거부하고 새로운 미술 형식을 찾으려는 다양한 시도들이 동시다발적으로 나타났다. 투철한 사명감을 갖고 시대를 선도하고자 했던 미술가들은 낯설고 이질적인 것, 충격적인 것을 선호했다. 모더니즘 시대의 미술을 대표하는 앙리 마티스^Henri Matisse 의 작품들은 발표 당시 야수와 같다는 비판을 받았다. 실제로 야수주의^Fauvism 라는 이름

은 미술평론가인 루이 보셀^{Louis Vauxcelles}이 마티스를 비롯한 앙드레 드랭^{Andre} ^{Derain}, 앙리 망갱^{Henri Manguin}, 모리스 드 블라맹크^{Maurice de Vlaminck} 등의 작품을 보고 야수와 같다고 말한 데에서 시작했다. 마티스의 그림들은 오늘날 그 정도의 충격을 주지 못한다. 그것은 그다지 끔찍해 보이지도 않는다. 심지어 색채와 형태의 자유를 확립해 미술의 자율성을 보여주는 명작으로 불린다.

마티스에 뒤질 새라 독일 표현주의 작가들은 문명의 발달로 인한 부작용, 세계 대전 중의 끔찍한 현실에 대한 불안감과 공포를 담아내기 위해 어둡고 음산한 색채로 날카롭고 신경질적인 이미지들을 반복해서 그렸다. 그들에게 가장 큰 영향을 끼쳤던 작가인 에드바르 뭉크^{Edvard Munch}의 〈절규^{The} ^{Scream}〉(1893)만 하더라도 녹아내리는 해골 같은 인간과 탁하고 어두운 색채가 불길한 기운을 전달한다. 많은 관람객들이 이 그림을 보기 위해 오슬로 국립 미술관^{Oslo National Gallery}을 방문하지만 지금 보기에도 이 작품은 아름답지 않다. 파블로 피카소^{Pablo Picasso}의 그림들은 어떠했는가? 지금은 20세기의 가장 혁명적인 작품 중 하나로 평가받는 〈아비뇽의 처녀들^{Les Demoiselles d'Avignon}〉은 그려졌을 당시 괴물 같은 모습을 한 여성상들 때문에 동료들조차 외면했던 것으로 전해진다. 히스토리채널^{History Channel}의 다큐멘터리 〈바이오그래피 – 파블로 피카소〉에 따르면, 끔찍한 난장판이라 평가받았던 이 작품은 마티스보다 진보적인 작품을 창조하길 원했던 피카소가 더 거칠고 파격적인 예술을 선보이기 위해 노력한 결과물이었다. 피카소는 전통에 대항하는 전위적인 작품을 아름답고 보기 좋은 것과 반대되는 충격적인 것과 동일시했던 것이

술집 카운터에서 The Bar Counter
모리스 드 블라맹크
41×32cm, 캔버스에 유화, 1900

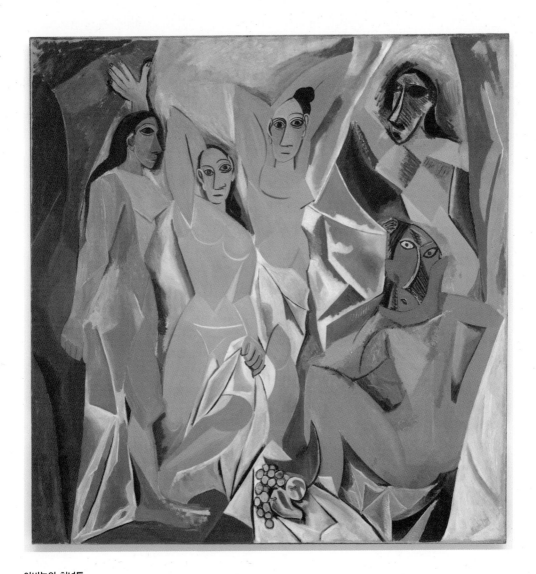

아비뇽의 처녀들
파블로 피카소
243.9×233.7cm, 캔버스에 유화, 1907

다. 이처럼 낯선 추함은 새로움과 혁신을 위한 투쟁의 흔적으로 이해되기도 했다.

한편 모더니즘 미술에서 끔찍하고 진혹한 이미지를 보여주었던 사례로 초현실주의^{Surrealism}를 빼놓아서는 안 된다. 초현실주의 미술에서 기괴하게 해체되고 결합된 잡종적인 이미지를 발견하는 것은 어려운 일이 아니다. 자동기술법^{automatism}이나 이중 이미지^{double image}를 이용한 회화뿐만 아니라 다양한 오브제와 마네킹 등을 이용한 입체 작품에서도 기괴하고 당혹스러우며 아름답지 않은 형상들이 자주 등장한다. 우리 모두 잘 아는 살바도르 달리^{Salvador Dali}의 작품들에는 괴상하게 왜곡되고 절단된 인간, 정체를 알 수 없는 생명체, 죽음의 이미지가 반복적으로 등장한다. 달리는 비합리적이고 무의식적인 인간의 내면을 표현하고 전쟁을 비롯한 정치적인 혼란과 폭력을 담아내기 위해 부패한 동물들에서부터 배설물로 더럽혀진 속옷을 입은 사람, 해골에 이르는 불편한 이미지들을 한자리에 모아 놓았다. 또한 구체관절 인형을 이용한 한스 벨머^{Hans Bellmer}의 그로테스크한 인형 사진들은 억눌린 인간의 욕망을 표현한 초현실주의의 수작으로 평가받는다. 그러나 이 작품들은 오늘날의 공포 영화와 비교해도 뒤지지 않을 정도로 잔인하다. 심지어 팝아트^{Pop art}의 상징인 앤디 워홀^{Andy Warhol}까지도 어둠의 작품을 내놓았다. 그에게 재기발랄하고 명랑한 캠벨 스프^{Campbell Soup}와 코카콜라^{Coca-Cola}만 있다고 생각하면 오산이다. 〈열세 명의 수배자들^{Thirteen Most Wanted Men}〉(1964)에서는 이상적인 영웅도 아니고 아름답지도 않으며 윤리적이지도 않은 범죄자들이 등장

한다. 또한 워홀은 바니타스의 상징인 해골의 이미지를 이용한 연작을 제작했고 고층 빌딩에서의 자살, 교통사고 현장의 처참한 모습을 그대로 보여주었다. 그런데 충격적인 사실은 워홀이 작품에 사용한 이미지들은 이미 대중매체를 통해 일반인들에 공개되었던 사진에서 가져온 것이다. 대중문화가 발전하면서 우리는 그토록 잔혹한 이미지들에 아무렇지 않게 노출되기 시작했고 그러한 현실을 차갑게 보여준 것이 바로 워홀의 '죽음과 재난' 시리즈다.

인형 La poupée
한스 벨머
65.6×64cm, 젤라틴 실버 프린트 위에 과슈 덧칠, 1935

다섯 죽음(오렌지) Five Death(orange)
앤디 워홀
50.8×76.2cm, 캔버스에 실크스크린, 1963

미술이
아름답지 않아도 될
이유

 과거의 미술에서 끔찍하고 혐오스러운 것을 그려낸 사례들을 한 권의 책에 다 적기란 불가능하다. 추하고 혐오스러운 무엇인가는 과거에서부터 오늘에 이르기까지 지속적으로 미술과 삶의 저변에 존재해왔기 때문이다. 그러면 이제 다음과 같은 질문들에 대해 생각해보자. 미술은 언제나 아름다운 것을 추구해야 할까? 미술이 언제나 아름다움과 행복을 보여줘야 한다고 주장하는 것 역시 폭력 아닐까? 힘들고 지친 현실에 희망을 실어주는 작품들도 필요할 것이고 실제로도 존재한다. 그러나 이상향을 보여주는 것이 미술가의 의무는 아니다.

 모든 미술이 아름다워야 한다는 주장은 미술에 불필요한 족쇄를 씌우는 것과 같다. 어떤 작품이 훌륭한 예술로서 의미를 갖는지 평가하는 기준은 하나가 아니다. 설득력 있게 대상을 모방했는지, 최대한 많은 사람이 선호하는 이상적인 미를 담아냈는지가 평가의 기준이 될 수도 있지만 예술가가 대상을 보고, 느끼고, 생각한 것들이 잘 전달되었는지, 아니면 작품이 만들어진 시대와 사회를 잘 반영했는지와 같은 기준으로도 작품을 평가할 수 있다.

 다시 채프먼 형제로 돌아가 보자. 채프먼 형제가 잔혹한 작품을 보여주는 이유는 고야의 그것과 큰 차이를 보이지 않는다. 예술이 반드시 이 세계

에 대한 긍정적인 시선을 담아낼 필요가 없다고 말하는 그들은 자신들의 작품이 현실에서 벌어지는 일들에 비해 충격적이지 않다고 생각한다. 마음만 먹으면 지금 우리에게 보여주는 것보다 훨씬 더 충격적인 것을 상상할 수 있다는 것이다. 그들이 지향하는 예술가상은 효율적으로 비판하는 사람이다. 이를 위해 우리가 살고 있는 이 세상에 대해, 인간 존재에 대해 함께 고민하길 바라며 인간의 어두운 면을 부각시키는 것이다. 사회는 다양한 부분들로 이루어져 있다. 이 세상에는 많은 사람들과 그들이 만드는 다양한 공동체가 존재한다. 예술가는 자신이 축적해놓은 경험을 어떠한 형식으로든 작품에 반영하는 사람이다. 자신들이 목격하고 경험한 세상이 아름답기만 하지 않기 때문에 아름다운 작품을 제작할 수 없었다는 채프먼 형제의 말을 흘려들어서는 안 된다.

잠시 영화를 예를 들어보면, 우리는 잔혹한 장면을 담은 영화들을 많이 본다. 예술 영화에서부터 블록버스터^{blockbuster}에 이르기까지 많은 영화에서 유혈이 낭자하고 살인이 일어나며 폭력이 자행되는 모습을 볼 수 있다. 코미디^{comedy}, 느와르^{noir}, 전쟁, 공상과학, 스릴러^{thriller}에 이르는 다양한 영화 장르가 있듯이 미술에도 다양한 장르가 있다. 낭만적인 드라마도 필요하지만 시사고발 프로그램도 필요하다.

그럼 이제는 정반대의 경우를 생각해보자. 만약 채프먼 형제가 자신들의 작품을 비난하는 사람들의 요구에 부응하거나 혹은 작업의 성향이 바뀌어 아름다움을 담아내는 작품을 제작하게 되었다고 가정해보는 것이다. 사실

이 경우에도 문제는 남아 있다. 바로 '미의 기준을 어떻게 정하는가?'이다. 아름다운 미술을 좋아하는 사람들에게 '그렇다면 아름다움이 무엇이라고 생각하나요?'라는 질문을 던지면 명확히 답해줄 수 있는 사람이 그리 많지 않다. 또한 명확한 대답이 나온다 하더라도 그것이 언제, 어디에서나, 누구에게나 설득력을 가질 수 있는 것도 아니다. 자기 자신에게 아름다움을 경험시키는 무언가가 다른 사람에게도 동일한 혹은 유사한 경험을 제공하리라고 자신할 수는 없을 것이다. 미남이거나 미녀라고 생각하는 외모는 사람마다 다르다. 실제로 사람들에게 가장 잘 생겼다고 혹은 가장 예쁘다고 생각하는 연예인이 누구냐고 물으면 놀랄 정도로 다양한 이름이 등장한다. 만약 모든 사람의 미적 취향이 똑같다면 사람마다 그렇게 다른 옷을 입고, 다른 화장을 하고, 다른 머리 모양을 할 수 없을 것이다.

　다시 미술로 돌아가 보자. 우리가 박물관에서 만나는 고대 그리스 조각들 중 다수의 작품은 부서진 채로 전시된다. 〈밀로의 비너스^{The Venus of Milo}〉(기원전 2세기~기원전 1세기경)는 두 팔이 없으며 〈사모트라케의 니케^{Nike of Samothrace}〉(기원전 331년~기원전 323년경)는 팔만 잘려나간 것이 아니라 얼굴도 없다. 온전한 인체가 아니라 부서지고 절단된 몸이다. 그 원인은 다르지만 결국 잘려나간 몸인 것은 동일하다. 오귀스트 로댕^{Auguste Rodin}은 〈걷고 있는 남자^{The Walking Man}〉에서 얼굴과 팔이 없는 인체상을 제작했다. 그런데도 우리는 채프먼 형제의 작품과 달리 이 작품들을 아름답다고 칭송하고 뚫어져라 바라본다. 고대 그리스 조각의 경우 처음부터 그렇게 제작된 것이 아니기 때문에 나머지 부분을 상

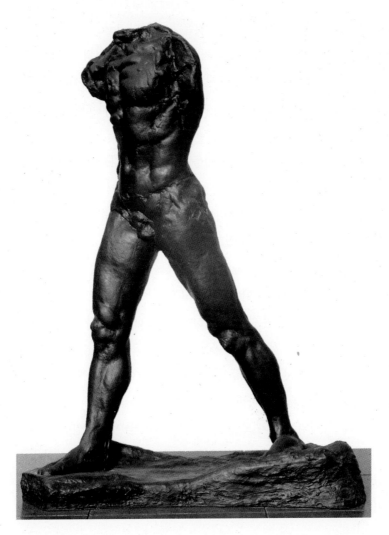

걷고 있는 남자
오귀스트 로댕
72×161×213cm, 조각, 청동, 1905

상할 수 있다는 답변을 내놓기도 하지만, 경우에 따라 누군가에게는 공포를 줄 수도 있는 훼손된 인체의 이미지인 것은 확실하다. yBa의 대표 작가인 퀸은 이와 같은 상황에 관심을 갖고 마치 오래된 조각상들처럼 사지가 없는 사람들의 초상 조각을 대리석으로 제작했다. 〈완벽한 대리석상^{The Complete Marbles}〉(1999~2005) 시리즈는 '아름답다'는 단어가 갖는 의미의 다양함과 모호함에 질문을 던지는 동시에 미의 기준 자체가 유동적이고 모호한데도 불구하고 절대적이라 착각하고 일부의 육체를 아름답지 않다고 배제해온 현실을 확인시킨다.

채프먼 형제를 비롯한 오늘날의 미술가들이 다루는 주제들은 분명 불편하다. 지우고 싶은 상처인 경우도 있고 숨기고 싶은 치부인 경우도 있다. 우리 스스로가 생각하는 인간의 모습 혹은 그런 모습이길 바라는 인간의 모습에서 너무 멀리 떨어진 것도 있다. 그러나 그 역시 우리의 일부고 현실이다. 그것까지 인정하고 받아들일 때에야 세상은 진정으로 아름다워질 수 있을 것이다. 채프먼 형제는 그저 상처를 헤집고, 조롱하고, 비판하지 않는다. 우리의 한계를 고민하고 사회의 아픔을 잊지 않고 함께 하기를 원한다. 인간이 거짓으로 감추어놓고 망각하려는 세계의 부분들을 되살리고, 세상을 통찰한다. 스스로 자신의 한계와 모순을 드러내고 받아들이는 것은 진실된 삶을 위한 필수 과정이다. 자신의 모든 부분을 받아들여야 진정한 자신을 찾을 수 있다는 사실을 우리 모두는 알고 있다. 그러나 그것은 쉬운 일이 아니다. 불편하고 힘든 과정을 거쳐야 한다.

바로 그 길을 예술가들이 도와준다고 생각해보자. 이들은 세상이 이렇게 아름답지 못하니 무의미하다는 이야기를 하지 않는다. 그럼에도 불구하고 이 세상은 유의미한 것이며, 우리가 더 의미 있게 만들어야 한다고 이야기한다. 궁극적으로 이들의 작업은 미술의 영역을 확장시키고 다양성을 추구할 수 있는 자유를 실현시킨다. 또한 고정된 가치 체계와 편견, 불합리한 위계질서에 저항하고 그것을 변화시키는 원동력으로 작용한다.

파편화된 몸이 전면에 나서다.

01

폭
력

우 리 안 에
숨 겨 진
폭 력

언젠가부터 폭력적인 무언가가 미술에서 두드러지게 활약하기 시작했다. 세계적으로 유명한 작품 중 일부는 눈을 똑바로 뜨고 감상하기 어려울 정도로 끔찍하다. 우리에게도 익숙한 데미안 허스트, 마크 퀸, 채프먼 형제, 신디 셔먼Cindy Sherman, 안드레 세라노Andres Serrano 등의 작품이 대표적이다. 도대체 이들은 어떤 이유로 그렇게 끔찍한 작품들을 선보이는 것이며, 이런 잔인한 작품들이 어째서 가치 있다고 평가되는지 이해하기 쉽지 않다. 이에 대한 답을 찾기 위해서 가장 먼저 해결해야 하는 것이 있다. 바로 폭력이란 무엇이며 어느 정도 수위에 도달했을 때 폭력적인 작품이라 말할 수 있는지의 문제다.

일반적으로 폭력은 '다른 이를 제압하거나 강요하기 위해 반이성적, 비합리적, 비윤리적으로 사용되는 힘'을 의미하며 이는 '난폭함, 잔인함, 파괴' 등을 포함한다. 그것은 불특정 다수에게 공공연히 가해지기도 하고, 개인에게 은밀하게 간접적으로 가해지기도 한다. 인간 세상에서 폭력은 매우 익숙하지만 그 범위는 매우 모호하다. 물리적인 폭력에서부터 정신적인 폭력에 이르기까지 종류도 다양하다. 전쟁, 홀로코스트, 살인, 구타와 같은 직접적인 행위만 폭력이라 불리는 것은 아니다. 아무런 행위를 하지 않는 무

관심이 폭력이 될 때도 있다. 인간이 도시를 건설하기 위해 자연에 행한 행위를 폭력이 아니라 단언할 수 있을까? 명확한 기준을 제시하고 그 기준에 부합하지 못하는 모든 존재를 밀어내고 치벌한 것 역시 폭력이다. 보편적이고 거대한 하나의 정답을 추구하는 것도 폭력이 될 수 있다. 폭력에 대항하기 위한 또 하나의 폭력을 행할 수밖에 없는 순간도 빈번하다. 승리자는 항상 또 다른 폭력이다.[1]

평범한 사람이라면 누구나 폭력이 가해지는 순간, 과정, 결과 중 어떤 것을 마주해도 공포와 두려움을 느낄 것이다. 폭력적 행위가 일어난다는 것은 평등하고 균형 잡힌 관계가 깨졌음을 의미하기 때문이다. 문명화된 인간 사회는 당연히 인간 존엄성을 존중하고 사회를 유지, 보호하기 위해 법과 도덕으로 폭력의 범위를 설정해 제재해왔다. 그런데 사회가 공적 규범으로 규제하고 있음에도 폭력은 근절되지 않으며 개인적, 집단적으로 무한 반복되고 있다. 폭력을 완전히 없애기란 불가능해 보인다. 게다가 폭력은 매우 상대적이고 주관적으로 경험된다. 똑같은 행동이라 해도 누군가에게는 폭력, 누군가에게는 대수롭지 않은 일일 수 있다. 이런 이유로 가해자와 피해자, 그리고 목격자의 의견이 서로 대립되기도 한다. 폭력에 의한 심리적 상처의 정도도 다르다.

그렇다면 우리는 살아가면서 얼마나 많은 폭력에 노출될까? 평범한 사람이라면 대부분 일상에서 크고 작은 폭력에 노출된다. 그중에는 의도된 것도, 의도되지 않은 것도 있다. 우리 자신의 주변에서 직접적인 폭력 사태가

일어나지 않더라도 매일 뉴스를 통해 폭력의 가해자와 피해자들을 만난다. 살인, 화재, 교통사고, 테러, 자연재해와 같은 사건사고를 전하며 보여주는 잔인한 이미지들도 익숙한 것이 되었다. 개인적이거나 국가적인 비극, 허탈감이 느껴지는 뉴스들도 상처를 주는 폭력이 될 수 있다. 영화와 드라마, 애니메이션^{animation}, 오락과 같은 장르에서는 가상으로 만들어진 폭력이 문화 상품이라는 이름으로 생산된다. 대중들은 자신이 위험으로부터 멀리 떨어진 채 안전한 상황 혹은 우월한 위치에 있다는 것에 안심하거나, 반대로 자신에게도 그런 일이 일어날지 모른다는 공포에 휩싸인다. 눈요깃거리가 된 폭력의 소비자들은 참상을 경험하지 않고도 그것을 설명하고 상상할 수 있게 되었고, 심지어 점점 더 강한 자극을 원하게 되었다.[2] 때로는 그것이 폭력인지 모른 채 젖어드는 경우도 많다. 상당수의 애니메이션에는 공존 불가능해 보이는 귀여움, 선함과 폭력, 악함이 결합되어 있다. 톰과 제리^{Tom and Jerry}, 뽀빠이^{Popeye}, 철완 아톰^{Mighty Atom} 등의 애니메이션 주인공들은 하나같이 선하다. 그들의 외양과 표정은 호감을 느낄 만큼 유쾌하고 귀엽다. 그런데 그들이 처한 상황이나 그들이 보여주는 행동들은 폭력적이기 그지없다. 우리는 귀여운 주인공의 폭력 행위에는 무덤덤하게 반응한다. 예를 하나만 들어 보자. 고양이 톰이 생쥐 제리를 잡아먹으려 한다는 원인 제공을 했지만 제리가 톰을 골탕 먹이는 많은 방법은 물리적 폭력을 가하는 것이다. 또한 뽀빠이의 여자 친구인 올리브는 매번 부르터스에게 강제로 납치당하고 뽀빠이 역시 무력으로 그녀를 되찾아온다. 둘 사이의 주먹다짐이 현실에서 일

어났다면 유혈이 낭자했을 것이다.

우리가 사는 이 세상은 분명 폭력으로부터 자유롭지 못하다. 그에 대한 예술적 답변은 프란시스코 고야의 〈이성이 잠들면 괴물이 나타난다The Sleep of Reason Produces Monsters〉에서 찾을 수 있다. 이 작품 속 괴물이 암시하듯 인간은 양가적 존재다. 문명의 발달과 유지, 관리를 위해 반이성적인 것들을 최대한 억제하고 통제해왔지만 그것 역시 인간의 본성이기에 완전히 없앨 수 없다. 인간은 선과 악, 순수함과 불순함, 미와 추를 동시에 소유하고 있는 존재다.[3] 조르주 바타유Georges Bataille가 말했듯 인간은 폭력이 존재한다는 사실, 그것이 존재할 수밖에 없는 이유를 부정한다. 그러나 인간 사회 속에서 폭력은 언제나 일어난다.

폭력은 인간의 역사, 그리고 현대 사회의 일부다. 이 세계는 우리가 알고 있는 것보다 훨씬 폭력적이고 잔혹하다. 이와 관련해 정신분석학에서는 공격성을 인간이 태어날 때부터 갖게 되는 본성으로 이야기한다. 내적으로 제거가 불가능하기에 반드시 표출되어야 한다는 것이다. 바타유가 살아 있는 사람을 찢어 죽이는 형벌인 백각형이 진행되는 순간의 사진을 보며 '극심한 고통, 단순한 고통 그 이상의 것, 신체가 변형되는 그런 고통'을 상상했던 것도 같은 맥락에서 이해 가능하다.[4]

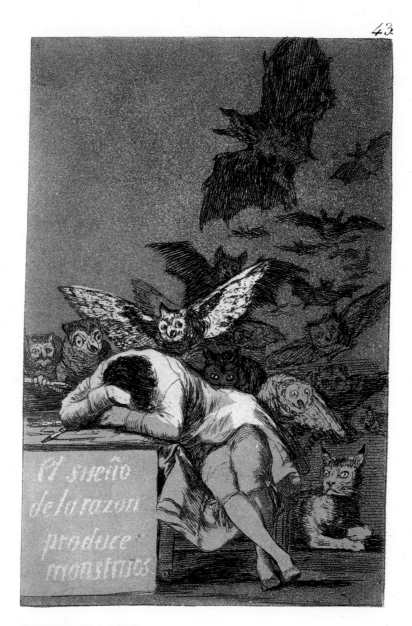

이성이 잠들면 괴물이 나타난다
프란시스코 고야
21.5×15cm platemark, 에칭과 레이드지에 아쿼틴트, 1797~1799

폭력의
미학

　인간의 폭력성이 사회적으로 용인되는 범위 안에서 합법적으로 이루어
지도록 고안된 것이 바로 권투나 격투기 같은 스포츠, 잔혹한 영화와 게임
등이다. 폭력적인 미술도 일정 부분에서 유사한 역할을 할 것이다. 이 책에
실린 많은 미술 작품은 폭력적이라는 평가를 받는다. 논란을 일으킨 작품들
도 많으며 반달리즘^{vandalism}●의 대상이 되었던 것들도 있다. 그렇다면 미직 폭
력이란 과연 무엇을 말하는 것일까? 마치 영화 〈300〉(2006)에서 전쟁 중 군인
들이 흘리는 피의 색채와 흩뿌려지는 속도를 조절했던 것처럼 시각적으로
세련되게 표현하면 되는 것일까? 그 안에 심오한 미학과 철학을 담으면 용
인되는 것일까? 폭력이 실재하는 시각적 이미지로 드러날 경우 어느 선까
지 받아들여야 하는지 한계선을 긋는 일은 쉽지 않다. 명확한 답을 내놓기
란 불가능해 보인다.

　사실 전통적인 미술, 특히 전쟁, 대량 학살, 신화, 십자가 책형과 순교 등
을 다룬 미술에서 잔혹하고 끔찍한 이미지들이 매우 많이 존재했다. 그것은
미술의 대표적인 주제였다. 그러나 우리는 그런 작품들을 향해 폭력적이라
문제 제기를 하지 않는다. 오히려 잔혹한 순간을 아름답게 승화시켰다고 평

●
예술품이나 문화재, 공공물 등을 파괴하거나 훼손하는 행위를 뜻한다.

가한다. 미적 승화를 용이하게 도와주기 위함인지 실제로 폭력의 순간을 재현한 많은 작품에는 아름다운 육체를 가진 폭력의 희생자 혹은 가해자가 등장한다. 이러한 작품들은 인간의 깊은 곳에 내재된 폭력성을 만족시키면서도 보편적인 아름다움을 보여준다는 전통적인 미술의 목적에 부합한다. 또한 아름다운 육체를 엿보고 싶어 하는 인간의 관음증적 욕망을 고상하게 충족시킨다. 매혹적인 육체가 외부의 공격을 받는 광경을 보여주는 모든 이미지는 고통 받는 육체를 보고 싶어 하는 인간의 욕망과 인간의 벗은 몸을 보고자 하는 욕망을 동시에 충족시켜준다. 오랫동안 예술은 이 두 가지 기본적인 욕망을 모두 충족시켰다.[5]

전통적인 미술과는 다른, 미화되거나 여과되지 않은 폭력적 이미지가 본격적으로 나타나기 시작한 것은 미술에서 다원주의적 태도가 나타나는 1960년대부터다. 특히 자신의 몸을 물어뜯는다거나 자신을 향해 총을 쏴 상해를 입히는 퍼포먼스performance에서 미술가들은 스스로를 위험과 폭력적 상황에 몰아놓고 개인과 집단의 심리적 고통을 표현했다. 1980년대 들어 포스트모더니즘[6] 미술이 본격적으로 전개되면서 잔인하고 끔찍한 형상이나 주제를 가진 작품들이 급증했고, 1990년대에는 그러한 작업들을 모아놓은 전시회가 연이어 개최되기도 했다. 1992년에 리스트 시각 예술 센터MIT List Visual Arts Center에서는 〈신체 정치Corporal Politics〉라는 제목의 전시회가 열렸다. 〈신체 정치〉는 절단된 몸을 통해 현대 사회에서 파편화된 주체의 정체성을 연구하고, 아름답지 않은 육체가 세계를 탐구하는 미술의 주요한 부분이 되었

음을 확인하는 전시였다. 제목이 암시하듯 전시된 작품들은 밖으로 드러난 내부 장기, 체액, 절단된 몸 등을 보여주었다.[7] 원래 있어야 하는 자리를 벗어난 몸의 일부는 당연히 거부 반응을 불러 온다. 또한 신체의 일부가 분리되었다는 것은 그 자체로 폭력, 죽음을 암시하는 것이므로 공포감을 전달한다.

　1993년, 휘트니 미술관[Whitney Museum]에서는 〈애브젝트 아트: 미국 미술에서의 역겨움과 욕망[Abject Art: Repulsion and Desire in American Art]〉전이 열렸다. 이 전시는 혐오와 욕망의 주제를 다루는 작가들의 작업을 통해 컨템포러리[contemporary] 미술, 즉 현재 진행형의 동시대 미술에서 등장하는 비천하고 역겨운 이미지와 재료, 주제를 종합적으로 다루었다. 이 선시에는 〈신체 정치〉전에도 포함되었던 키키 스미스[Kiki Smith], 로버트 고버[Robert Gober], 루이즈 부르주아[Louise Bourgeois], 데이비드 워나로위츠[David Wojnarowicz] 뿐만 아니라 신디 셔먼, 안드레 세라노, 조에 레오나드[Zoe Leonard], 한나 윌케[Hannah Wilke], 마이크 켈리[Mike Kelley] 등의 미술가들이 포함되었다. 한편 1997년 영국 로열 아카데미에서 열렸던 전시 〈센세이션〉도 폭력적인 미술에서 빼놓을 수 없다. 총탄의 흔적이 적나라한 머리를 보여준 맷 콜리쇼[Mat Collishaw]의 〈총탄 자국[Bullet Hole]〉(1988~1993), 인간이 정육점의 살코기처럼 그려진 제니 사빌[Jenny Saville]의 〈시프트[Shift]〉와 같은 작품들이 가득했기 때문이다. 마커스 하비[Marcus Harvey]의 〈마이라[Myra]〉(1995)는 겉모습은 평범한 초상화지만 아동연쇄살인자의 모습을 아이들의 손자국으로 그렸다는 점에서 당시 가장 잔인한 악마의 그림이라 비난받았다. 그런데 이처럼 폭력적으로 보이는 수많은 작품은 인간 혹은 생명체의 일부를 중요하게 다룬다. 그

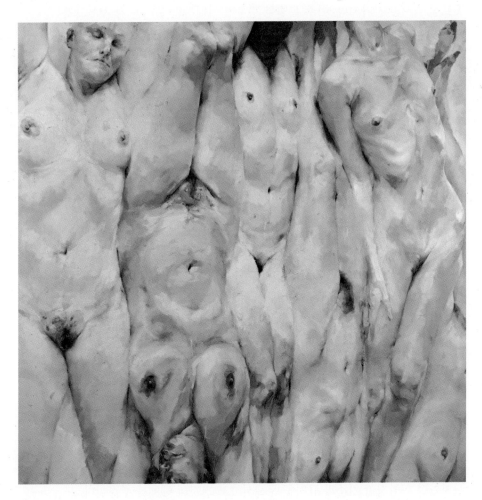

시프트
제니 사빌
330.2×330.2cm, 캔버스에 유화, 1996~1997

이유는 감각을 가진 살아 있는 생명체만이 고통을 느낄 수 있기 때문이다. 공포심 역시 마찬가지다. 아주 특별한 경우가 아니라면 우리는 가구나 그릇이 부서졌을 때 폭력적이라 느끼지 않는다. 때때로 부서진 인형이 산혹해 보이는 것은 인간과 닮아 있어 영혼 혹은 감성이 있는 것처럼 느껴지기 때문이다.

미술은 아름다움을 보여주어야 한다거나 이상적인 미를 탐구해야 한다고 생각하던 시절이 분명 있었다. 실제로 고대 그리스 시대부터 약 19세기까지 서구 미술 대부분은 이상적인 미의 재현을 중요한 목표로 삼았고, 그들이 생각하는 미의 기준인 균형과 조화를 시각적으로 재현하기 위해 노력했다. 또한 합리적 이성을 가진, 이 세상의 중심인 존엄한 인간을 표현하기 위해 평범한 사람보다는 영웅, 미의 여신이나 뮤즈, 늙음보다는 젊음을 표현하는 것이 일반적이었다. 부연 설명하면, 전통적으로 서구 사회에서는 정신과 육체를 분리하고 정신에 우월한 가치를 부여해왔다. 인간의 육체를 유한함의 상징이자 죄의 근원, 물질성의 세계에 속한 것으로 생각했기 때문이다. 전통적인 미술이 온전하고 아름다운 육체만을 재현하고, 보편적인 기준을 따르지 않는 육체가 악과 동일시되었던 것은 이러한 이유에서다.

따라서 미술은 보편적 아름다움, 철학, 기독교적 가치, 역사 등을 담아내기 위한 용도로만 누드를 사용했고 살덩어리이자 생물학적 작용이 일어나는 육체는 철저히 감췄다. 그러나 포스트모더니즘은 모더니즘 시기까지 이어져왔던 획일적인 기준과 규칙을 문제시하고 그것의 해체를 주장한다. 또

한 그동안 서구 사회에서 당연시되었던 기준과 정답에 비판적인 태도를 유지하며 새롭게 세상을 바라보려 한다. 하나의 정답은 불가능하다. 정답은 특별한 상황과 문맥에서만 일시적으로 통용될 수 있을 뿐이다. 다양함이 함께하는 것이 바로 이 세상이기 때문이다.

정해진 답만을 추구하던 모더니즘 시기까지의 논리는 자신과 다른 무엇을 배척하는 태도를 만들었고, 그것은 두 차례의 세계대전뿐만 아니라 빈번하게 일어나는 정치적인 반목과 분쟁, 테러와 같은 비극을 야기했다. 그렇다 보니 자연스럽게 이분법적인 논리가 퇴색했고 그동안 비정상 혹은 오답으로 여겨져 공식적으로 논의되지 못했던 것들이 수면 위로 올라왔다. 모든 의미는 그것이 놓이는 맥락에 근거하며 하나의 개념을 놓고도 다양한 해석이 가능하다는 지극히 당연한, 그러나 그동안 성립될 수 없었던 논리가 힘을 받게 된 것이다.

이러한 변화 속에서 미술가들은 절대적인 권력을 가졌던 미의 기준에 의문을 제기하게 되었다. 우리가 명확하다고 생각하는 미와 추의 범주는 그 경계와 기준이 모호하고 개인차가 크기 때문에 그것을 하나로 통일하는 것이 사실상 불가능하다. 또한 많은 변수가 존재한다. 미와 추의 경계만 의심받은 것은 아니다. 장르와 장르, 일상과 예술의 경계도 흐릿해지기 시작했다. 모더니즘 시기의 미술가들은 자기만의 독립적인 작품 세계를 만들기 위해 노력했고 일상의 세계와 예술을 분리시켰다. 삶과 예술의 단절을 지향했다. 그러나 역사 속에서 미술가들은 직간접적으로 자신이 활동하던 시대와

긴밀하게 반응하며 작업해왔다. 그들도 우리가 살아가는 세상에 함께 존재하는 구성원이다. 따라서 시대를 반영하지 않는 미술, 사회와 분리된 예술은 불가능하다.

삶과 분리된 예술을 강조했던 추상 미술도 문명의 급속한 발달로 전문화, 분업화, 세분화가 필요해진 시대적 상황에 영향 받은 것이다. 이런 진실을 인정하고 받아들이는 오늘날의 미술가들은 실재하는 우리의 삶을 담아내는 작업을 보다 적극적으로 선보인다. 우리가 무시하거나 잊고 싶어 하는 불편한 현실에 주목해 적극적인 개입을 시도하거나 문제의 해결책을 고민하기도 한다. 따라서 우리의 평범한 삶이 아름답지 않음에도 그것을 무시하고 미술이 독립적으로 이상적인 아름다움을 추구해야 한다든가, 미술은 미술만을 위한 또 하나의 순수한 세계를 만들어내야 한다는 식의 논리는 힘을 잃게 되었다. 또한 미와 추를 결정하는 기준은 시대와 지역, 개인에 따라 다르다는 논리를 바탕으로 가치를 평가하는 기준의 모호함을 비판하면서 이상주의적인 미술을 거부하게 되었다.

이러한 변화는 미술가들이 폭력적이고 혐오스러운 것들을 저항과 전복의 도구로 사용하게 만들었다. 그리고 그 과정에서 미화되지 않은 실재하는 몸, 그러한 몸에서 느껴지는 폭력성이 미술의 새로운 주제이자 매체가 되었다. 특히 인간이 살고 있는 이 세상은 그렇게 아름다운 것이 아니며 인간은 완벽한 존재가 아니라는 진실을 담아내기 위해 폭력의 가해자이자 피해자인 인간, 파편화된 인간 — 혹은 동물 — 이 등장하게 된 것이다. 완전무결한

정신으로 존재하는 세상의 중심인 인간을 벗어나 현실을 살아가는 진짜 인간을 보여주는 극약처방이라 하겠다. 이제 미술가들은 의식적 혹은 무의식적으로 무시하고 간과했던 주제들, 즉 개인과 사회의 어두운 모습, 이상적인 미의 추구로 자행되었던 폭력과 그 속에 담겨 있는 권력의 작용, 죽음에 대한 본질적인 숙고를 효과적으로 전달하기 위해 그동안 금기시되고 기피되었던 것들을 미술의 전면에 등장시킨다.

파편화된 몸이 전면에 나서다

이를 위해 스미스는 절단된 몸의 일부를 주제로 한 작품을 다수 제작했다. 〈병 속에 든 손 Hand in Jar〉(1983)은 제목 그대로 병 안에 잘려진 가짜 손이 담겨 있는데 꼭 연쇄살인마가 살인을 기념하기 위해 시신 일부를 훼손해 보관해둔 것처럼 보인다. 우리가 살면서 실제로 절단된 몸을 보기란 흔치 않다. 살인 사건의 기사나 범죄 고발 프로그램에서도 절단된 몸이나 시체는 모자이크 처리를 하기 때문에 눈앞에서 절단된 신체를 직접적으로 볼 기회는 죽기 전까지 거의 없다고 봐도 무방하다. 그렇기 때문에 절단된 몸 다수를 전

면으로 드러낸 스미스의 작품은 편치 않다. 그녀의 또 다른 작품인 〈두 번째 선택 Second Choice〉(1987)과 〈심장 Heart〉(1986)은 각각 소화 기관과 심장을 만들어 놓은 것이며, 〈고기 머리#1 Meat Head #1〉(1993)은 피부 껍질이 벗겨져 그 아래의 혈관과 근육이 드러난 잘린 머리의 형상을 만들어놓은 것이다. 〈자궁 Womb〉(1986)은 제목 그대로 자궁의 형상과 닮았다. 이 모두 실제 인간의 몸은 아니지만 불편함을 주기에 충분하다.

잔혹한 이미지에서 빼놓을 수 없는 작가인 셔면의 작품 중 〈참사 Disasters〉(1986~1989), 〈내전 Civil War〉(1991) 시리즈에는 산산조각 난 몸의 파편들이 등장한다. 찢어진 몸이 부분들은 약한 살넝어리인 인간에게 가해진 폭력과 그것의 결과인 죽음을 선명히 보여준다. 셔면의 〈가면 Masks〉 시리즈(1994~1996) 중, 〈무제 #314, A－F Untitled #314, A－F〉(1994)에는 섬뜩하게 노려보는 눈, 썩은 듯한 치아, 일그러진 입술과 눌린 코, 찢어져 재조합된 것처럼 울퉁불퉁한 피부가 화면을 가득 채운다. 이러한 작품들의 잔혹함 혹은 공포의 정도는 스미스의 그것보다 훨씬 강해 똑바로 응시하기가 어려울 정도다. 공포 영화가 주는 충격 못지않다. 우리에게 매우 불편한 대상들이 표면에 그대로 드러나는 폭력성이 극에 달한 상황인 것이다.

할리우드 영화, 디즈니랜드, 텔레비전 시트콤 등에서 그려지는 세상, 모두가 법을 잘 지키고 서로를 위하는 행복하고 이상적인 삶에 대한 도발적인 풍자를 보여주는 폴 매카시 Paul McCarthy의 퍼포먼스에는 가학적인 행위들이 넘쳐난다. 체액을 연상시키는 소스를 이용해 몸을 더럽히고, 음식을 토할 때

까지 입안에 집어넣고, 신체 혹은 인형을 훼손하는 퍼포먼스들은 고어^{gore} 무비 같다. 2013년 열렸던 전시 〈WS^{White Snow}〉는 17세 이하 미성년자 관람 불가 NC–17이었다고 하니 그 폭력성의 수위가 짐작된다. 그러나 매카시를 뛰어넘는 미술가가 있었으니, 자신이 직접 성형 수술을 하고 그 과정과 결과물들을 공개했던 생트 오를랑^{Saint Orlan}이다. 오를랑의 성형 수술 퍼포먼스는 자신과 타인 모두를 향한 폭력으로 보인다. 마취 때문에 수술이 진행되는 당시에는 고통을 느끼지 못한다 하더라도 수술을 마친 후의 고통은 작가가 고스란히 견뎌야 하는 폭력의 결과다. 또한 수술의 과정과 결과를 보게 되는 ─ 작가 자신을 포함한─ 관객은 폭력적 이미지에 노출된다.

동물의 시체를 통해 인간의 육체를 상상케 하는 작품도 있다. 허스트의 〈천년^{A Thousand Years}〉(1990)과 〈열두 사도들^{The Twelve Disciples}〉(1994)은 참수를 떠올리게 하는 동물의 머리를 보여주는데, 〈열두 사도들〉의 소머리 중 일부는 가죽이 벗겨져 있다. 예수 그리스도의 육화^{肉化}와 희생, 성인들의 순교를 보여주는 전통적 회화와 조각 역시 잔혹한 고통의 순간을 보여주지만 이렇게 처참하지는 않았다. 그들은 고결한 희생자이거나 아름다운 육체의 소유자였다. 그러나 허스트의 작품에서 성스러운 희생을 느끼기에는 눈앞의 이미지가 너무 끔찍하고 물질적이다. 국내에는 잘 알려져 있지 않은 허스트의 작품 〈돈의 약속^{The Promise of Money}〉은 누가 더 잔인하게 표현할 수 있을까 내기라도 하는 듯하다. 이 작품이 무슨 의미를 담고 있는지를 살펴보는 것이 힘들 정도로 충격적이다. 그런데 사람들은 이렇게 폭력적이고 공포를 주는 작품들

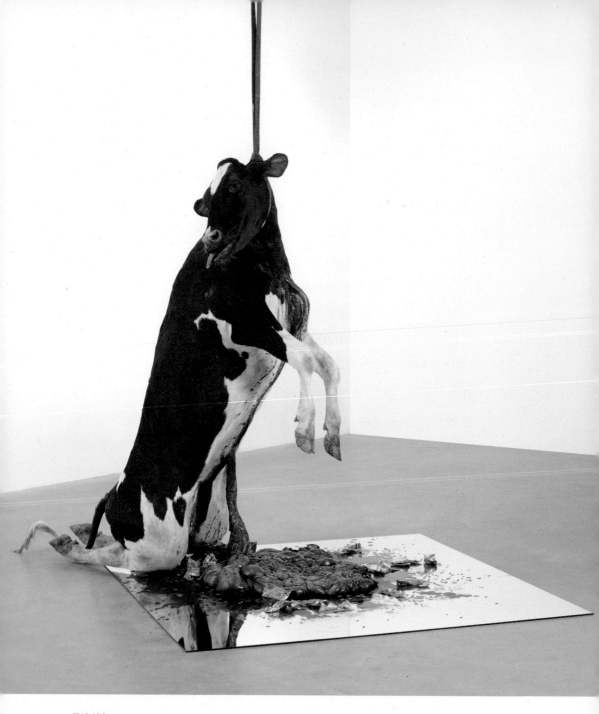

돈의 약속
데미안 허스트
가변크기, 수지, 강철, 거울, 안료, 암소 머리, 유리 눈, 슬링, 호이스트, 이라크 돈과 피, 2003

을 혐오하면서도 궁금해 하고 계속 바라본다. 거부감 때문에 그것을 처음 대면했을 때 외면했던 시선은 이내 되돌아온다. 주체는 쾌락의 원칙을 넘어서 금기를 위반하려는 욕망을 갖는다.[8] 그러나 주체가 감당할 수 있는 쾌락의 범위는 정해져 있기에 위반의 결과는 고통을 수반한다. 그리고 이 고통을 수반하는 쾌락이 바로 자크 라캉Jacques Lacan이 말했던 주이상스jouissance다.[9]

혐오와
매혹
사이

공포감을 주는 폭력적이고 잔혹한 작품들을 설명할 때 가장 자주 등장하는 이론가는 줄리아 크리스테바다. 크리스테바가 제시한 개념인 애브젝트abject와 애브젝션abjection을 간략히 설명하면, 애브젝트는 주체subject와 객체object의 경계선에서 주체도 객체도 아닌 더럽고 비천하며 역겨운 어떤 것으로서 주체가 주체성subjectivity을 형성하기 위해 억압하고 밀어내야 하는 무언가다. 애브젝션은 애브젝트에 대한 주체의 육체적이고 상징적인 느낌과 반응, 주체가 거리를 두고 싶어 하는 외부 위협에 대한 주체의 저항을 뜻한다. 애브젝트는 주체의 정체성과 통일성, 체계, 질서를 무시하고 위협하는 중간적인

것, 모호한 것, 복합적인 것이다. 따라서 안정을 추구하는 주체는 애브젝트를 억압하고 추방하려 한다. 그러나 동시에 주체는 애브젝트에 끌린다. 매우 친숙한 것이었다가 한순간 갑자기 낯설고 위협적인 존재가 되는 애브젝트는 육체적인 영역에서부터 사회문화적인 전 영역에서 경험할 수 있다. 크리스테바는 몸의 경계를 넘나드는 체액, 분비물, 배설물, 시체뿐만 아니라 사회적 규범과 경계를 넘나드는 금기, 범죄, 도덕적 위반 행위, 반역, 혼성 문화 등도 애브젝트의 예로 든다.[10]

　　머리카락의 예를 들면 이 개념을 조금은 쉽게 이해할 수 있을 것 같다. 머리카락이 두피에 붙어 있을 때는 몸의 소중한 일부다. 우리는 머리카락을 가꾼다. 정기적으로 미용실에도 가고 영양제를 바르기도 한다. 머리카락을 만질 때에 부드러움이 느껴지면 기분이 좋아지기도 한다. 그런데 이와 달리, 머리를 감고난 후 배수구에 엉킨 머리카락을 치워야 하는 상황을 떠올려보자. 두피에 붙어 있던 바로 그 머리카락이 빠져서 배수구에 있을 뿐인데 그것을 치우는 기분은 그다지 좋지 않다. '머리카락! 정말 아름다워!'라면서 머리카락을 치우는 사람은 거의 없을 것이다. 배설물도 마찬가지다. 몸 안의 배설물은 몸 밖을 나오는 순간 더러운 것, 병을 옮길 수도 있는 불결한 것이 된다. 친근한 내 몸의 일부였는데도 말이다. 그러나 머리카락은 계속 빠지고, 배설물도 죽을 때까지 계속 나오듯이 아무리 노력해도 애브젝트는 완전히 없어지지 않는다. 그것들이 더 이상 나타나지 않는 순간은 나의 죽음 이후다. 내가 불쾌해하고 나를 위협한다고 여겨지는 것들이 오히려

내가 살아 있음을 증명한다.

그런데 이러한 애브젝트가 부정적인 것만은 아니다. 그것은 위험을 비켜가게도 해주고, 고착되어 있는 나 자신과 사회를 변화하게 만들기도 한다. 특히 애브젝트가 예술 안에서 드러날 때에는 저항과 자기 성찰의 역할을 하게 된다. 고문을 주제로 한 세라노의 사진이나 홀로코스트의 순간을 보여주는 채프먼 형제의 〈모든 악의 합^{The Sum of All Evil}〉은 경계를 넘나드는 사회적 애브젝트의 비극적 역사를 보여준다. 동시에 그 자체로 이성적이고 윤리적인 인간이라는 이상적인 정체성을 위협하는 애브젝트로 작용하여 인간 스스로를 돌아보게 한다. 상처 부위를 찾아야 치료를 할 수 있는 것처럼 현실을 정확히 인지해야 잔혹한 역사를 바로잡을 수 있다.

이처럼 예술 속 애브젝트는 그동안 무조건 추방되었던 존재 혹은 주제들에 눈길이 머물게 한다. 사회의 규범이나 구조를 완전히 부수지 않으면서 억눌렸던 욕망과 금기를 분출시키고 저항적인 생각을 가능하게 하는 것이 예술이다. 특히 언어를 매체로 하는 문학과 달리 미술은 "이름 없이도 이름 이상의 것"[11]으로서 법과 질서의 세계 안에 위치하기 때문에 언어가 다 표현할 수 없는 무언가를 담아낼 수 있다. 앞에서 언급되었던 전시 〈애브젝트 아트: 미국 미술에서의 역겨움과 욕망〉은 이러한 이론을 바탕으로 한 것이다. 이 전시의 도록에는 애브젝트와 애브젝션의 중요한 특성이 정리되어 있다. 모호하고 혼성적인 애브젝트는 자아와 타자의 경계를 모호하게 만들어 사회가 규정한 정체성, 조직, 규범을 불안하게 하는 것이며 정해진 경계, 위

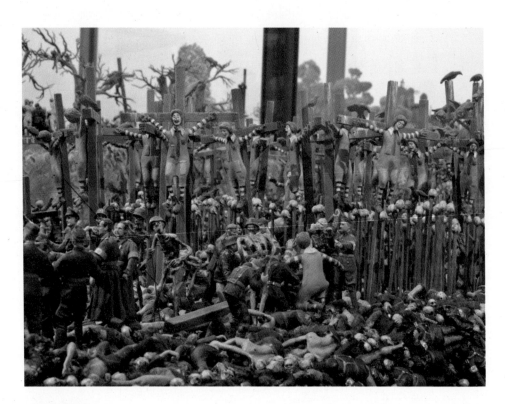

모든 악의 합(부분)
채프먼 형제
혼합 매체, 2012~2013

치를 깨뜨리는 것이다. 그것은 정신분석학과 관련된 육체적 자아, 본능적인 무의식과 관련된다. 따라서 애브젝트 아트는 물질성과 육체성이 강조된 인간 이미지, 금기를 위반하는 행위, 이상적 미에 대한 저항 등을 담아낸다.[12]

그런데 여기에서 혼동해서는 안 되는 것이 하나 있다. 애브젝트가 사회적 규범, 도덕과 윤리의 무조건적인 파괴와 소멸을 지향하고 폭력과 무질서와 범죄, 무정부주의를 추구하는 것은 결코 아니라는 점이다. "대체로 금기가 그렇듯이 금기의 위반도 규칙을 지키지 않는 것은 아니다. 위반이 결코 자유로운 것은 아니다."[13] "위반(위반은 금기의 무시와는 다르다.)에 제한이 없었다면 위반은 동물적 폭력과 다를 것이 없는 폭력이 되고 말았을 것이다."[14] 위반은 우리 자신과 우리를 둘러싼 사회가 고착되지 않고 지속적으로 변화하고 약동하도록 이끄는 것이다. 우리가 애브젝트의 본질을 잘 이해하고 활용하면 모든 가치들이 공존하고 약동하는 사회를 만들 수 있다는 것이 크리스테바의 생각이며 폭력적인 무언가를 보여주는 미술가들의 생각이다. 이제 미술가들은 밀려난 것들을 보여주는 행위로 우리를 압도하고, 금기를 깨뜨려 고여 있는 물과 같은 세상에 움직임과 변화를 가져온다.

삶과 죽음은 운명적인 커플이다。

02

죽음

죽음은 생生의 종말이다.
생명 활동이 불가역적으로 정지되어 다시 살아나지 않는 상태로서, 죽음은 돌이킬 수 없다.
생물학적으로 보면 개체를 구성하는 모든 조직 세포의 기능이 정지된 상태를
최종적 죽음이라고 할 수 있다.
인간을 포함한 고등동물의 경우 심장 박동과 호흡 운동이 정지한 상태부터 죽음을 의미한다.
여하튼 어느 한 부분의 생활 기능 정지만으로는 죽음이라고 할 수 없다.[1]

• 구인회 •

우 리 주 변 에
넘 쳐 나 는
죽 음

　'당신은 언제, 어떻게 죽기를 바라는가? 어떻게 죽는 것이 제일 잘 죽는
것이라 생각하는가?' 쉬운 듯 쉽지 않은 질문이다. 그렇다면 다음의 질문은
어떠한가? '만약 영원히 사는 것이 가능하다면 당신은 영원한 삶을 선택할
것인가? 죽음을 선택할 것인가?' 어쩌면 시몬 드 보부아르^{Simone de Beauvior}의 소
설 《모든 인간은 죽는다^{Tous les Hommes Sont Mortels}》(1946)의 레이몽 포스카^{Raymond Fosca}나
영화 〈맨 프럼 어스^{The Man From Earth}〉(2007)의 주인공 존 올드맨^{John Oldman}처럼 어딘
가에 자신의 비밀을 숨기는 영생^{永生}의 존재들이 우리와 함께 살아가고 있을
지도 모른다. 누구나 살면서 영원히 살기를 욕망하거나 최소한 그런 일이
가능한지에 대해 상상해본 경험이 한두 번은 있을 것이다. 영국의 드라마
〈블랙 미러^{Black Mirror}〉시즌 3의 네 번째 이야기인 〈샌 주니페로^{San Junipero}〉(2016)
에 등장하는 것처럼 영원히 머무를 수 있는 가상의 세계가 있다면 어떨까?
　과학은 죽음의 순간을 최대한 지연시키기 위해 최선을 다하는 것처럼 보
인다. '똥밭에 굴러도 이승이 저승보다는 낫다'는 속담이 있듯 사람들은 죽
음을 늦추고 늙지 않기 위해 노력한다. 건강하게 살기 위한 다양한 방법들
에 매달린다. 인간은 자신이 미래의 어느 순간 죽을 것이라는 사실을 명확
하게 인지하고 때때로 불안해하는 유일한 생명체이기 때문이다. 문명은 죽

음에 대한 불안을 극복하고 유한한 자신의 삶에 영원한 의미를 부여하기 위한 인간의 처절한 노력이 담긴 것이라 해석되기도 한다.

생명을 가진 모든 존재가 죽는다는 것은 어떠한 경우에도 극복되거나 바뀔 수 없는 과학적 사실이다. 미래는 예측 불가능하다고 하지만 그렇지 않다. 우리 모두의 궁극적 결말은 완벽히 예측 가능한 죽음이다. 우리 모두는 이 세상에 태어나는 순간 죽을 운명으로 정해진 시한부 인생을 살고 있다. 객관적 수치로 계산할 수 있는 물리적 시간의 길이가 조금씩 다를 뿐이다. 지나 파네Gina Pane의 〈죽음의 제어Death Control〉에서 만나게 되는, 구더기가 모여든 사람의 얼굴은 생명체인 우리의 죽음 이후를 가감 없이 재현하는 듯하다. 우리는 하루하루 살아가고 있지만 죽어가고 있기도 하다. 우리는 죽음의 운명과 죽음 이후의 상황을 결코 조절할 수 없다.

21세기, 현재를 살아가는 우리는 과거의 어느 때보다 죽음에 둘러싸여 있다. 매일매일 수많은 사람들이 죽는다. 대중 매체의 발전은 죽음을 더욱 일상적으로 만들었다. 텔레비전 뉴스의 말미 대부분은 하루의 사건사고를 전하는데, 그 안에는 죽음이 포함되어 있다. 영화와 드라마, 게임, 광고에도 가상의 죽음이 등장한다. 죽음은 오늘날 소비되는 대표적인 상품이다. 특히 할리우드 액션 영화에서는 사람들이 쉽게 죽는다. 주인공이 아닌 등장인물의 죽음 대부분은 인간 존엄성에 대한 예우를 찾아볼 수 없을 정도로 허무하다. 주인공의 영웅담을 위해 그 혹은 그녀를 제외한 대부분의 사람은 볼링 핀이 넘어지듯 쉽게 죽는다. 일부의 관객들은 악역이 죽기라도 하면 안

죽음의 제어(부분)
지나 파네
18×24cm, b/w 사진, 종이 위에 타자 글씨, 1974

도감을 느끼고 짜릿함을 느낀다. '잘 죽었다'는 이야기를 아무렇지 않게 할 때도 있다. 스릴러나 공포 영화에서 긴장감을 고조시키는 것 역시 살인이다. 인기 있는 수사 드라마 대부분은 살인 사건으로 시작한다. 살해당한 피해자가 부검되는 장면이 매 회마다 등장하는 드라마도 있다. 잔혹의 미학이라는 단어 아래 끔찍한 살인 장면들이 매우 감각적으로 묘사되기도 한다. 컴퓨터 게임도 예외는 아니다. 인간의 죽음은 스펙터클한 하나의 볼거리가 된다.

그러나 모순적이게도 대중문화의 다른 한편에서는 죽음을 벗어나기 위한 다양한 해법들이 소비된다. 늙지 않는 법, 잘 먹고 잘 사는 법 등에 대한 안내들이 넘쳐난다. 건강에 좋다는 각종 약물과 식품들은 죽음으로부터 최대한 거리를 두고 싶어 하는 우리의 욕망을 담보 삼아 불티나게 팔린다. 동안[baby face]인 사람들은 찬사를 받는다. 죽음이 과잉으로 소비되면서도 철저히 기피되는 오늘날, 진짜 죽음은 어디에도 존재하지 않는 듯하다. 미술에서도 부쩍 죽음의 이미지가 출몰하고 있다. 때로는 과할 정도로 직접적으로 재현되어 논란이 일기도 한다. 그것이 실재하는 죽음이든 소비되기 위한 상품이든, 아니면 단지 하나의 스펙터클을 제공하는 볼거리든 죽음이 오늘날 미술에서 핵심적인 키워드임에 분명하다. 그리고 죽음과 미술이라는 단어를 조합했을 때 제일 먼저 떠오르는 미술가는 단연 데미안 허스트다. 매체와 표현 방식에 차이가 있을 뿐 실질적으로 허스트의 모든 작품들은 죽음을 다룬다.

시체,
죽음의
상징

　시각적으로 가장 충격적이라 꼽히는 〈천년〉은 죽음을 보여주는 허스트
의 대표작이다. 〈천년〉은 네 개의 구멍이 나 있는 벽을 두고 두 공간으로 나
뉜 설치미술이다. 유리장의 한쪽 바닥에는 피가 흐르는 소머리가 있고, 반
대편에는 구더기가 들어 있는 하얀 상자가 놓여 있다. 시간이 지나면서 구
더기는 성충(파리)이 되어 소머리를 자양분으로 삼아 성장한 후 짝짓기를 하
고, 알을 낳고, 윙윙거리며 날아다니지만 조금만 삐끗할 경우에는 천장에
매달린 전기 살충기에 타 죽는다. 이 우울하고 추한 장면은 그와 어울리지
않게 정갈하게 구획된 사각의 틀 안에 놓여 있어 부조화스럽다. 소의 죽음
이 철저히 구경거리가 된 것처럼 보이기도 한다. 그러나 우리는 일상에서
파리를 비롯한 곤충들을 거리낌 없이 죽인다. 야외 음식점이나 펜션^{pension}에
는 전기살충기가 걸려 있다. 파리는 질병과 구더기, 해로운 균들을 퍼뜨린
다고 알려져 있다. 정육점에는 커다란 고깃덩어리가 매달려 있다. 도축장에
는 매일 각종 가축들이 죽어간다. 이 작품을 보고 충격에 빠진 사람들이 유
난스러워 보일 정도로 일상에서는 아무렇지 않았던 사실이 미술관으로 옮
겨지자 강력한 힘을 발휘한다.
　역설적이지만 소의 죽음으로 파리는 생명을 유지한다. 그러나 파리 역시

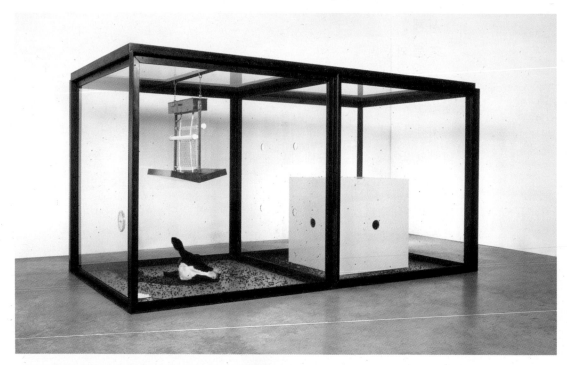

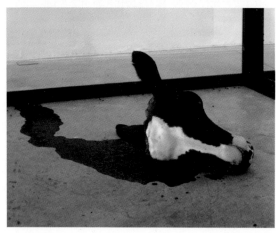

천년
데미안 허스트
2075×4000×2150mm, 유리, 강철, 실리콘 고무, 페인트칠한 MDF, 인섹트킬러,
소의 머리, 혈액, 파리, 구더기, 금속 접시, 탈지면, 설탕 및 물, 1990

곧 죽는다. 〈천년〉은 매우 짧은 시간 동안 탄생, 성장, 소멸의 순환을 보여
준다. 그리고 삶과 죽음은 별개의 것이 아니며 서로 불가분의 연결 관계에
있다는 것을 확인시킨다. '천년'이라는 제목은 그만큼의 긴 시간을 의미하
는 것으로 끝을 알 수 없는 무한의 시간 동안 반복되는 삶과 죽음의 순환 고
리, 그로 인해 지속되는 세계의 원리를 함축한다. 자연계에서 삶과 죽음의
반복은 특별한 일이 아니다. 이 섭리를 모르는 사람은 없을 것이다. 그렇다
면 왜 허스트의 작품 속 동물과 곤충의 시체는 더 잔혹하게 느껴지는 것일
까? 우선 그것이 눈앞에서 편집이나 여과 없이 재현되는 상황이 충격적이
다. 미술관에 전시되어 구경거리가 된 채 부패해가는 동물과 그 위로 쌓여
가는 셀 수 없이 많은 파리 시체는 그 자체로 거부감과 공포감을 유발한다.
그러나 무엇보다 가장 큰 이유는 ─ 그것이 비록 동물과 곤충의 것이라 할
지라도 ─ 시체가 죽음이라는 생명체의 필연적 종착지를 보여주기 때문이
다. 시체에 대한 역겨움과 불쾌함은 대부분 죽음에 대한 공포에서 기인한
다. 시체는 죽음과 등식화되는 상징이다. 인간은 동물이다. 따라서 더 이상
움직이지 않고 어떠한 생물학적 작용도 일어나지 않는 무력한 소의 머리는
그 장면을 보고 있는 자신도 죽은 후 저렇게 될 것이라는, 결코 생각하고
싶지 않은 끔찍한 미래를 불러낸다. 내 머리가 썩어갈 것이라는 상상도 할
수 없는 나의 미래, 그것은 천 년보다 훨씬 빠른 백 년 이내에 이루어질 현
실이다.

크리스테바는 시체야말로 가장 혐오스러운 것이라 말한다. 그녀에게 시

체는 애브젝트의 대표적 기표이자 모든 것을 침범하는 경계다. 삶과 죽음 사이의 접점에 위치하는 시체는 주체의 미래를 가장 적나라하게 보여주며 생명을 가진 존재가 돌이킬 수 없는 상황까지 쇠락했음을 증명한다. 또한 시체는 인간이 자신이 존재하지 않을 수도 있다는 가장 낯선 상황을 격렬히 보여준다. 인간은 죽음에 대항하고 회피하며 거짓된 희망을 품지만 죽음 앞에서 모든 것은 격렬하게 뒤집힌다. 더군다나 부패하는 시체는 더 이상 어떤 희망도 불가능함을 확인시켜준다. 게다가 존재에서 비존재로 해체되는 과정을 생생하게 목격할 때 우리는 역겹고 혐오스러운 감정 이상의 무언가를 마주하게 된다.[2]

살아 있는 자의
마음속에 있는
죽음의 육체적 불가능성

동물의 시체를 이용해 죽음의 충격을 선사하는 허스트의 방식은 약 4미터의 뱀상어를 투명한 포름알데히드 용액에 담근 〈살아 있는 자의 마음속에 있는 죽음의 육체적 불가능성 The Physical Impossibility of Death in the Mind of Someone Living〉에서도 잘 드러난다. 얼핏 보기에 살아 있는 것처럼 보이는 상어의 유선형 몸과

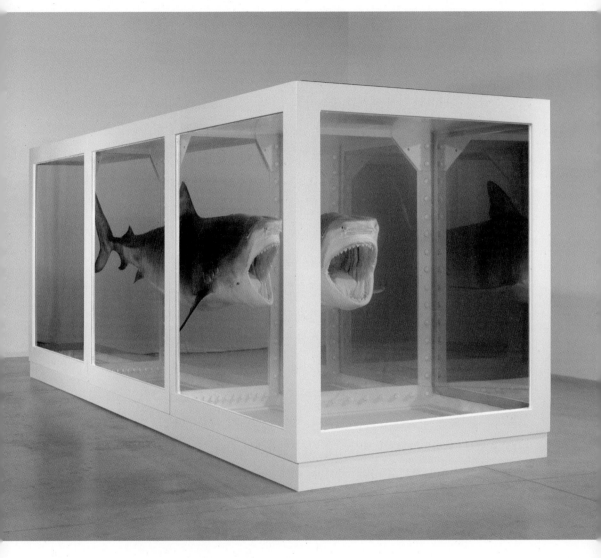

살아 있는 자의 마음속에 있는 죽음의 육체적 불가능성
데미안 허스트
2170×5420×1800mm, 유리, 도장된 강철, 실리콘, 모노 필라멘트, 상어 및 포름알데히드 용액, 1991

매우 날카로운 이빨은 강력하면서도 무자비하고 파괴적인 힘을 느끼게 한다. 영화 〈죠스^{Jaws}〉 시리즈에서 보았던 것과 같은 거대한 상어를 마주하면 대부분의 관객은 본능적으로 공포를 느끼고 위축된다. 그것은 인간이라는 고등 동물의 일반적인 가치 체계를 파괴하고 우리도 육식 동물의 먹이가 될 수 있는 고깃덩어리이자 먹이 사슬의 한 부분일 뿐임을 실감하게 한다.[3] 우리는 이 작품에서 순간적으로 위협을 느끼고 나의 죽음을 상상한다. 가령 거대하고 위협적인 상어도 죽어서는 저렇게 구경거리가 되었으니 우리도 죽은 뒤에 우리의 육신을 원하는 대로 제어할 수 없게 되겠구나 하는 식 말이다.

죽음은 모호하다. 죽음은 인류의 긴 역사 동안 수많은 철학자, 종교학자, 예술가들뿐만 아니라 모든 사람들에게 중요한 관심 대상이었다. 그리고 대부분의 사람은 죽음에 대해 많은 것을 알고 있다고 착각한다. 그러나 죽음의 현상, 죽음 이후의 상황에 대한 것들은 아직 명확히 규정되지 못했다. 그것이 언제 찾아올지 모른다는 사실도 그것의 모호함을 배가시킨다. 죽음은 단순한 것 같으면서도 단순하지 않다. 또한 죽음은 과학적인 차원에 그치지 않는다. 인간에게 죽음은 단순한 생리적 정지가 아니기 때문이다. 그것은 믿음과 정서, 문화와 사회가 복잡하게 얽힌 실타래와 같다. 죽음을 어떻게 이해하느냐에 따라 개인의 신념, 가치관, 세계관이 바뀐다. 때문에 죽음은 중요한 논제임이 확실하다.

〈살아 있는 자의 마음속에 있는 죽음의 육체적 불가능성〉이라는 제목이

암시하듯 살아 있는 자는 어떤 경우에도 죽음을 온전히 이해할 수 없으며 표현할 수 없다. 인간은 자신이 죽는다는 사실을 알고 있지만 그것은 죽음을 이해하는 데 큰 도움이 되지 못한다. 물론 누구나 살아가면서 직간접적으로 죽음을 만난다. 그러나 그것은 언제나 내가 아닌 다른 이의 죽음이며 내 경험이 아니라 내 주변 혹은 내가 전혀 알지 못하는 누군가의 죽음이다. 우리는 죽어 있는 타인의 육체를 통해 죽음을 마주할 뿐이다. 죽은 이는 어떤 형식으로든 자신의 마음 속 느낌이나 감정, 생각을 더 이상 전달할 수 없다. 따라서 죽음은 오로지 내 경험이 아니라 나를 둘러싼 사람 및 동물들에게 속한 사건이다.

그러나 그들은 더 이상 어떤 활동도 하지 못하기에 엄밀히 그들의 사건이라고 할 수도 없다. 내가 직접 죽음을 맞게 되는 순간, 나 자신은 죽음을 경험하겠지만 그때는 이미 내 육체가 모든 작동을 멈춘 상태이기에 결국 죽음은 육체에서 재현될 수도, 경험될 수도 없다. 즉 우리는 자신의 죽음을 포착하거나, 그것을 표현하거나, 그것에 대해 말할 수 없다. 살아 있는 자의 육체에서는 죽음이 절대 재현될 수 없는 것이다. 당연히 마음속에서도 죽음에 대한 온전한 이해가 불가능하다. 이는 죽음에 내포된 모순이다. 이 작품의 제목은 이러한 모순되고 이중적인 상황이야말로 인간이 죽음을 철학적으로 숙고하게 만드는 동인임을 암시한다.

죽 음 에 서
시 작 된
예 술

미술이 죽음을 재현하는 것은 최근의 일이 아니다. 서양 미술을 시작으로 미술사 서적의 첫 페이지를 차지하는 고대 동굴 벽화에는 사냥 중 죽은 인간과 인간에게 죽임을 당한 동물이 그려져 있다. 이집트 박물관이나 미라 mummy 박물관에 전시되어 있는 미라는 인간의 시체이지만 신기한 유물이자 미술품이다. 말 그대로 시체인데 작품이 되는 것이다. 프랑스의 철학자 레지스 드브레 Régis Debray 는 예술이 장례에서 태어났으며 죽은 존재는 곧 이미지를 통해 다시 태어난다고 말한다. 무덤에 대한 경의는 조형적 표현을 이끌었으며 사회적 지배자의 무덤은 박물관의 시작이 되었다는 것이다. 실제로 고대 미술의 상당수는 살아 있는 사람들을 위한 것이 아니었다.[4]

죽음은 모든 예술 장르에서 다뤄져온 가장 전통적이고 중요한 주제이자 소재 중 하나다. 예술은 관객에게 자신의 죽음을 성찰하게 하고 현실의 삶에 대한 인식과 반성, 교화, 위로의 역할을 해왔다. 그런데 왜 우리는 다른 작품들과 달리 허스트의 작품을 볼 때 불쾌해하는 것일까? 가장 큰 이유로 죽음을 대하는 방식의 차이를 들 수 있다. 죽음과 관련된 고대의 미술, 예수 그리스도와 성인들의 수난과 죽음을 묘사한 회화들은 그들의 숭고한 희생과 부활을 강하게 드러내기 위한 것이자 영생의 추구, 죽음을 통한 구원과

부활을 재현하기 위한 것이었다. 따라서 작품 속 잔인한 이미지들은 어렵지 않게 성스러운 예술로 승화될 수 있었다. 프롤로그 〈불편한 미술의 시작〉에서 언급했던 죽음의 무도나 바니타스 정물화의 썩어가는 과일들은 삶의 허무함을 가르침으로써 각자의 삶을 정비하도록 하는 교육적이거나 종교적인 역할을 충실히 수행했다. 미라의 경우에도 육체의 한계를 벗어난 인간의 영혼이 영원히 존재하면서 이승과 저승을 오간다는 믿음에 근거했다. 영혼이 이승에서 쉬어갈 장소를 마련하기 위해 제작되었던 미라는 죽음 이후의 부패와 소멸을 극복하고 육체를 보존시키고자 한 인간 욕망의 발현이었다. 모두 죽음을 극복하는 나름의 방식이었기 때문에 용납 가능했던 것이다.

반면 허스트는 우리가 원하고 희망하는 죽음 이후를 보여주지 않는다. 그의 의도는 톰 포드Tom Ford의 영화 〈녹터널 애니멀스Nocturnal Animals〉(2016)에도 등장해서 화제가 되었던 작품 〈성 세바스찬, 절묘한 고통Saint Sebastian, Exquisite Pain〉에서 더 극단적으로 드러난다. 성 세바스찬은 기독교가 공인되기 전 화살을 맞는 형벌을 받고도 살아남아 디오클레티아누스Diocletianus 황제에게 끝까지 기독교를 전하다 순교한 성인이다. 허스트는 그러한 성인을 화살을 맞은 수송아지로 재현했다. 처참히 죽은 동물의 모습은 성인이라 할지라도 죽음 이후가 결코 성스럽지도, 희망적이지도 않다는 것을 보여준다. 우리가 아무리 거부하고, 망각하고, 회피한다 해도 처참한 죽음에서 완전히 분리되는 것은 불가능하다. 시체는 ─ 만약 영혼이 실제로 존재하고 영원하다고 해도 ─ 영혼, 혹은 정신이 완전히 빠져나간 물질일 뿐이다. 허스트는 삶이 죽음에 의

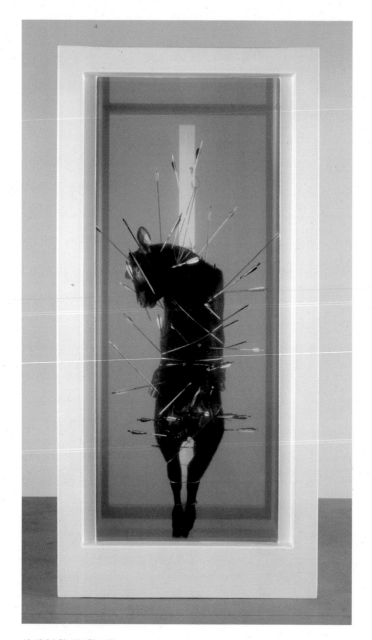

성 세바스찬, 절묘한 고통
데미안 허스트
3216×1558×1558mm, 유리, 도색된 스테인레스 스틸, 실리콘, 화살, 석궁 볼트,
스테인레스 스틸 케이블 및 클램프, 스테인레스 스틸 카라비너, 수소 및 포름알데히드 용액, 2007

해 지탱된다는 – 예를 들어 인간이 자신의 삶을 유지하기 위해 동물을 죽이는 것과 같은– 아이러니, 아니면 죽음은 그저 죽음일 뿐이라는 진실을 제시한다. 결국 허스트는 동물의 시체를 통해 죽음을 환기시켜 삶의 안정을 지키고 싶어 하는 주체를 위협한다. 그리고 우리가 희망하는 아름다운 죽음이라는 환상을 완전히 깨부순다.

이 밖에도 허스트의 작품에는 매우 다양한 동물 시체들이 등장한다. 그의 홈페이지에 근거하면 〈포름알데히드 Formaldehyde〉라는 대제목하에 50여 점이 넘는 작품이 제작되었고 각각의 작품에서 소와 송아지, 양, 얼룩말, 돼지, 비둘기는 토막이 나거나 다른 동물 혹은 사물과 결합되어 포름알데히드 용액에 담겼다. 그중 〈분리된 어머니와 아이 Mother and Child Divided〉(1993)에서는 암소와 송아지가 각각 세로로 잘려진 채 분리된 유리장 안에 들어가 있다. 하나의 소에서 두 개로 분리된 몸뚱이는 잘린 면이 서로를 마주보게 설치되었다.

앞서 보았듯이 허스트의 작품 제목 중 많은 것들은 상징적이고 문학적이다. 〈분리된 어머니와 아이〉라는 제목은 우선 암소와 송아지의 몸이 두 개로 분리된 것을 의미하는 듯하다. 그리고 암소와 송아지가 떨어져 있는 상황을 설명하는 것처럼 보인다. 그러나 여기에서 또 다른 의미를 찾아낼 수 있는데, 아이는 어머니의 몸에서 분리되는 순간 생을 얻고 죽음을 얻는다는 사실이다. 송아지로 대변되는 모든 생명체는 어머니의 몸에서 생명을 얻는다. 그리고 어머니의 몸에서 나오는 순간부터 죽음의 위협에 노출되고 결국

엔 죽는다. 즉 〈분리된 어머니와 아이〉는 단순히 물리적 분리를 의미한다고만 할 수 없다. 죽음을 얻게 되는 생명체의 운명을 상징하는 것이다. 이러한 일련의 작업에 대해 허스트는 자신의 작품을 위해 소가 희생된 것은 슬픈 일이지만, 누군가는 그 소가 잘려 포름알데히드 용액에 담긴 것이 다른 소들이 초원을 거니는 것보다 의미 있다고 느낄 수도 있다고 말한다.[5]

한편 타셈 싱 Tarsem Singh 의 영화 〈더 셀 The Cell〉(2000)에도 차용되었던 〈모든 것에 존재하는 선천적인 거짓말을 받아들임으로써 얻게 되는 약간의 위안 Some Comfort Gained from The Acceptance of The Inherent Lies in Everything〉은 소가 가로로, 12개의 조각으로 분리되어 있어 도살된 후 가공되기 위해 성육점에 걸린 것처럼 보인다. 관객이 작품에 조금만 가까이 가면 소의 내부를 볼 수 있는데 피부와 혈관을 비롯한 전체의 색이 어둡게 변색되어 화석의 흔적을 보는 것 같기도 하다. 사람들은 당혹스러워하면서도 매혹된 것처럼 가까이에서 그것들을 살펴본다. 이렇게 극단적으로 잔혹하게 도살되었다고 생각되는 동물의 시체는 앞서 소의 머리와 파리의 시체를 볼 때처럼 우리가 일상에서 무덤덤하게 대하는 죽음을 되돌아보게 만든다.

샤를 보들레르 Charles Baudelaire 가 시집 《악의 꽃 Les Fleurs du mal》(1861)에 수록한 〈시체〉에서 묘사했듯 시체가 썩어갈수록 온전했던 형체는 뭉개지고 파리와 구더기가 생긴다. 성스럽거나 처연하거나 미화된 죽음은 현실에 존재하지 않는다. 죽음은 그런 것이다. 그리고 우리도 언젠가 악취 풍기는 끔찍한 오물을 닮게 될 것이다. 〈시체〉의 마지막에서 결국 시인은 자신의 죽음을 포함

한 부패하는 시체가 아름다움과 완전함, 추함과 혐오스러움을 모두 가지게 되며 그것은 신적인 것의 일부로 통합된다고 선언한다.[6]

이러한 역설은 허스트의 또 다른 작품에도 담겨 있다. 〈부정된 죽음^{Death Denied}〉(2008), 〈설명된 죽음^{Death Explained}〉(2007)은 하나의 짝처럼 제작된 작품이다. 두 작품의 외관은 서로 비슷하며 그 형식은 〈살아 있는 자의 마음속에 있는 죽음의 육체적 불가능성〉과도 닮아 있다. 허스트는 이 작품의 첫 스케치와 계획을 〈살아 있는 자의 마음속에 있는 죽음의 육체적 불가능성〉을 제작했던 1991년에 했다고 밝히고 있다. 〈부정된 죽음〉의 경우 온전한 상어가, 〈설명된 죽음〉의 경우 〈분리된 어머니와 아이〉처럼 상어가 세로로 완벽히 절단되어 유리장 속 포름알데히드 용액에 담겨져 있다. 이 두 작품은 인간이 죽음에 대한 개념을 완전히 이해하려는 시도가 지닌 어려움에 대한 숙고를 반영한다. 그리고 죽음을 대하는 우리의 두 태도에 대한 것이기도 하다.[7] 우리는 죽음을 있는 그대로 받아들이는 것을 어려워한다. 종교적이든, 철학적이든 그것을 이해하려 하고 설명하려 한다. 때로는 그것을 완전히 부정한다. 망각하려고 하는 것, 거들떠보지도 않는 것 역시 죽음을 부정하는 행위다. 설명할 수 없어도, 부정하고 싶어도 이해하기 위해 노력해야 하는 것이 죽음이다.

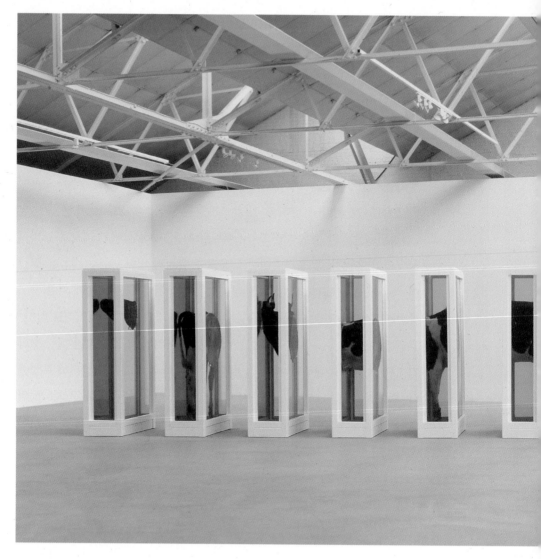

모든 것에 존재하는 선천적인 거짓말을 받아들임으로써 얻게 되는 약간의 위안
데미안 허스트
2170×1020×530mm×12 tanks, 유리, 페인트 철, 실리콘, 아크릴, 플라스틱 케이블 타이, 암소 및 포름 알데히드 용액, 1996

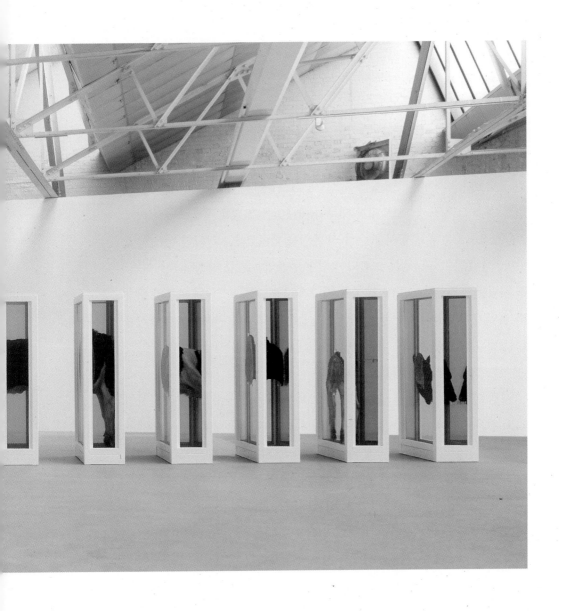

우리를
시체 안치소로
데려가다

 한편 안드레 세라노는 〈시체 안치소^{The Morgue}〉 시리즈에서 실제 시체를 사진 촬영했다. 〈시체 안치소〉가 허스트의 작품들에 비해 우리나라에 덜 알려진 것은 그 강도가 너무 세기 때문이 아니었을까 싶을 정도로 충격적이다. 이 작품들은 발표 당시 죽은 자의 존엄을 훼손했다는 강력한 비난을 받았다. 시체 안치소에 냉동 보관되어 있던 인간의 시체를 촬영한 것이라 당시 사람들은 경악할 수밖에 없었다. 게다가 클로즈업^{close-up}되어 피부의 주름과 솜털까지 선명히 보이는 거대한 사진들은 관객들이 관음증적 엿보기를 하는 것 같은 불편함까지 이끌어낸다. 그러나 사람들을 자극하거나 분노하게 하는 것은 세라노의 목표가 아니었다.

 시체 안치소는 허가된 몇몇 사람을 제외하면 들어갈 수 없는 비밀 사원과도 같은 곳이며 사람들은 그곳을 침범하려 하지 않는다. 그러나 언젠가 우리 모두는 그 안에 들어가게 된다. 세라노는 자신의 사진을 보는 관객들이 화를 내고 혼란에 빠지게 된 이유가 자신이 그들을 너무 빨리 시체 안치소로 데려갔기 때문이라 주장했다. 사람들은 죽음이 성스러운 영역에 남길 바란다. 시체 안치소는 우리가 출입해서는 안 되는 영역이라 생각한다. 그러나 세라노는 죽음에 대한 생각은 검토되어야 하고 심각하게 분석되어야

한다고 주장한다. 인터뷰에 따르면 세라노의 목표는 사람들을 이 금기의 장소에 데려오는 것으로 성취된다. 나머지는 전적으로 관객의 몫이다. 그는 자신이 그랬듯 관객들이 새로운 눈과 열린 마음으로 인간 존재의 의미를 찾길 바란다. 예술가이자 인간인 자신이 찾고자 하는 무언가를 함께 찾아주길 원한다. 세라노의 주장대로 그의 사진은 임상 사진과는 다르다. 법의병리학에서 볼 수 있는 기술적 재현 사진과 달리 보다 개인적이고 주관적인 영역까지 파고든다. 그의 사진은 감정과 생각의 분출을 돕는다.[8]

물론 세라노의 작업은 예술 작품에서 다룰 수 있는 범위의 도덕적인 한계선에 대한 질문을 가져온다. 그러나 엄밀히 말해 〈시체 안치소〉에서 세라노는 죽은 사람들의 존엄을 해치지 않았다. 그동안 공격적으로까지 보이는 세라노의 파격성을 생각하면 〈시체 안치소〉는 상당히 고요하고 차분하다 못해 성스러운 기운마저 감돈다. 〈시체 안치소〉 시리즈에 붙은 부제들을 보면 자연사, 에이즈[AIDS] 관련 사망, 치명적인 수막염, 살인, 비행기 추락, 익사 등이다. 개인 정보는 전무하며 이들이 어떻게 죽음에 이르렀는지에 대한 정보만 확인할 수 있다. 이후 인터뷰나 관련된 어떤 글에서도 그들에 대한 정보는 공개되지 않았다. 세라노를 지지하는 사람들은 그의 작업이 인간의 존엄을 해하거나 단순히 논란을 불러일으키기 위함이 아니며, 인간을 죽음으로 이르게 하는 다양한 원인들 — 사고와 폭력과 질병 등 — 에 대한 고찰을 통해 인간 존재에 대한 질문을 던지는 것이라 변론했다.[9]

대부분의 사람들은 매우 평화로운 저녁에 안락한 보금자리에서 죽을 것

시체안치소−전염성 폐렴 Infectious Pneumonia
안드레 세라노
시바크롬, 1992

시체안치소-쥐약에 의한 자살 Ⅱ The Morgue-Rat Poison Suicide Ⅱ
안드레 세라노
시바크롬, 1992

이라고 생각한다. 그러나 세라노가 시체 안치소에서 발견한 대부분의 죽음은 비극이었고 폭력적이었다. 그런데 일반적인 예상과 달리 작품을 직접 마주하고 작품들의 제목을 보다 보면, 관객들은 인간을 둘러싼 무수한 질병과 폭력, 약물 등을 인지하게 되고 숙연해진다. 옥외 광고판에 에이즈로 사망한 동성 연인과 자신이 함께 했던 침대의 사진을 보여주는 펠릭스 곤잘레스─토레스^{Felix Gonzalez–Torres}의 작품 〈무제^{Untitled}〉(1991)처럼 애틋하고 잔잔한 서정성이 전달되는 것은 아니지만 분명 슬픔의 감정이 일어난다. 인간의 유약함을 인지하게 되면서 나 자신에 대한, 그리고 인간 전체에 대한 동정과 한탄의 감정이 일어나는 것이다.

그리고 궁극적으로는 허스트의 작품이 그랬던 것처럼 우리의 눈앞에 직접적으로 펼쳐지는 죽음과 고통 그리고 종말을 마주하게 된다. 선명하게 드러나는 죽은 사람의 육체, 그를 죽음에 이르게 한 상처와 병의 흔적들은 죽음의 순간 그들이 느꼈을 고통과 공포를 상상하게 한다. 신이 완전히 부재하고, 인류 최고의 자랑인 과학 문명의 영역 밖 어딘가에 존재하는 것처럼 보이는 시체 앞에서 우리는 엄습해오는 두려움과 심적 혼란에 빠진다. 이는 체계화된 사회 속에서 명확히 분리되어 있던 삶과 죽음의 경계가 붕괴되는 데에서 온 혼란이다. 어떻게 해도 되돌릴 수 없는 죽음 이후의 상태를 담아내는 세라노의 사진은 자신이 죽음과 완전히 분리되어 있다고 착각하던 사람들의 평화와 안정을 한 순간 깨뜨린다. 위선과 거짓, 망각으로 죽음의 운명을 감추려 해도 그것은 사라지지 않는다. 죽음은 미래의 어느 날 나의 삶

을 송두리째 빼앗을 것이다.

세상을 빼앗겨 나는 정신을 잃는다.
시체 안치소의 가득한 햇빛 속에 드러난 위압적이고 노골적이고 무례한 것 안에서,
더는 어떤 것과 연결되지 않고, 그러므로 더는 어떤 것도 의미하지 않는 저것 속에서
나는 경계가 지워진 한 세계의 붕괴를 지켜본다.
(…)
그 상상의 괴기함이자 실재하는 위협인 그것은 우리를 유혹하고
결국 우리를 완전히 에워싼다.[10]

• 줄리아 크리스테바 •

 사람들은 세라노가 그렇게 직접적으로 죽음을 제시하는 것에 충격을 받고 격노한다. 이전에는 한 번도 죽음을 보지 못했던 것처럼 행동한다. 그러나 우리는 이미 많은 죽음을 만났다. 진지하게 그것을 숙고하는 시간을 갖지 않았을 뿐이다. 텔레비전과 뉴스를 비롯한 대중 매체에서 만나는 죽음의 이미지는 회피하기 쉽다. 페이지를 넘기거나 채널을 돌리면 된다. 그것은 죽음을 보다 가볍게 여기게 하고, 우리와 무관한 것으로 넘기게 한다. 그러나 갤러리에 걸린 세라노의 사진을 피하기 위해 전시장을 떠나는 것은 그보다 어렵다. 세라노는 자신이 영혼을 믿는다고 말할 수는 없지만 이 사람들의 인간성, 본질을 붙잡을 수 있다고 믿는다 말한다. 그에게 〈시체 안치소〉

속 모델들은 단순히 시체에 불과한 것이 아니다. 그것은 무생물, 생명이 없는 오브제가 아니다. 거기에는 세라노가 그들로부터 찾은 삶의 감각, 정신성, 영성이 있다. 세라노에게 이것이 중요한 핵심이다.[1] 시체는 물질만 남은 인간이지만 물질을 뛰어 넘는다. 이런 점에서 세라노는 허스트에 비해 덜 즉물적인 육체를 보여준다고 할 수 있다.

인간이 몸과 정신을 이분법으로 명확히 구별했던 것도 죽음을 회피하고, 영원성을 추구하는 인간의 욕망과 관련된다. 인간의 육체는 썩어 없어져도 정신 혹은 영혼은 영원히 살아남는다는 믿음은 소멸에 대한 공포를 지워주고 위로한다. 실제로 인간이 물리적인 육체를 넘나들 수 있는 존재라면 걱정할 것이 없을 터이다. 그러나 그것은 확인된 사실이 아니다. 죽음을 경험했다가 돌아온 사람들의 증언이 있지만 그것에 대한 명확한 설명은 아직 이루어지지 않았다. 윤회나 환생을 생각하면 내 영혼은 영원히 존재한다고 믿을 수도 있다. 그러나 자신의 전생 혹은 현생을 기억하지 못한다면 그것은 엄밀히 현재의 나 자신이 될 수 없으므로 무의미하다. 지금 이 세상에서 확실히 설명할 수 있는 것은 육체, 물질로서의 몸이다. 또한 삶과 죽음을 결정하는 기준도 바로 육체적인 몸의 상태다. 우리가 확인할 수 있는 것은 육신의 죽음이다.

삶과 죽음에 대한 이원론적 시각이 완화되기 시작한 것은 포스트모더니즘 철학이 전개되면서부터다. 이분법에 의한 정신 우월주의, 죽음에 대한 미화와 환상, 회피 등을 벗어나고 새롭게 보려는 시도가 일어나게 된 것이

다. 허스트와 세라노 같은 작가들은 이러한 시대적 변화 속에서 우리가 죽음을 직시하고 조금은 다르게 생각해야 한다고 주장한다. 인간은 결국 죽을 수밖에 없다. 죽을 운명이다. 앞에서 말했듯 모든 인간이 공통적으로 체험하는 종착지는 죽음이다. 따라서 죽음을 올바로 인지하고 있어야 한다. 죽음을 인지한다는 것은 인간 존재에 대해 철학적으로 탐구하는 것뿐만 아니라 우리의 일상을 잘 살기 위한 필수적 과정이기도 하다. 시각적인 이미지와 달리 그들의 작업은 특정한 종교를 공격하거나 모욕할 의도가 없다. 죽음이 가진 이중성과 모순, 그것을 바라보는 인간의 애매모호함 등을 보여주기 위한 것이다.

바니타스의 상징, 해골

사실 시체를 직접적으로 보여주지 않더라도 죽음을 함의할 수 있는 방법들은 상당히 많다. 그중 하나는 죽음을 상징하는 아이콘들을 활용하는 것이다. 해골은 바니타스 정물화의 상징이자 죽음의 대표적 상징물이다. 허스트는 주물을 떠 백금으로 만든 해골에 1106.18캐럿에 달하는 8601개의 다이아몬드를 박아 넣어 〈신의 사랑을 위하여 For The Love of God〉를 완성했다.

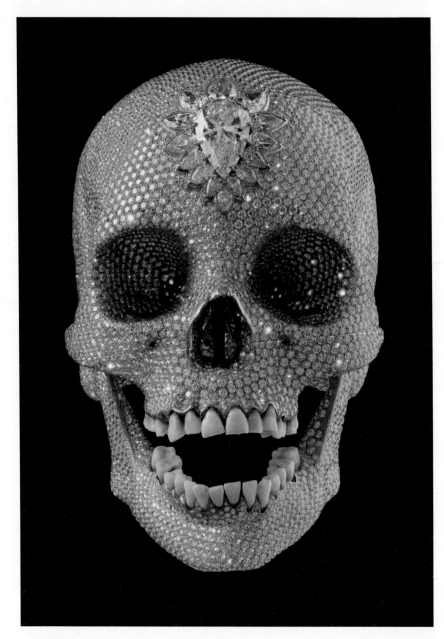

신의 사랑을 위하여
데미안 허스트
171×127×190mm, 플래티넘, 다이아몬드, 사람의 치아, 2007

이 작품은 빛나는 투명한 수정으로 조각된 고대 아즈텍 Aztecan의 두개골을 연상시킨다. 뇌가 들어가 있었던 두개골은 이미 그 자체로 신비로운 느낌을 준다. 아무도 영혼이 어디에 머무르는지 모르지만 인간의 머리는 정신과 영혼을 담는 장소로 여겨지기 때문이다. 전통적인 정물화에서 그려졌던 부서질 것 같은 해골은 인간 삶의 허영과 허무함을 의미했다. 그것은 언제나 다 타버린 촛불, 고요한 악기, 지식의 무용함을 암시하는 더러워진 오래된 책에 둘러싸여 애절한 우울함과 통탄의 분위기를 전했다. 그런데 허스트의 다이아몬드 두개골에서는 활기가 느껴진다. 그 이유는 무엇일까? 죽음은 가장 먼저 심장이 정지하고 뇌가 죽으면서부터 시작된다. 살은 썩기 시작하고 뼈는 마르고 금이 간다. 그나마 두개골은 다른 부위보다 조금 더 오래 보존되지만 그것 역시 시간이 흐르면 사라진다. 그러나 허스트의 다이아몬드 두개골은 물리적으로 최고의 내구력을 가지는 것으로 만들어졌다. 백금과 다이아몬드의 지속성은 영구적이다. 다이아몬드는 가장 찬란히 빛나는 것이자 영원의 상징이다. 허스트의 다이아몬드 두개골은 부패를 뛰어넘는 승리를 선언한다. 그래서 더욱 처참하기도 하다. 다이아몬드 두개골은 삶의 승리가 아니라 무엇보다도 끈질긴 죽음의 승리를 재현하는 것처럼 보이는 애매모호함을 전달하기 때문이다. 그것은 스스로 영광을 증명하는 저항적이고 영웅적인 생의 오브제이자, 죽음의 오브제다.[12]

로버트 메이플소프 Robert Mapplethorpe 역시 에이즈로 사망하기 1년 전 제작한 〈두개골 Skull〉(1988), 〈자화상 Self Portrait〉(1988)과 같은 작품에서 해골의 이미지를

등장시켰다. 특히 〈자화상〉에서는 작가의 얼굴과 지팡이의 해골 장식만이 두드러져 그에게 죽음이 다가왔음을 암시한다. 극사실주의 화가인 오드리 플랙 Audrey Flack 은 〈기원 Invocation〉(1982), 〈행운의 수레바퀴(바니타스) Wheel of Fortune(Vanitas)〉 (1977~1978)와 같은 정물화에 두개골을 그려 넣음으로써 허영과 욕망의 부질없음을 담아내는 바니타스의 전통을 계승했다.

삶 과 죽 음 은
운 명 적 인
커 플 이 다

만약 죽음을 천당, 내세, 윤회를 위한 하나의 관문으로 본다면 그것이 더 이상 두렵지 않을까? 실제로 많은 종교에서는 내세의 삶을 강조한다. 그러한 관점에서는 죽음뿐만 아니라 현세의 삶도 내세를 위한 것이 되며 죽음은 소멸이 아니다. 그것은 존재가 머무르는 모습과 장소, 시간 등이 바뀌는 것이다. 영혼은 소멸되지 않는다. 이 경우 죽음은 더 완전한 행복을 위해 반드시 지나쳐야 하는 통과의례와 같다.

허스트의 〈천국으로 가는 문 Doorway to the Kingdom of Heaven〉에도 이러한 세계관이 반영된다. 이 작품은 캔버스 위를 가득 채운 나비로 이루어졌다. 빛나는 나

천국으로 가는 문
데미안 허스트
Triptych: 2803×1830mm(Left), 2943×2440mm(Centre), 2803×1830mm(Right),
캔버스 패널 위에 나비와 광택제, 2007

비들은 중세 고딕 성당의 스테인드글라스^{stained glass}를 연상시킨다. 스테인드글라스는 빛인 신을 표현할 수 있는 방법이다. 또한 나비는 과거로부터 부활의 상징이었다. 이는 번데기에서 성충이 되면 자유롭게 하늘을 날아다니는 나비의 특성에 근거한 것이다. 나비는 전통 정물화에서도 거의 유일하게 긍정적인 의미를 담아내는 곤충 도상이다. 제목이 말하는 '천국으로 가는 문'은 첨두아치가 상징하는 교회를 의미하는 것으로 읽힌다. 과거 세속적 죄악인 현실을 벗어나 신을 만날 수 있는 지상에 있는 천국과 같은 곳이 교회였기 때문이다. 그러나 이 작품이 나비의 시체로 이루어졌다는 사실은 천국에 가기 위해서는 죽음을 통과해야 한다는 진실을 드러낸다. 죽음은 천국을 위한 필수 조건이다. 기독교적 믿음을 가진 인간이 가장 원하는 천국에 가기 위해서는, 부활과 영원한 생명을 얻기 위해서는 인간이 가장 두려워하고, 피하고 싶어 하는 죽음을 거쳐야 한다. 이 작품을 통해 허스트는 두 가지 이야기를 전달한다. 하나는 내세에서 영원히 살기 위해 죽는다는 모순이다. 다른 하나는 죽음을 두려워하면서도 그것에 매혹당하는 인간의 이중적 감정이다.

시체를 향한 인간의 이중성을 보여주는 사례로 언급되는 가장 오래된 예는 《국가》^{Politeia}(기원전 380~370년경) 4권의 레온티우스^{Lontios}에 관한 이야기다. 레온티우스는 사형장의 시체가 역겨워 피하려 하지만 그것을 보고자 하는 호기심과 욕망에 굴복 당해 시체를 본다. 그리고 자신의 이성이 욕구에 진 것에 대해 분노를 느낀다. 이처럼 시체는 저항하기 어려운 공포와 매력을 동

시에 발산한다. 에리히 프롬^{Erich Fromm}은 인간이 가진 이런 양가적 감정을 네크로필리아^{necrophilia}와 바이오필리스^{biophilis}로 설명한다. 일반적으로 네크로필리아는 시체애호증을 의미하지만 프롬은 모든 죽어 있는 것, 부패된 것, 썩은 냄새를 피우는 것, 병든 것에 끌리는 현상이자 성격으로 정의했다. 네크로필리아는 생명이 있는 것을 생명이 없는 무엇으로 바꾸려는 열망이다. 바이오필리스는 살아 있는 것에 대한 애착으로 지그문트 프로이트^{Sigmund Freud}의 타나토스^{Thanatos}와 에로스^{Eros}의 관계와도 연결된다.[13]

프로이트는 인간의 삶이 유지되는 가장 큰 원동력으로 삶 충동(에로스)뿐만 아니라 죽음 충동(타나토스)을 들었다. 일반적인 생각과 달리 죽음 충동은 언제나 삶 충동 아래에 숨겨져 있다. 프로이트에 따르면, 모든 유기체는 자신의 본래 자리로 되돌아가려는 경향을 갖기 때문에 자기가 태어나기 이전으로 돌아가려 하는데 이 상태는 결국 죽음을 통해서만 복원될 수 있다. 인간이 살아가면서 경험하는 모든 긴장과 스트레스, 고통 등을 최소화하려는 욕망은 그것을 없애버리고 가장 안정적인 상태로 회귀하기를 갈망한다. 그런데 그것은 우리의 시작이자 종착지인 무생물 상태, 자신이 태어나기 이전의 상태를 향하게 된다. 무생물의 상태는 완벽하게 안정되어 있기 때문이다. 욕망도 없고, 긴장도 없는 출생 이전의 상황으로 돌아가길 원하는 것은 단순히 파괴를 위한 것이 아니라 긴장의 제거, 억압에 대한 저항을 위한 것이다. 프로이트는 그에 대한 증거로 생명을 가진 모든 존재가 자연적으로 죽는다는 사실을 든다. 모든 살아 있는 것은 내적 이유 때문에 죽는다. 생명을 가

진 모든 존재는 그 종착지에서 무無를 만난다. 그러나 인간은 소외와 고난, 고통을 겪은 후에도 삶을 지탱한다. 그 이유는 죽음 충동에 대비되는 삶 충동이 존재하기 때문이다. 삶 충동은 삶의 긴장을 견디고 극복하면서 쾌락을 얻는다.[14]

물론 허스트를 비롯한 일부 미술가들은 죽음을 판매한다는 비판을 받기도 한다. 또한 자극적이고 스펙터클한 볼거리를 제공하는 데에만 연연하는 상업적인 미술이라 평가절하되기도 하고, 미술이 지켜야 할 윤리적 한계를 벗어난 것으로 여겨지기도 한다. 그들의 작품에 등장하는 죽음은 교훈적이지도 철학적이지도 않으며 상업 문화에 넘쳐나는 죽음의 이미지를 예술로 포장해 상품화한 것에 지나지 않는다는 것이다. 이는 미국의 작가 겸 에세이스트인 애덤 고프닉Adam Gopnik이 말했듯 폭력이 하나의 미학이 되어버린 것이며 충격을 주기 위해 스스로 충격적인 것이 된 상황일 수 있다. 그런데 죽음을 다룰 때에 언제나 교훈적이고 사색적이어야만 할까? 최소한 허스트나 세라노의 작업을 볼 때, 그렇게 아무 의미 없는 이미지만을 나열한 것으로 보이지는 않는다. 또한 그들이 원한다면 더욱 자극적이고 더욱 스펙터클한 죽음의 이미지를 나열하는 것은 어려운 일로 보이지도 않는다. 애초부터 죽음이라는 것은 온전히 이해할 수도, 알 수도, 재현할 수도 없는 모순적인 것이었다.[15] 허스트는 자신의 작품을 통해 사람들이 그동안 생각하고 싶지 않아 묻어두었던 것을 생각하게 만든다. 그리고 허스트의 작품을 보고 잔인하다고 했던 사람들이 자신의 주변에서 일어나는 죽음들에 대해 얼마나 냉소

적이고 무감각했는지 깨달을 수 있도록 이끈다.

모순적이게도 죽음이 없는 세계에서는 생명의 의미가 사라진다. 죽을 것이 없기 때문이다. 앞서서 언급한 보부아르의 소설 《모든 인간은 죽는다》에서 영생을 얻은 주인공은 그렇게 행복해 보이지 않는다. 실망과 허무함만 가득한 상태다. 우리에게 잘 알려진 영원한 생명을 소유한 사람들이나 영생을 찾아 모험을 떠나는 사람들에 대한 이야기들을 보면 대부분의 영원한 생명은 우리의 상상처럼 행복하지 않다. 영화 〈세븐 사인 The Seventh Sign〉(1988)에서는 신에게 죽지 못하는 벌을 받게 된 사제가 등장하는데, 자신의 삶을 끝내기 위해 인류에 대한 신의 심판이 실현되기를 바란다. 2018년 초 방영됐던 드라마 〈흑기사〉에서도 벌을 받아 불사의 운명이 된 캐릭터가 등장했다. 영생이 축복이 아니라 벌이자 저주로 묘사되는 것이다. 영화 〈아델라인: 멈춰진 시간 The Age of Adaline〉(2015)은 늙지 않던 주인공이 자신의 늙기 시작함을 발견하고 행복해하는 것으로 이야기가 끝난다. 애니메이션 〈은하철도 999 Galaxy Express 999〉(1979)에서 묘사된, 영원한 생명을 가진 사람들의 도시는 낙원이 아니었다. 오히려 지옥에 가까웠다. 결국 주인공은 자신이 그렇게 염원했던 영원한 생명을 갖지 않는다. 이 모든 결말들은 단지 인간의 자기 위안이나 자기합리화를 위한 것일까?

극사실주의 조각가인 론 뮤익 Ron Mueck의 작업 전체를 아우르는 주제는 세상에 태어나 성장하고 살아가다 죽는 인간의 삶이다. 그의 작품은 〈어머니와 아이 Mother and Child〉(2001~2003), 〈여자아이 A Girl〉(2006)처럼 어머니의 몸에서 분리

되어 세상에서 첫 숨을 쉬는 순간이나 눈을 뜨고 처음으로 세상을 바라보는 순간에서부터 〈죽은 아버지^{Dead Dad}〉(1996)처럼 이 세상을 떠나는 순간까지를 아우른다. 〈죽은 아버지〉는 실제 등신대 크기보다 작은 1미터 남짓의 크기로 제작되어 죽은 아버지가 작가를 비롯한 우리들이 존재하는 현실로부터 점점 멀어져 사라지는 것 같은 인상을 준다. 그리고 죽음이라는 한계 앞에서 유약하기만 한 인간 존재를 확인시킨다. 인간의 삶은 그렇다. 인간은 한없이 연약한 존재로 태어난다. 성장하면서 일시적으로 스스로를 강하다고 느끼기도 한다. 그러나 삶의 마지막 순간 인간은 태어날 때와 똑같이 연약한 몸을 남기고 사라진다. 그렇게 사라지기에 삶은 소중하다.

　죽음 앞에서 인간은 공포를 느끼지 않을 수 없다. 죽음을 떠올리는 것 자체가 불편할 수 있다. 그러나 우리는 자신의 죽음에 대해서 신중하게 생각해야 한다. 죽음은 떠나보내는 사람, 떠나는 사람, 그 모두를 도망칠 수 없는 절대 고독의 상태로 내몬다. 누구도 자신의 죽음을 일반화하거나 객관화할 수 없다. 다른 사람에게 미루거나 공유할 수도 없다. 같은 시공간에서 죽음을 맞이한다 해도 각자 자신의 죽음만을 맞이할 뿐이다. 레프 톨스토이^{Lev Nikolayevich Tolstoy}의 《이반 일리치의 죽음^{Smert Ivana Ilyitsha}》(1884)에서처럼 홀로 자신의 짐을 짊어져야 하기에 일상의 삶 속에서도 그것을 마주해야 한다.[16]

　미술은 죽음에 대한 이해를 돕고 그에 대해 생각을 정리하는 데에 도움이 된다. "예술은 삶에 관한 것이다, 그래야만 한다, 다른 것은 없다. 형식주의를 통해 당신은 사람들이 원하지 않는 것들에 대해 생각하게 만들 수

있다."[17]라는 허스트의 말을 곱씹을 필요가 있다. 삶과 죽음에 대해서 정답을 내릴 수는 없다. 그러나 그에 대한 나만의 관점을 찾는 데에 이들의 작품이 작은 불빛 역할을 할 수는 있을 것이다.

투병 과정이 예술이 되다.

03

질병

질병은 삶을 따라다니는 그늘, 삶이 건네준 성가신 선물이다.
사람들은 모두 건강의 왕국과 질병의 왕국,
이 두 왕국의 시민권을 갖고 태어나는 법,
아무리 좋은 쪽의 여권만을 사용하고 싶을지라도,
결국 우리는 한 명 한 명 차례대로,
우리가 다른 영역의 시민이기도 하다는 점을 곧 깨달을 수밖에 없다.[1]

• 수전 손택 •

죽음보다
더 끔찍한
질병

 질병은 몸과 마음의 전체 혹은 일부가 장애를 일으켜 정상적인 기능이 불가능한 상태를 의미한다. 감염성과 치사율이 높아 두려움의 대상이 되어 온 악명 높은 질병들도 있고, 대수롭지 않게 여겨지는 미미한 증상의 질병들도 있다. 인터넷으로 기사를 검색하다 보면 현대인은 모두 한두 가지의 육체적, 정신적 질환을 앓고 있는 만성질환자라고 보도하는 기사가 눈에 띄기도 한다. 그렇다면 인간이 걸릴 수 있는 질병의 수는 몇 개이고, 인간은 얼마나 많은 질병의 원인과 치료법을 알아냈을까? 어느 정도의 병적 증상을 보일 때 치료가 필요한 환자라 말할 수 있는 것일까? 현재 약 3만여 종의 질병이 존재하는 것으로 추정된다. 그러나 ─ 의학적인 지식이 별로 없는 사람들이 볼 때에는 특히 더 ─ 그 수를 쉽게 단정 지을 수 없다. 병을 고치기 위한 인간의 노력이 계속되는 만큼이나 그 원인과 치료법을 알 수 없는 질병의 종류도 늘어가고 있으며, 인간이 아직 찾아내지 못한 것들도 많기 때문이다. 상상하기 어려운 희귀병들도 많다. 최근에는 특히 중동호흡기증후군MERS, 조류인플루엔자AI처럼 바이러스virus가 유발하는 질병들이 공포의 대상이 되고 있다. 여전히 인기 있는 힐링healing, 웰빙$^{well\ being}$과 같은 단어들은 건강하고 행복하게 살고 싶어 하는 현대인들의 희망을 담아내지만 문명의

발달이 몸과 마음의 건강으로 이어지지는 않는다.

질병을 바라보는 다양한 관점이 있겠으나 확실한 사실은 모든 사람이 일생 동안 병에 걸리고 치료하는 과정을 빈번하게 거친다는 것이다. 잠시 눈을 감고 나 자신이 여태까지 걸렸던 병에는 무엇이 있나 한번 기억을 더듬어보자. 수전 손택$^{Susan Sontag}$이 이야기하듯 질병은 분명 우리 삶의 일부다.

질병이 두려운 가장 큰 이유는 생명을 앗아갈 수 있기 때문이다. 질병에 걸린 인간은 자신의 육체가 연약하고 공격받을 수 있다는 사실을 체득한다. 또한 잊고 있던 죽음의 운명을 확인한다. 질병은 죽음보다 더 현실적이고 실제적인 부정성을 지닌다. 인간에게 자신의 죽음 이후의 상황은 현실이 될 수 없다. 죽음이 두려운 것임에 분명하지만 직접적으로 경험할 수 없고 알 수 없는 미지의 것이기에 보다 추상적이고 형이상학적인 사유가 가능하다. 우아한 사색도 가능하다. 죽음을 경험하는 순간 우리는 이미 현실에 존재할 수 없기 때문에 오히려 죽음에 대해 상상의 나래를 펼칠 수 있다. 따라서 그것은 경우에 따라 매혹적일 수도 있으며 미학적이고 철학적인 대상이 될 수도 있다. 그러나 질병은 조금 다른 차원의 문제다. 질병은 어떻게든 치료해야 하는 것이다. 그러한 현실성은 질병을 의학적인 영역에 머무르게 한다.

질병이 두려운 직접적인 이유는 그것이 가져오는 고통과 괴로움이다. 대부분의 질병은 어떤 형태든 간에 통증과 불편함을 수반하며 정상적인 생활을 어렵게 한다. 육체적 고통 속에서 형이상학적이고 철학적인 사고를 전개시키기란 쉽지 않다. 또한 괴로움에 시달리다 보면 자연히 공동의 삶에서

자의 혹은 타의적으로 분리되고 소외된다. 만약 전염성이 높은 질병에 감염될 경우에는 배척과 거부의 강도가 엄청나게 올라간다. 이런 이유에서인지 인간은 질병에 실제 의미를 뛰어넘는 부정적 가치를 선사했다. 인류의 긴 역사 속에서, 그리고 오늘날에도 그것은 인간의 몸에 생긴 치료해야 하는 무엇이라는 본래 의미보다 더 안 좋은 무엇, 악에 가깝고 인간의 나태함과 타락에 대한 징벌의 상징과도 같이 여겨지게 되었다. 따라서 이유가 무엇이든 질병에 걸린 사람은 동정심에 의해서건, 경계심이나 혐오감에 의해서건 급속도로 타자화된다. 그리고 건강한 사회를 유지한다는 명목하에 사회 밖으로 밀려난다.

　질병은 이 책이 주로 다루는 분야인 미술보다 영화나 드라마처럼 줄거리를 갖는 장르에서 월등히 많이 다루어진다. 이야기의 큰 틀은 현실과 크게 다르지 않다. 많은 경우 발병을 알고 그것을 극복하거나, 투병하다 사망하는 과정을 담는다. 그러나 큰 줄거리가 같다고 하더라도 세부적인 표현에서는 엄청난 차이를 보인다. 가장 대중적인 것은 죽음을 초월한 가족 혹은 연인 간의 사랑을 부각시키는 것이다. 몇 개의 대표적인 영화를 열거하기 어려울 정도로 많은 작품들이 있다. 일부 영화에서는 투병의 과정이 낭만적으로 그려지기도 한다. 투병의 현실적 힘듦은 간과된 채 사랑을 확인하는 수단 정도로 그려지는 경우도 있다. 물론 병을 치료하는 모든 과정이 절망과 괴로움뿐이라고 주장하는 것은 아니다. 그러나 '긴 병에 효자 없다'는 속담이 있듯 병을 치료하고 이겨낸다는 것은 힘든 일이다.

어찌 보면 사랑하는 사람들과 함께 시간을 보내는 투병기, 아름다운 풍광을 앞에 두고 맞이하는 죽음은 그렇게라도 위안을 삼고자 하는 인간의 바람을 투영한 것이라 하겠다. 한편 블록버스터 영화에서는 거대한 재앙으로서의 질병도 자주 다루어진다. 이 경우 막대한 희생을 치른 후 극적으로 극복하고 평화를 되찾는 결말이 대부분이며, 영화의 특성상 질병 자체보다는 장대한 볼거리와 긴박한 전개, 세계를 구하는 영웅 등에 초점이 맞춰진다. 그러나 최근 들어서는 영화 〈아무르^{Amour}〉(2012)처럼 노년의 병듦과 죽음, 투병에 지쳐가는 사람들의 현실을 서늘할 정도로 사실적으로 보여주면서 삶을 성찰하게 하는 작품들이 늘어나고 있다.

질병을 극복한
유명한
미술가들

질병과 미술이 만나는 영역에서는 미술 치료, 치유의 영역이 중요한 주제로 다루어진다. 미술과 질병이라는 키워드를 동시에 충족시키는 많은 연구와 시도들은 주로 미술이 특정 질환을 가진 환자와 환자의 가족, 간병인들에게 어떠한 긍정적인 영향을 끼치는지, 병을 치료하는 데에는 어떠한 효과가

있는지, 심리적 충격과 스트레스 등을 어떻게 해소시켜주는지 등에 관한 것이다. 그 다음으로 미술을 통해 질병을 극복하고 트라우마를 치유한 미술가들을 들 수 있다. 특히 정신적 질환을 극복한 사례들이 대표적이다. 가장 유명한 사람은 빈센트 반 고흐Vincent van Gogh다. 에드바르 뭉크 역시 자신의 신경쇠약과 정신분열증을 미술로 극복했다. 한편 프리다 칼로Frida Kahlo는 소아마비, 전차 사고와 사고 후유증으로 인한 수차례의 수술, 다리 절단, 유산과 불임 등으로 인한 육체적, 심리적 상처를 미술에 담아낸 대표적 미술가다.

오늘날의 작가 중에는 강박신경증을 예술로 승화시킨 쿠사마 야요이Kusama Yayoi를 들 수 있다. 강박신경증은 자신의 의지와는 무관하게 특정한 생각이나 행동을 계속 반복하게 되는 정신적 장애다. 환자 본인도 이러한 생각이나 행동이 불합리하고 무의미하다는 것을 알고 있지만 억제할 수 없고 억제하려고 노력할수록 불안 증상이 나타난다.[2] 10세 경부터 강박신경증과 그로 인한 환각, 환청으로 고통 받아왔던 쿠사마는 자전적인 글이나 인터뷰에서 어린 시절부터 되풀이된 강박신경증이 예술 활동의 기반이며 자신이 느끼는 불안과 공포를 극복하기 위해 작업에 전념한다고 강조해왔다. 쿠사마의 작품에 반복해서 등장하는 물방울무늬polka dot와 점, 확산되는 그물망, 꽃 등은 귀엽고 발랄해 보이지만 사실은 그녀를 둘러싸고 덮어버리는 공포스러운 환각의 이미지들이다. 이에 쿠사마는 다른 누구보다 자신이 사라지는 상황, 즉 자기 소멸에 대해 극심한 두려움을 느꼈으며 자신과 세계의 존재에 대해 고민해왔다. 그러나 모순적이게도 환각으로 인한 고통은 그녀가

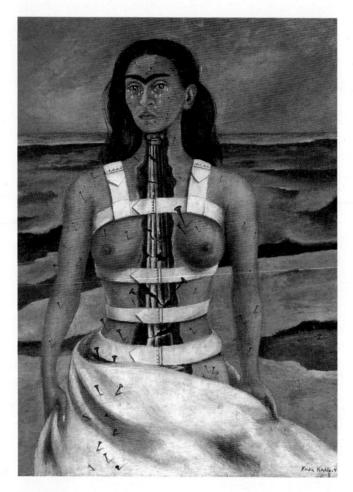

부서진 기둥 The Broken Column
프리다 칼로
39.8×30.6cm, 메이소나이트에 유화, 1944

이 세상에 존재한다는 증거이기도 하다. 따라서 쿠사마에게 환각은 삶의 위협인 동시에 삶의 상징이며 세상을 숙고할 수 있는 통로이다.[3]

투병 과정이
예술이
되다

이처럼 작가가 자신의 투병을 바탕으로 작업을 진행할 경우에는 깊은 울림을 가져온다. 한나 윌케는 자신의 유작인 〈인트라-비너스^{Intra-Venus}〉 프로젝트에서 림프종 진단을 받은 후, 사망할 때까지 점점 죽음에 다가가는 스스로의 모습을 가감 없이 보여주었다. '인트라-비너스'는 '정맥으로 들어가는, 정맥 주사의' 등의 뜻을 가진 'intravenous'와 동음이의어로 투병하는 윌케의 상황을 은유한다. 실제 〈인트라-비너스〉 시리즈는 항암 치료로 머리카락이 점점 빠지고, 눈은 충혈되고, 혀의 색도 바뀐, 전통적인 미술에서는 보기 힘든 여성의 모습을 담아낸다. 어떤 날은 지쳐 있고, 어떤 날은 슬퍼 보인다. 때로는 즐거워 보이기도 한다. 몸 곳곳에 주삿바늘을 꽂고 가슴과 배, 엉덩이에 거즈를 붙인 채 카메라를 응시하는 윌케의 모습은 병을 극복하려는 의지, 그것을 받아들이는 수긍과 체념, 두려움 등이 공존하는

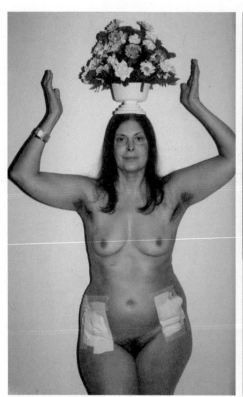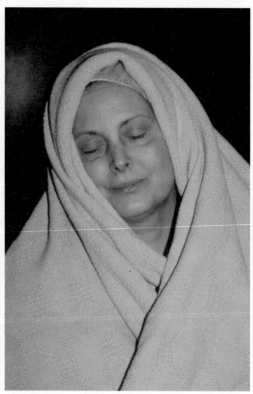

인트라-비너스 #1 January 30, 1992/ #4 February 19, 1992
한나 윌케
181.61×120.65cm, 도널드 고다드와 협업, 작가 초상사진, 1992~1993

복잡한 내면을 전달한다.[4] 관객은 불편함과 두려움, 연민과 슬픔이 뒤섞인 채 마치 세라노의 〈시체 안치소〉 시리즈를 마주할 때처럼 어디로도 피하지 못하고 병의 흔적들을 보게 된다.

더 나아가 〈인트라-비너스〉 시리즈는 병을 치료받으면서 대상화되는 인간의 몸과 전통 미술에서 수동적인 감상의 대상이 되었던 여성의 몸을 결합시킨다. 질병을 치료할 때 대부분 사람들은 무기력한 타자가 되며 의사가 제공하는 치료를 무방비 상태로 받게 된다. 자신의 건강과 연관된 것이기에 더욱 순종적인 태도를 갖는 모순적인 상황이 일어나는 것이다. 그런데 이는 가부장적 사회에서 존재해온 여성의 위치와도 유사하다. 전통적인 미술 속 비너스는 감상을 위한 순종적인 타자였다. 그런데 보편적인 비너스의 기준에 부합하지 않는 여성의 누드에 비너스라는 이름을 붙임으로써 윌케는 우리의 편견 속에 만들어진 여성의 스테레오 타입stereotype을 해체한다. 이는 전통적인 미술에서 언제나 벗은 여성의 몸이 재현되어 왔지만 그것은 항상 특정한 시대를 대표하는 미의 기준을 따르는, 병이나 죽음과는 거리가 있는, 감상하기에 즐거운 몸이었음을 깨닫게 한다.[5]

만약 당신이 윌케의 사진을 보고 혐오스럽고 불쾌함을 느낀다면 당신도 그러한 전통-진부한 미와 추의 분류-에 길들여져 온 것이다. 그러나 우리의 실제 현실에는 아름답고 젊은 비너스만 존재하는 것이 아니다. 윌케는 〈인트라-비너스〉를 통해 여성이 가질 수 있는 최고의 미가 젊음과 건강함인지, 또한 아름다운 몸의 기준이 무엇인지에 대해 반문한다. 결과적으로

윌케는 사회가 부과하는 여성성과 현존하는 여성성의 실체를 결합시킬 뿐 아니라 인간의 삶과 죽음까지도 보여준다. 인간 삶의 흐름은 인간의 기준인 남성뿐만 아니라 여성에게도 일어나는 것이며 나이 든 여성도 이 세계를 살아가는 존재다. 윌케는 젊은 시절 자신의 몸을 노출하는 퍼포먼스와 사진 작업들을 선보였었다. 여성의 몸에 부여되는 억압과 전형화를 벗어나기 위한 것이었음에도 당시 그녀의 퍼포먼스는 나르시시즘narcissism에 빠진 치기 어린 행동처럼 비판받았다. 그러나 윌케는 〈인트라-비너스〉 시리즈에서 늙고 병든 자신의 몸을 보여주는 데에 거리낌 없었다. 이는 그녀의 젊은 시절의 작품이 자신의 아름다움을 뽐내기 위한 것은 아니었음을 빈증한다.

사실 윌케는 〈인트라-비너스〉 프로젝트 이전에도 인간의 삶과 병, 죽음의 관계에 관심을 가졌다. 〈그녀의 어머니, 셀마 버터와 함께 있는 예술가의 초상Portrait of the Artist with her Mother, Selma Butter〉에서 윌케는 한쪽 가슴이 절제된 어머니의 상반신 누드를 자신의 상반신 누드와 나란히 담아냈다. 아름다운 육체 혹은 풍요와 양육의 의미를 갖는 이상적인 여성성을 상징하는 가슴이 사라진 늙고 마른 육체는 젊은 여성의 누드와 극명한 대조를 이룬다. 두 여성의 대조적인 모습은 삶과 죽음, 시간의 흐름에 따라 모든 인간에게 일어나는 불가항력적인 전개를 보여준다. 그리고 젊고 아름다웠던 윌케는 자신의 어머니처럼 투병하고 죽음을 맞이했다.

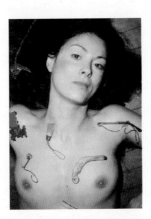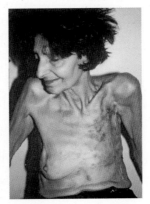

그녀의 어머니, 셀마 버터와 함께 있는 예술가의 초상
한나 윌케
(개별작품)101.6×76.2cm, 시바크롬, 1978~1981

질병으로
바 뀐
삶

　　낸시 프리드^{Nancy Fried}는 유방절제술을 받은 이후의 몸을 재현한 토르소^{torso} 작업으로 널리 알려져 있다. 그녀는 잃어버린 가슴을 숨기려 하지 않았다. 프리드의 조각은 여성으로서의 성적 정체성, 성적 매력, 양육자로서의 정체성이 가슴 절개로 인해 사라진 것이 아니며 병을 이기기 위한 적극적인 선택이었음을 보여준다. 이러한 작업들은 그저 개인의 치료와 극복의 과성만을 보여주지 않는다. 여성, 더 나아가 인간의 미에 대한 기준, 즉 '한쪽 가슴이 없는 몸이 아름답지 못할 이유는 무엇인가?'라는 식의 질문을 던진다.

　　암과 그 투병 이후의 삶을 지속적으로 다루었던 또 한 명의 작가는 조 스펜스^{Jo Spence}이다. 그녀는 유방암으로 투병하면서 자신이 겪은 일들, 즉 암이 발병되고 치료를 시작하게 되면서 이전과는 전혀 다른 삶을 살게 된 자신의 모습과 감정 등을 꼼꼼히 담아냈다. 작업 노트에서 그녀는 의사가 얼마나 무미건조하게 수술로 가슴을 잘라낼 것이라 말했는지, 본인이 얼마나 두려움을 느끼고 당혹감에 빠졌었는지를 말한다. 그녀는 당시 자신의 상황, 즉 '의심하고, 저항적으로, 느닷없이, 성나서, 공격적으로, 애처로운, 홀로, 아무 것도 알지 못했던 상황'을 공유한다.⁶ 발병 사실을 알고 병원에 입원하기 전 그녀는 이데올로기^{ideology}와 시각적 재현에 관한 연구에 빠져 있었다. 그

러나 이후 그녀에게는 전혀 다른 차원의 지식이 필요하게 되었다.[7]

암 진단에 대한 응답이자 투병 일기로 구성된 스펜스의 포토몽타주를 보면, 그녀는 실리콘 가슴을 몸에 대보기도 하고 자신의 수술 전후의 가슴 사진을 나란히 놓고 비교하기도 한다. 암과 관련된 기사들을 콜라주하고, 건강을 위한 음식들을 챙기며 약을 잊지 않고 먹는다. 환자의 권위와 대안 치료에 대해서 고민한다. 그녀는 더 이상 샌드위치와 커피를 먹지 못하고 자신이 경작한 유기농 작물들로 만든 주스를 먹는다. 그녀는 한순간에 바뀐 자신의 처지에 관한 복잡한 심경을 조절하고 시각적으로 표현하려고 노력했다. '피해자?'라는 단어가 적힌 종이를 든 스펜스의 옆에, '가슴 수술이 나의 삶을 파괴했다'라고 큼지막하게 쓰인 글귀는 단순히 가슴을 잃은 것에 대한 슬픔만을 의미하지 않는다. 송두리째 바뀐 삶, 치료 과정에서의 소외감과 상처, 충격 등이 모두 집적되어 있는 것이다.〈건강에 관한 사진?The Picture of Health?〉(1982~1986)에는 영국의 공공의료서비스 구조 안에서 이루어졌던 스펜스의 치료에 관한 여정이 적혀 있다. 스펜스는 자신을 아기 취급을 하는 의사의 손과 심문하는 것 같은 의학적 시선에 대해 인간 존재로서 그녀가 가졌던 느낌과 감정들을 드러냈다.[8] 환자는 치료의 과정에서 수동적이 되며, 자신이 받는 치료에 대해 온전히 이해하기도 힘들다. 또한 〈질병에 관한 이야기들Narratives of Disease〉(1991)에서 스펜스는 암과 함께 살아가는 것, 즉 투병하면서 살아가는 것에 대해 우리는 어떻게 이야기해야 하는지, 투병하는 자신을 표현할 수 있는 언어를 어떻게 발견해야 하는지에 대해 고민한다. 또한 그

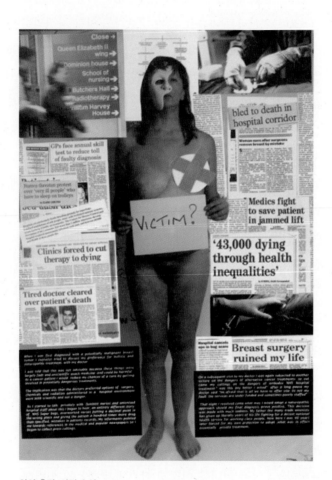

암의 충격, 사진 소설(시리즈)
조 스펜스
1982

녀는 종양, 약, 수술의 절차에 관한 의학적 용어들만으로는 환자들을 설명할 수 없다고 말한다. 의학적 용어들은 암 환자들을 인간이 아닌 기계처럼 대하고, 생명이 없는 대상에 관해 설명할 뿐이다.[9]

스펜스는 윌케가 그랬듯 암 치료로 인해 가슴의 일부가 제거된 몸, 치료로 인해 허약해지고 − 일반적인− 아름다운 몸과는 거리가 있는 자신의 상황을 보여준다. 실제로 〈질병에 관한 이야기들(추방된) Narratives of Dis−ease(Exiled)〉에서 병원 환자용 가운을 열고 가슴의 일부가 절제된 작가의 누드 토르소에 '괴물'이라고 − 마치 수술할 위치를 의사가 펜으로 표시해놓은 것처럼− 적어 놓는다거나, 〈질병에 관한 이야기들(지워진) Narratives of Dis−ease(Expunged)〉처럼 '가슴 상 Booby Prize'이라는 글씨가 적힌 리본을 절제된 가슴과 나란히 보이게 놓은 행위, 〈질병에 관한 이야기들(기대되는) Narratives of Dis−ease(Expected)〉(1990)에서 빨간 하이힐을 신은 모습 등은 건강을 회복하기 위해 시도한 치료들이 또 한 번의 사회적, 심리적 투병의 과정을 겪게 하고 있음을 보여준다. 그녀는 음식에 대한 욕망을 참고, 비대칭인 가슴을 바라보고 슬퍼한다. 그러나 더 큰 슬픔은 사회가 정해놓은 보편적이고 이상적인 육체에서 멀어진 괴상한 육체를 가진 이방인이 되었다는 것이다. 이처럼 미술가들에게 질병은 인간으로서 개인을 성찰할 뿐만 아니라 사회적 편견과 차별을 예리하게 고발하는 통로가 된다.

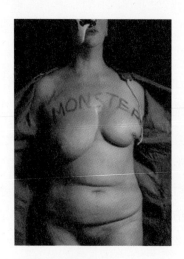

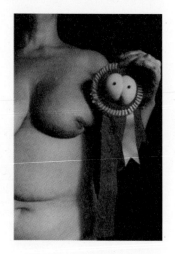

질병에 관한 이야기들(추방된)
조 스펜스
1990

질병에 관한 이야기들(지워진)
조 스펜스
1990

혐오스러운 질병이란 낙인에 대하여

질병을 인과응보로 여기는 관념은 오래된 역사를 갖는다. 때로는 사회적이고 정치적인 은유의 대상이 되기도 한다. 과거 도덕적 타락을 가져오고 신체적으로 쇠약함을 가져오는 악의 은유로 나병, 매독, 결핵, 암 등이 자주 사용되었던 것도 같은 맥락이다.[10] 질병을 중대한 징벌로 생각하지 않더라도, 많은 경우 개인이 운동 및 식단 조절과 같은 자기 관리를 소홀히 하면 병에 걸릴 확률이 높아지는 것으로 생각하는 경향이 있다. 그리고 그 어느 질병보다도 악으로 여겨지고 도덕적 가치 평가까지 이루어지는 것이 바로 에이즈다. 사망률이 높고 전파력이 강할 뿐 아니라 주로 체액으로 감염되며 성행위가 가장 강력한 전염 경로라는 사실은 에이즈에 가장 끔찍한 오염이라는 낙인을 찍었다. 영화 〈더 노멀 하트 The Normal Heart〉(2014)에 드러나듯 에이즈 발병 초창기에는 문란한 동성애자들에게 징벌처럼 내려지는 병, 부도덕성의 상징으로 여겨졌다. 이에 그것을 치료하려는 체계적인 노력이 이루어지기까지 많은 시간이 걸렸다.

에이즈를 다룬 작업들은 개인의 차원을 뛰어넘어 사회 구조와 편견, 섹슈얼리티 sexuality, 정치 등의 이슈를 종합적으로 다룬다. 어떤 의미에서 에이즈는 단일한 질병의 이름이 아니다. 그것은 특정한 의학적 조건, 즉 결과적

으로 질병이 될 수 있는 조건을 나타내는 말이다. 에이즈는 암이나 매독처럼 단일한 병인을 갖고 있다기보다는 인체의 면역 기능이 망가져 면역 결핍 상태가 되고 그로 인해 치명적인 감염이나 악성 종양 등이 발생해 죽음에 이르는 것이다. 따라서 에이즈를 다른 질병처럼 정확히 정의하려면 치명적인 감염이나 종양 등을 함께 이야기해야 한다.[11]

1980년대 대중 매체들은 처참하게 변해가는 에이즈 환자의 육체를 극단적으로 보여주면서 그에 대한 민감도와 경계심을 높였다. 또한 에이즈가 단순히 동성애자들만의 문제가 아니었음에도 사실을 왜곡시키는 결과를 낳았다. 이는 에이즈를 평범한 인간이 걸리는 병이 아니라 정상인 이성애자들과 그들의 가족들의 생명을 위협하는 추악한 사람들의 질병으로 여기게 했다. 미술계에도 에이즈로 투병하거나 사망한 미술가들이 있었으나 그들의 작업에 그 질병에 대한 구체적인 언급이나 묘사가 담기지는 않았으며 생의 희망이나 죽음의 숙고가 암시적으로 드러날 뿐이다. 대중 매체에서 그려진 에이즈 환자의 스테레오 타입을 벗어난 작품을 보여줬던 작가로는 로잘린 솔로몬 Rosalind Solomon 을 들 수 있다. 솔로몬은 〈에이즈 시대의 초상들 Portraits in the Time of AIDS〉(1987~1988) 시리즈에서 기존 에이즈 환자 사진의 당연한 배경이었던 병원이라는 고립된 공간을 탈피해 누군가의 가족이며 사회의 구성원인 평범한 인간의 모습을 담아냈다. 니콜라스 닉슨 Nicholas Nixon 의 〈에이즈 감염자 People with AIDS〉(1987~1988) 시리즈는 에이즈 환자의 육체적 상황, 병을 마주하는 심리 등을 세밀하게 전달했다는 평가를 받았다. 그러나 그의 사진들이 에이즈와 에

이즈 환자들에 대한 인간적 소통을 확대시켰을 수는 있으나 에이즈 감염 전후의 모습을 대조적으로 보여주는 방식, 그들을 클로즈업해서 내밀하게 보여주는 방식이 오히려 에이즈 환자들을 대상화시키는 결과를 가져왔다고 비판받기도 했다.[12]

한편, 보다 사회적이고 행동주의적인 활동으로 액트 업[ACT UP: AIDS Coalition to Unleash Power]과 액트 업에서 활동하던 미술가들이 모여 활동한 그랑 퓌리[Gran Fury]를 들 수 있다. 액트 업은 에이즈에 대한 정부의 반인격적인 대응과 편견을 비판하고 에이즈 치료를 위한 연구를 촉구하며 대중 교육 등을 진행했다. 그랑 퓌리는 거리, 미술관, 잡지 등의 다양한 통로를 통해 자신들의 메시지를 전파했는데 〈키스가 죽이지 않는다: 욕심과 무관심이 죽인다[Kissing Doesn't Kill: Greed and Indifference Do]〉, 〈나를 믿어주세요[Read My Lips]〉 등은 키스가 에이즈 바이러스를 전파시킨다는 편견에 맞서는 그랑 퓌리의 대표작이다.[13] 한편 에이즈로 사망한 사람들을 추모하고, 가족과 지인을 잃은 사람들을 위로하기 위해 시작되었던 에이즈 메모리얼 퀼트[AIDS Memorial Quilt] 역시 공공미술로서 시위, 교육 등의 역할을 하게 되었다.

그룹의 멤버 세 명 중 두 명이 에이즈로 사망하기 전까지 25년간 함께 활동을 이어갔던 제너럴 아이디어[General Idea: AA Bronson, Felix Partz, and Jorge Zontal]의 〈에이즈 프로젝트, 이미지바이러스[AIDS Project, Imagevirus]〉(1986~1994)는 에이즈의 심각함과 무거움, 무조건적인 공포와 거부를 약화시키기 위해 로버트 인디애나[Robert Indiana]의 〈러브[LOVE]〉를 차용했다. 원작이 가진 밝고 가벼운 이미지와 사랑이라는

단어의 의미가 겹쳐지면서 에이즈는 일상성과 정상성을 갖게 되었다. 에이즈 역시 다른 질병과 다를 바 없이 인간이 극복해야 하는 질병으로 대해 달라는 것이 이 작업의 주된 메시지였다. 이렇게 퍼지기 시작한 〈이미지바이러스〉는 마치 바이러스가 그렇듯 회화, 조각, 포스터, 전시로 확대되었고 에이즈 엠블럼 상징은 길거리, 지하철 내부와 플랫폼, 인쇄물 등의 다양한 통로로 자유롭게 전파되었다.[14]

1990년대 중반을 거치면서 에이즈에 대한 미술계의 행동주의적인 활동은 주요 멤버들의 사망, 위기를 알리고 에이즈를 극복하겠다는 이들의 목표 일부를 획득하면서 잠시 소강기에 들어갔다.[15] 그러나 소강기에 들어갔다 해서 아무도 작업을 하지 않는다는 것이 아니며, 미술가들이 자신이 원하는 메시지를 전달하기 위해 다른 질병들을 작품의 주제로 삼듯 에이즈도 개별 작가들에 의해 꾸준히 다루어지고 있다. 2016년에는 〈아트 에이즈 아메리카 Art AIDS America〉라는 제목의 전시가 개최되었다. 여기에는 에이즈에 영감을 받아 제작된, 많은 분노와 고민이 넘쳐나는 동시에 블랙 유머가 유행했던 시대의 작품들이 전시되었다. 그리고 이러한 특성은 에이즈뿐만 아니라 질병을 다루는 작업들에 공통적으로 나타나는 것이다. 이 전시에 포함된 미술가들의 명단─ 액트 업, 그랑 퓨리, 제너럴 아이디어, 로버트 메이플소프와 데이비드 워나로위츠 외에도 주디 시카고, 수 코우 Sue Coe, 키키 스미스, 카렌 핀리 Karen Finley, 제니 홀저 Jenny Holzer, 바바라 크루거 Barbara Kruger, 로버트 고버, 낸 골딘 Nan Goldin, 캐서린 오피 Catherine Opie, 안드레 세라노 등을 보면 에이즈에 대한 이

야기뿐 아니라 불공정한 권력과 편견 등을 비판하고자 했다는 전시의 성격이 더 확실해진다.[16]

늘 음 이
병 이 되 는
시 대

　질병은 사람들의 이기심과 편견, 고정관념을 비춰주는 훌륭한 거울 역할을 한다. 그런데 조금만 시선을 돌려보면 그 어떤 질병보다도 질병처럼 여겨지는 것이 있다. 그것은 바로 늙음이다. 현대 사회는 마치 죽음에 대한 우리의 태도가 그렇듯 과거로부터 이어져온 노년에 대한 극도의 부정, 고령화 사회에 따른 노년과 죽음에 대한 새로운 태도가 공존하고 있는 듯하다. 물론 나이가 들면 신체의 기능이 저하되고 면역력이 낮아져 각종 질병에 걸릴 확률이 높아지지만 늙음을 병으로 여기는 근본 이유는 죽음에 대한 두려움이다. 젊음에 집착하는 사회 역시 자신은 아직 죽음으로부터 먼 거리를 유지하고 있음을 확인하고픈 인간의 욕망에 의한 것이다. 전통적인 미술에서 늙은 몸이 늘 변방에 머물렀던 것이나 악마, 마녀 혹은 부정한 무엇과 연결되어 해석되었던 것도 영원한 미와 대척점에 있다고 여겨졌기 때문이다. 인

간과 문명, 영원한 가치를 갖는 무엇은 시간의 흐름으로부터 자유로워야 했다. 존 코플란^{John Coplans}의 사진처럼 늙고 처진, 주름진 몸이 전달하는 낯섦과 불편함의 정서는 바로 그 증거다. 그러나 노화는 하나의 사건, 단순한 결과가 아니다. 그것은 모든 인간의 삶에 지속적으로 드러나는 삶의 일부다.

코플란은 사회적으로 성공한 명사였다. 잡지 《아트포럼^{Artforum}》의 편집장이었고, 오하이오 애크런 미술관^{Akron Art Museum in Ohio}의 관장이었다. 그러나 얼굴을 제외시켜 사회문화적 정체성을 지워내고 나니 노인의 육체만 남았다. 늙은 몸만을 직시하게 만드는 사진은 늙음이란 금기에 도전적인 질문을 던진다. 또한 우리가 얼마나 나이 듦을 무시하고 간과했는가, 지워내려 했는가, 나이에 편견을 갖고 차별하는 연령주의를 양산한 것은 아닌가, 되돌아보게 한다. 늙은 몸은 부정한 것도 불결한 것도 아니다. 노년의 육체를 가진 사람들 역시 여전히 살아 있고 존재하는 주체다. 젊음은 결코 영원하지 않다. 오늘 태어난 어린아이도 곧 나이 들고 늙어갈 것이다. 그것이 진실이다. 노화는 모든 생명체가 갖는 공통의 운명이며 자연적 현상이다. 닉슨의 〈브라운 자매^{The Brown Sisters}〉(1975~) 시리즈 의 사진에 드러나듯 20대의 젊음부터 중년을 지나 자연스럽게 노년을 향해 가는 모습은 인간 생의 자연스러운 흐름이다.

이와 같은 맥락에서 나이 든 여성을 담아낸 신디 셔먼의 사진들은 보다 공격적이고 도발적이다. 〈무제 #187^{Untitled #187}〉(1989)에서는 광대와 같은 얼굴을 한, 커다란 가슴과 배를 가진 나이든 여성이 등장한다. 배가 부풀어 오른 것이 비만 때문인지, 임신을 해서인지 단정 지을 수는 없지만 그녀의 배꼽

에 보이는 코의 형상으로 보아 임신 상태로 보인다. 〈무제 #250 ^{Untitled #250}〉 (1992)에서는 다리를 벌리고 자신의 성기를 노골적으로 보여주는, 포르노그래피^{pornography}에서 볼 법한 선정적인 자세를 취한 임신한 노파가 등장한다. 이 노파는 소름끼치는 미소를 보이고 있다. 마치 미하일 바흐친^{Mikhail Bakhtin}이 그로테스크한 몸의 대표로 들고 있는 '웃고 있는 임신한 추한 노파'[17]를 그대로 재현한 것처럼 보인다. 그로테스크는 이질적이고 공존이 불가능한 것들이 혼재해 있는 것을 의미한다. 필립 톰슨^{Philip Thomson}은 본질적으로 대립된다고 여겨지는 반응인 공포와 혐오감이 웃음이나 즐거움과 공존할 때 일어나는 충돌을 그로테스크로 정의했다. 그로테스크한 장면은 우스꽝스러우면서도 소름끼치며 역겨운 감정을 동시에 전해준다.[18]

　과거 늙은 남성보다 더 부정적인 것은 늙은 여성이었다. 대중문화에서 그려지는 노인 여성 역시 흉하고 사악하고 마귀 같은 탐욕스러운 광기를 띤다. 바바라 워커^{Barbara G. Walker}는 이러한 전형을 고대의 파괴적인 할머니의 원형이 남아 있는 것으로 보았다. 과거 노인 여성은 응시하는 것만으로도 사람을 죽이고 죽음의 저주를 불러올 수 있다고 믿어졌다. 또한 남성의 통제를 받지 않는 여성은 마녀로 지목 당했는데 이러한 규정은 나이 든 여성을 제거하기에 좋은 방법이었다.[19] 나이 든 남성이 연륜과 능력을 가진 존재로 이해되는 것과 달리 과거에서부터 오늘날까지 여성의 가치 평가 기준의 핵심은 여전히 젊음과 미모다. 나이 든 여성을 비하하는 표현들은 인터넷에서도 쉽게 찾을 수 있다. 부정적인 여성상을 공격적으로 재현한 셔먼의 기이

한 작업은 사회가 나이 든 여성을 어떻게 대하는지 보여주는 동시에 그로테스크한 육체가 가진 역설을 생각하게 한다. 죽음과 노쇠함의 상징인 늙은 여성이 새 생명을 잉태하는 기이한 상황은 '웃고, 죽고, 다시 태어나리라'는 카니발carnival의 가장 고전적인 순환, 세계의 순환을 완벽하게 재현하는 것이다.[20]

질 병 을
둘 러 싼
뒷 이 야 기

질병에 대한 숙고는 이제 그것을 둘러싼 사회경제적 구조와 상징, 의미 체계로 확대된다. 그리고 이를 잘 보여주는 것은 데미안 허스트의 '약Medicine' 작업이다. 허스트는 〈약장Medicine Cabinets〉(2012), 〈약국Pharmacy〉(1992), 〈최후의 만찬The Last Supper〉(1999), 〈알약 캐비닛Pill Cabinets〉(1999~) 등, 꽤 많은 〈약〉시리즈를 발표했다. 약은 분명 질병의 치료와 생명 유지에 매우 중요한 역할을 한다. 실제로 정확한 진료를 바탕으로 한 올바른 처방과 복용은 건강을 되찾아주기도 하고 유지시켜주기도 한다. 약은 효과적으로 치료하고 건강을 되찾을 수 있는 도구로 여겨진다. 그런데 허스트는 사람들이 약을 먹으면서

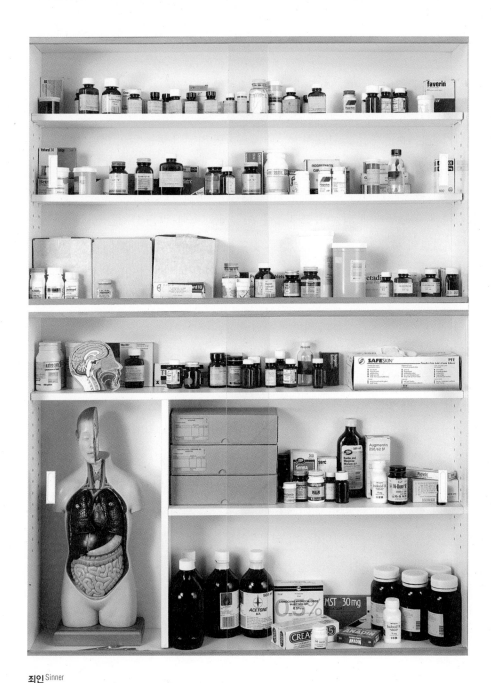

죄인 Sinner
데미안 허스트
1372×1016×229mm, 유리, 파티클보드 직면, 라민, 플라스틱, 알루미늄, 해부학 모델, 메스 및 포장된 의약품, 1988

자신의 병이 나을 것이라, 최소한 나아질 것이라 생각하는 신뢰는 어디에 근거한 것인지 주목했다. 왜냐하면 약이 늘 긍정적인 결과만 가져오는 것은 아니기 때문이다. 사실 소수의 사람들을 제외하면 자신이 먹는 약이 어떠한 성분으로 이루어졌는지 정확히 알지 못한다. 그럼에도 우리는 의심하지 않고 약을 먹는다. 자신의 몸에 들어가는 것인데도 무식하게 느껴질 정도로 용감하게, 무덤덤하게 먹는다. 환자들은 어떻게 그러한 믿음을 갖는 것일까? 허스트의 생각은 이렇다. 약이 다른 곳도 아닌 약국에서 판매되는 것이며 의사와 약사가 그것을 먹어야 한다고 말해주었기 때문이다. 또한 제약 회사의 이윤을 위해 쏟아져 나오는 광고에서 그렇게 주장하기 때문이다. 심지어 어떤 약들은 시각적으로 화려해 호감을 주고 치료제라는 본질을 잊게 만들기도 한다. 실제로 많은 현대인들은 타성에 젖어 혹은 과민한 걱정 때문에, 심지어 자본주의의 구조에 휩쓸려 불필요한 약을 복용한다. 각종 비타민을 비롯한 영양제의 과잉 투약이 사회적 문제가 된 지 오래다. 질병 치료제의 발명과 판매도 자본주의의 흐름에 영향 받는다는 사실을 이미 많은 사람들이 알고 있다. 인간 생명과 직결된 것임에도 생명이 중심에 놓이지 못하는 것이다. 심지어 약 때문에 죽음의 순간을 더 빨리 만나게 되기도 한다. 약의 과용은 내성, 슈퍼 바이러스super virus와 같은 부작용으로 이어진다. 약은 만병통치 해결사가 아니다. 허스트는 바로 이것을 들춰내고, 자본주의 시대에 치밀하게 감추어진 죽음을 드러낸다.[21]

허스트가 〈약〉 시리즈를 통해 하고자 하는 이야기는 윌케의 〈왜 재채기

를 하지 않지… ^{Why Not Sneeze …} 〉와도 같은 선상에 있다. 그런데 동일한 약병인데도 윌케의 〈왜 재채기를 하지 않지…〉는 허스트의 약병들과는 사뭇 분위기가 다르다. 철사로 만들어진 케이지 안에 빈 약통들과 주사들이 쌓여 있는 모습은 약을 투여 받은 누군가가 오랜 시간 치료받았다는 것을 암시한다. 그러나 이렇게 많은 약을 먹었음에도 병은 낫지 않았다. 케이지에 갇혀 있는 약통처럼 윌케는 병원 밖을 나오지 못했다.

약은 병을 낫게 하고 우리의 생명을 연장시킨다. 그러나 바뀌는 것은 없다. 인간은 약을 먹으며 자신의 병이 낫고, 죽음의 순간을 피하거나 늦출 수 있다고 믿는다. 그러나 아무리 약을 먹어도 인간이 처한 근원적 한계인 죽음을 벗어날 수는 없다. 그 기간의 차이만 있을 뿐 우리는 모두 죽음을 향한다. 과연 우리가 진정으로 복용하는 것이 약인가, 약의 이미지인가? 그로 인해 얻게 되는 것은 치유인가 망각인가?

그렇다면 약을 통해 질병의 치료에 숨겨진 자본주의적 논리와 사회 구조를 다루는 허스트는 질병을 어떻게 표현하고 있을까? 역시 기대를 저버리지 않고 이번에도 충격적인 작품을 보여준다. 〈약〉 시리즈가 그의 작품답지 않게 시각적으로 전혀 부담되지 않는다고 생각했던 사람들에게 '역시 데미안 허스트'라는 말이 나오게 만드는 작업이다. 〈생검 회화^{Biopsy Painting}〉 시리즈는 병의 징후를 띤 세포 조직을 전면에 내세운다. 병을 견디는, 인격을 가진 인간은 어디에도 없다. 그저 과학적인 질병만 있을 뿐이다. 작가는 다양한 암과 질병의 세포 사진들을 과학 사진 도서관에서 얻어 활용했다.

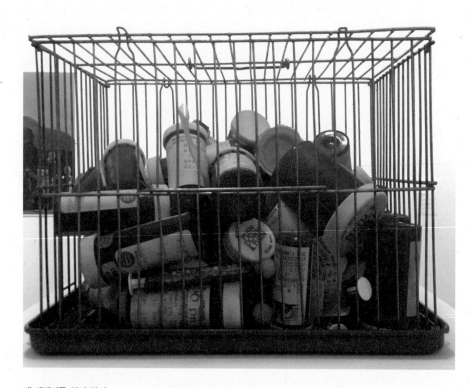

왜 재채기를 하지 않지…
한나 윌케
17.8×22.9×17.5cm, 와이어로 된 새장, 약병, 주사기, 1992

스캔된 세포 덩어리들은 확대되어 커다란 린넨 캔버스에 인쇄되었고 허스트는 그 위에 그림을 그리거나 각종 오브제들을 붙였다. 도서관에서 사용되던 디지털 이름들은 그대로 작품의 제목이 되었다. 〈M132/769 Skin cancer, light_micrograph_SPL.jpg〉, 〈M122/337 Cells of breast cancer, light_micrograph_SPL.jpg〉처럼 제목에 어떤 질병의 생검 결과인지 알려주는 키워드가 있지만, 앞뒤로 디지털화된 이름이 첨가되면서 병은 급속도로 나 자신과 멀어지고 타자화된다. 자세히 살펴보면 회화 표면에는 깨진 유리 조각, 다이아몬드 가루, 사람의 머리카락, 이tooth, 바늘, 핀, 낚시 바늘, 메스 칼날 등이 붙어 있어 미세한 요철감과 더러움을 느끼게 한다. 그리고 그 효과는 사진 이미지를 진짜보다 더 진짜처럼 보이게 한다. 처참한 환자의 모습을 다루는 것도 아니고, 병으로 인해 사망한 사람의 시신을 다루는 것이 아닌데도 불구하고 이 시리즈는 질병과 죽음을 다룬 그 어떤 작품보다 끔찍하다. 선명한 선홍색, 분홍색, 진한 빨간색과 같은 강렬한 색의 이미지들은 거대하고 신비로운 거대한 육체, 곧 암 덩어리가 번져 죽음에 이르고 부패하게 될 육체의 풍경화를 만들었다. 살아 있는 생물체이기에 존재할 수 있는 세포이지만 죽음을 불러오는 세포의 초상은 마치 썩은 몸 혹은 거대한 무덤을 보는 것과 같은 매스꺼운 공포를 제공하면서 인간의 생과 부패, 환희와 절망을 작은 세포에 섞어놓는 것이다.[22] 손택이 말한 것처럼 생과 질병은 동전의 양면이다.

M132/769 피부암, light_micrograph_SPL.jpg
데미안 허스트
2286×1524mm, 유리와 모발이 있는 린넨 위에 잉크젯 프린트 및 가정용 광택제, 2006

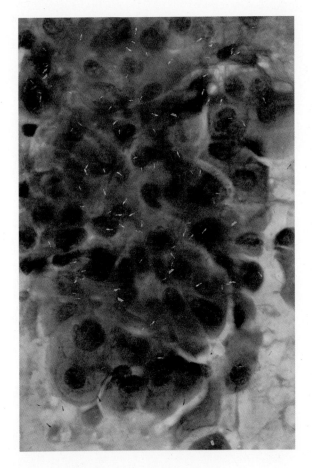

M122/337 유방암 세포, light_micrograph_SPL.jpg
데미안 허스트
3600×2436mm, 유리, 핀, 바늘, 블레이드 및 낚시 바늘이 있는 캔버스 위에
잉크젯 인쇄 및 가정용 광택제, 2008

피、현대미술의 새로운 방향을 제시하다。

04

피

붉은 액체이자 빛나는 얼룩인 피는 분명 우리의 시선을 끌 수밖에 없다.
그것은 약함, 어두움, 상처, 부상, "월경月經", 칼날과 잘린 부위의 고통을 상기시키며
충격과 혐오를 불러일으킨다.
(…)
"물보다 진한" 피는 혈관을 통해 음식과 산소를 공급하고
우리 몸의 모든 세포에 영양분을 공급하여 생명을 운송한다.
이에 누군가의 피가 쏟아져 나오는 것을 보게 되면
인간의 운명인 동물적 죽음을 상기하고 충격에 빠지게 된다.
따라서 피가 희생, 고통, 부활, 깨지지 않는 동맹, 좋거나 나쁜 징조와 맹세,
삶과 죽음 같은 매우 많은 상징적 의미를 제공하는 것은 놀랄 일이 아니다.[1]

• 다니엘 나포 •

정확한 시점을 말하기는 어렵지만 1960년을 전후로 미술에서 사용되는 재료들이 눈에 띄게 다양해지기 시작했다. 이는 레디메이드$^{Ready-made}$의 상징인 마르셀 뒤샹$^{Marcel\ Duchamp}$의 남성용 소변기나 메레 오펜하임$^{Méret\ Oppenheim}$의 모피로 만든 찻잔보다 조금 더 낯설고 충격적인 다양함을 의미한다. 미술의 재료에 변화가 일어난 가장 큰 이유로는 고정된 규범을 거부하고 다양성을 추구하는 시대적 변화를 들 수 있다. 포스트모더니즘 시대에 들어서면서 언제, 어디에서나 적용되는 명확한 기준과 정답, 보편적인 규칙은 벗어나야 할 고정관념이 되었다. 맥락에 따라 그 의미와 가치가 변할 수 있다는 상대주의와 다원주의로 인해 미와 추의 경계를 넘어선 미술이 등장했듯이 회화나 조각 같은 한정된 장르의 경계를 넘나들게 되면서 자연스럽게 미술가들이 선택하는 재료도 다양해지게 된 것이다.

20세기 중반, 모더니즘 시기까지의 미술은 장르 구별이 명확했다. 2차원 평면인 회화와 3차원 입체인 조각, 실용적인 미술인 공예와 디자인, 감상만을 위한 순수 미술 등, 재료와 목적에 따라 명확히 나뉜 각각의 장르는 자신의 역할에 최선을 다해 충실했다. 그러다 보니 자연스럽게 회화는 캔버스나 종이 위에 얹어진 물감, 조각은 양감과 무게감이 있는 돌과 나무와 금속이라는 장르별 재료가 명확히 구분되었다. 미술의 세계와 일상이 엄격히 구별되는 것도 당연했다. 그러나 한정된 정답을 벗어나고자 하는 동시대 미술가들에 의해 작업에 어떤 재료든 사용될 수 있다는 태도의 변화가 일어났다. 그리고 새로운 재료의 사용은 미술의 오랜 전통에서 견고하게 세워진 위계

질서와 흑백 논리를 깨뜨리는 역할을 했다. 이러한 변화 속에서 조금은 당혹스럽고 충격적인 재료들이 차지하는 비중이 조금씩 늘게 되었다.

**생명과
죽음의
상징**

이미 우리가 앞에서 봤던 상어를 비롯한 갖가지 동물들, 파리와 나비를 비롯한 곤충들, 그리고 앞으로 다루게 될 피와 각종 배설물 및 체액 등 미술의 다양성을 위한 것이라고 이해하고 넘어가기에는 도를 넘은 것처럼 보이는 물질들이 전시장을 점령하게 되었다. 그중에서 관람객의 시선을 끄는 가장 강력한 재료는 피(혈액)다. 공포 영화를 보는 것도 아닌데 미술관에서까지 피를 보아야 하다니 유쾌한 일은 아니다. 설마 진짜 피를 사용했을까 눈을 의심하지만 분명 피가 맞다.

이 불편한 미술 중 가장 유명한 작품 한 점을 살펴보면서 시작해보자. 마크 퀸의 〈자아^{Self}〉 시리즈는 작가의 피로 만든 작가 자신의 초상이다. 이 작품을 위해 퀸은 자신의 몸에서 10파인트^{pint}의 피를 채혈했다. 그리고 그 피로 자신의 얼굴을 주조^{casting}했는데 피는 액체인 만큼 영구적 보존을 위해 특

수 제작된 냉동고에 넣어졌다. 이 작업은 현재 총 다섯 점이 발표된 상태다. 마크 퀸의 홈페이지와 전시 카탈로그 등에는 〈자아〉의 제작 과정이 사진과 함께 상세히 설명되어 있다. 〈자아〉가 국제적으로 유명해진 것은 1997년 〈센세이션〉전에 출품되면서부터다. 이후 이 작품은 데미안 허스트의 작품과 함께 yBa의 상징이 되었다. 결론부터 말하자면 퀸은 불편한 미술을 보여주는 작가들 중에서도 호전적이거나 공격적이지 않은 작가에 속한다. 허스트처럼 스펙터클을 지향하는 작가도 아니다. 오히려 그의 작업은 사색적이고 서정적인 이야기를 담아낸다. 퀸은 자신의 모든 작업에서 양가성의 공존, 특히 인간 존재가 가진 모순에 대해 이야기해왔다. 그리고 〈자아〉는 이러한 태도를 대표한다.

몸의 모든 장기와 부위들이 다 중요하지만 혈액은 인간의 생명 유지에 매우 중요한 역할을 하는 절대적으로 필요한 구성물이다. 혈액은 살아 있는 인간 혹은 동물의 몸 전체를 돌면서 산소와 영양소를 공급한다. 노폐물을 운반하고 병원체로부터 몸을 보호하기도 한다. 이렇게 소중하고 중요한, 동시에 사람이라면 누구든 자신의 몸 안에 가지고 있는 가장 평범하고 일상적인 것이 혈액이다. 그런데 이상하게도 우리는 그것이 눈앞에 나타나면 인간의 피든, 동물의 피든 불쾌해 한다. 또한 대부분의 시각 문화에서 피는 죽음이나 살인 같은 폭력적 행위의 결과물, 사고, 치명적 상처와 연결된다. 드라큘라Dracula나 좀비Zombie, 마녀, 악마 등과 연결되기도 한다. 생명 유지를 위한 필수 요소이기에 생명과 죽음을 동시에 의미하고, 긍정적 의미와 부정적 의

자아
마크 퀸
208×63×63cm, (작가의) 혈액, 스테인리스 스틸, 퍼스펙스, 냉동기, 1991

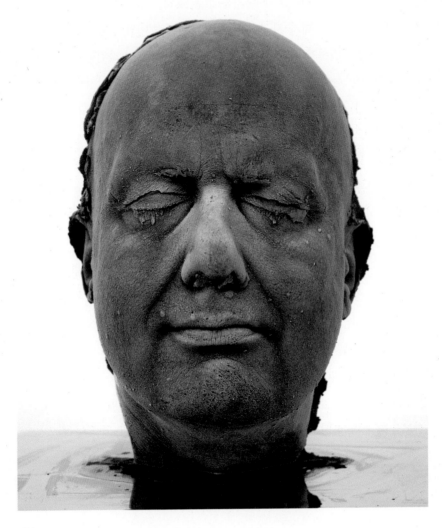

자아
마크 퀸
208×63×63cm, (작가의) 혈액, 스테인리스 스틸, 퍼스펙스, 냉동기, 2006

미 모두를 갖는 것이다.

그렇다면 왜 피를 목격하게 될 경우 기분이 좋지 않고 불편해지는 것일까? 가장 대표적인 이유는 피가 자신의 정해진 자리를 벗어났기 때문이다. 대부분의 사람들은 당연히 있어야 할 자리를 벗어난 것을 보면 불편함을 느낀다. 피는 누군가의 몸 안에 있어야 한다. 그것은 우리 눈에 보이지 않을 때 소중하고 중요한 것이다. 그렇지 않을 경우 끔찍한 것으로 전환된다. 죽음을 상징하는 것으로 의미가 뒤집힌다. 따라서 피는 절대 몸 밖으로 나와서는 안 된다. 피가 포착된다는 것은 누군가의 몸에 구멍(상체)이 생겨 온전한 몸의 경계가 깨졌음을, 불편한 상황이 발생했음을 의미하기 때문이다. 이런 이유로 동시대 미술에서 혈액은 생명과 죽음이라는 상반된 의미를 동시에 함축하는 상징물로서 선택되었다.

〈자아〉의 경우도 마찬가지다. 몸 안에 있을 때에는 생명의 상징, 몸 밖으로 나오면 죽음의 상징인 피를 재료로 자신의 자화상을 만들었다는 것은 유한한 존재인 자기 자신에 대한 성찰을 위한 것이다. 사실 혈액은 특정한 개인의 정체성을 가장 정확히 보여주는 몸의 일부다. 피는 DNA 정보를 비롯한 몸의 상태를 고스란히 담아내기 때문이다. 실제로 우리는 혈액 검사만으로 질병의 유무와 건강 상태, 가족 관계 등을 알아낼 수 있다. 따라서 〈자아〉는 겉모습을 재현해내는 데에서 그치지 않는다. 그것은 겉과 속 모두 퀸 자체인 진정한 자화상이다.

퀸은 데미안 허스트와는 조금 다른 방식으로 생과 사에 대해 연구한다.

10파인트는 일반적인 성인의 몸 안에 있어야 하는 적정 혈액의 양인데 퀸은 그만큼의 양을 몸에서 뽑아냈다. 심지어 정기적으로 자신의 피를 뽑아내어 〈자아〉 시리즈를 제작해왔다. 그런데도 그는 죽지 않았다. 어떻게 그것이 가능할까? 그것은 바로 인간의 몸이 가진 재생 능력 때문이다. 인간은 끝없이 새로운 세포를 만들어낸다. 새로운 혈액이 몸을 채운다. 인간은 우리가 생각하는 것 이상으로 강한 생명력을 갖고 있다. 그러나 여기에는 또 한 번의 슬픈 반전이 숨겨져 있다. 아무리 강한 재생력을 가진 인간이라 해도 늙고 죽는다는 진실이다. 1991부터 제작된 다섯 점의 〈자아〉 이미지를 한 자리에 놓고 보면 퀸이 점점 늙어가고 있음을 확인할 수 있다. 또한 피로 만든 자화상은 인간을 대표하는 것이 정신 혹은 영혼이라는 모더니즘까지 지속되었던 사고방식에 대한 동시대적 저항이기도 하다. 인간은 정신 못지않게 물질적인 몸으로 이루어진 존재다. 〈자아〉는 인간이 정신으로만 존재하는 것이 아니며 정신이 인간 존재에 있어 우위를 차지하는 것도 아님을 강조한다. 인간은 생물학적인 작용이 일어나는 몸으로 존재한다. 정신활동도 결국 몸의 일부인 머리(뇌)에서 이루어진다. 또한 생각을 전달할 수 있는 것은 육체가 있기 때문이다. 머릿속에서 생각하는 것만으로는 온전히 정신을 표현할 수 없다. 내가 나의 정신(기억)을 드러낼 수 있는 유일한 통로는 ─ 아직까지는─ 몸이다. SF 소설이나 영화에서는 정신을 추출해 다른 육체로 이전시킨다거나 인공지능 AI에 옮겨놓는다는 이야기가 나오지만 현재까지 확인된 과학적 사실에 근거한다면 인간에게는 몸이 필수적이다.

몸은 그저 물질이 아니다. 그것은 정신의 작용이 일어나는 장소다. 정신이라고 하는 것은 우리의 신체를 통해서만 표현된다. 말을 하든, 글을 쓰든, 동작을 하든, 어찌 되었든 정신은 몸을 통해 표현된다. 우리의 생각은 우리의 눈빛과 표정과 목소리에 모두 담긴다. 한 사람의 성격과 감정 상태는 그 사람의 몸을 통해 드러난다. 몸과 정신은 명확히 분리될 수 없음에도 인간의 역사는 몸을 더 저급한 것으로 여겨왔다. 그렇다고 하여 퀸이 정신은 무의미하고 몸만 중요하다고 주장하는 것은 아니다. 이는 퀸이 〈자아〉에서 인체의 부분 중 얼굴을 캐스팅했다는 데에서 확인된다. 육체성만을 강조하려 했다면 피로 신체의 다른 부위를 만들었을 것이다. 생명을 유지하기 위해 인간에게 혈액이 중요하듯 생각의 작용이 일어나는 머리도 중요하다. 퀸은 공존에 관심을 갖는다. 그는 인간에게는 정신도, 몸도 모두 소중하다고 이야기한다.

퀸의 냉동 초상은 전원이 연결된 생명 유지 장치─냉동고─에 의존하여 존재한다. 만약 전원이 꺼진다면 그것은 녹을 것이고 얼굴은 형체도 없이 사라질 것이다. 그리고 조금 더 시간이 흐르면 마치 허스트의 〈천년〉에서 소머리가 그랬던 것처럼 부패할 것이다. 따라서 그것을 바라보는 사람들은 혈액이 가져오는 죽음과 폭력의 이미지와는 별개로 불안함을 느낀다. 그것은 마치 인간의 삶과 같다. 인간의 삶은 언제 꺼질지 모른다. 그러나 이러한 조마조마한 감정을 불러일으키는 〈자아〉는 생명 유지에 대한 인간의 희망과 노력도 생각하게 한다. 얼려진 두상은 이미 영화의 소재로 자주 등장해

우리에게 익숙한 냉동 인간을 연상시키기 때문이다.

실제로 몇몇 영화에서는 인간을 냉동시킬 때 얼굴, 즉 뇌가 있는 부분만 보관하면 된다는 논리를 보여준다. 냉동 인간은 숨이 멎더라도 세포만 파손되지 않는다면 언제든지 원래 상태로 복원될 수 있다는 논리에 근거한다. 지금도 미래의 어느 날 깨어나기를 기다리며 죽기 전 자신의 몸을 냉동시킨 사람들이 존재한다. 과학자들은 멀지 않은 미래에 냉동 인간이 완벽히 실행될 것으로 기대하고 있다. 한편 태반과 탯줄을 얼려 제작한 〈루카스Lucas〉와 〈하늘Sky〉(2006)은 그것이 갓난아기의 얼굴이라는 점에서 〈자아〉보다 충격적이다. 갓난아기 역시 몸 안에 피가 흐른다. 그럼에도 우리는 아기의 얼굴이 핏빛인 것에 불편함을 느낀다. 대부분의 사람들은 이제 막 생을 시작한 어린 아이가 죽음의 운명을 함께 부여받았다는 진실을 생각하지 않기 때문이다.

궁극적으로 퀸의 냉동 초상은 생성과 소멸이 공존하는 인간 삶의 초상이자 시간에 대한 탐구다. 인간은 과학적이고 의학적인 발전을 통해 물리적 수명 연장을 가능하게 했고 철학과 예술의 발전을 통해 주관적 시간을 늘려나갔다. 과거 문명이 정신, 보편성과 이상적인 미를 추구한 것 역시 영원함에 대한 갈구라 할 수 있다. 그러나 인간 그 자체가 영원성을 획득하는 것은 여전히 불가능하다. 이에 퀸은 삶을 긍정하는 만큼 죽음도 받아들여야 한다는 태도를 고수한다. 그리고 산다는 것과 죽는다는 것에 대해 끝없이 사색하고 고민해봐야 한다고 주장한다.

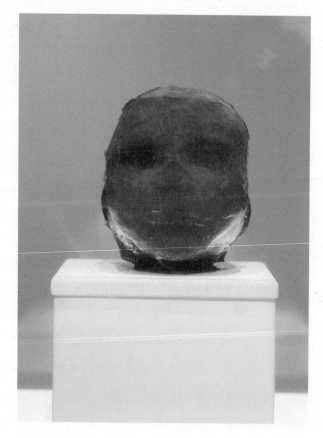

루카스
마크 퀸
204.5×64×64cm, 인간 태반, 탯줄, 스테인리스 스틸, 퍼스펙스, 냉동기, 2001

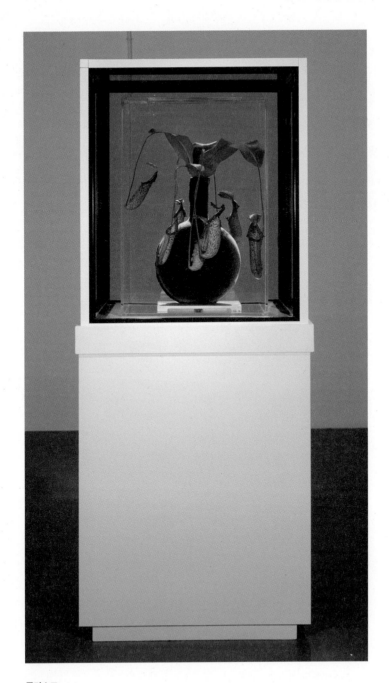

플라스크
마크 �퀸
219.7×90×90cm, 스테인레스 스틸, 유리, 냉동 실리콘, 혈액, 네펜데스 식물, 냉동 장비, 2001

이와 같은 맥락에서 퀸은 자신의 피를 이용한 얼음 조각뿐만 아니라 실제 꽃을 냉동시킨 〈정원Garden〉(2000), 만개한 꽃다발을 얼린 〈영원한 봄Eternal Spring〉(1998) 시리즈를 진행했는데 이 역시 살아 있음과 죽음에 대한 탐구다. 또한 〈환생하다Reincarnate〉(1999)와 〈플라스크Flask〉에서는 피를 얼려 만든 화병에 꽃다발을 담아 작품을 완성했다. 〈환생하다〉에서는 인간의 피를, 〈플라스크〉에서는 동물의 피를 사용했는데, 이 작품을 위해 냉동된 꽃은 식충식물인 네펜데스Nepenthes였다.

나는 가장 섬세하고 다루기 어려운 자연의 창조물인 만개한 꽃을 얼릴 수 있다면
경탄할 만하다고 생각했다.
이를 위해 나는 실리콘silicone 병에 꽃 하나를 넣어 냉동고에 보관해보았다.
2년이 지난 후에도 그것은 내가 첫날 보았을 때와 달라진 것이 없었다.
그래서 나는 시각적으로 보았을 때,
자신들의 생물학적인 삶을 팔아버린 것 같은 꽃다발인 영원한 봄의 조각들을 제작했다.
나는 마치 비물질인 것 같은 그들의 상황이 신성으로 살아 있는 것인지,
죽어 있는 것인지에 대한 흥미로운 질문을 던질 수 있었다.[2]

• 마크 퀸 •

희생제의 속
피

자신의 피를 이용한 퀸의 작품은 더 있다. 심지어 〈자아〉보다 더 놀랍다. 충격적이게도 퀸은 자신의 피, 귀리, 소금 등을 섞어 작은 소시지 형상을 만들었고 〈인카네이트 Incarnate〉라는 제목을 붙였다. 이 정도 되면 아무리 담대한 사람이라도 경악을 금치 못할 것이다. 〈인카네이트〉는 문명이 지우고자 했던 인간의 동물성을 환기시키고 살인과 폭력의 이미지를 불러온다. 인간의 피로 만들어진 음식은 그러한 살인과 폭력에서 더 나아가 식인을 연상시켜 말로 표현할 수 없는 혐오를 불러온다. 그런데 더욱 놀랄만한 사실은 자신의 혈액을 재료로 작업을 한 미술가가 퀸이 처음이 아니라는 사실이다.

우리나라에는 잘 알려져 있지 않지만 미셸 주르니악 Michel Journiac 은 〈몸을 위한 미사 Mass For Body〉(1969)에서 자신의 피로 만든 성체를 관람자들에게 나누어주며 기독교 성찬의 전례를 패러디했다. 자신의 피를 섞어 프랑스식 소시지인 부뎅 Boudin 을 만들어 퍼포먼스 참석자들에게 나누어주었던 주르니악의 행위는 사제의 모습과 겹쳐진다. 이 작업은 예수 그리스도의 피가 갖는 상징적 의미를 종교적 마조히즘 masochism 으로 재현하는 동시에 예술가의 육체를 기념했다는 평가를 받았다. 기독교 교리에서 기본적으로 육체는 영혼에 대립되는 것이자 죄악의 근원이었다. 그러나 인간의 몸을 가진 예수 그리스도의 수난과 죽음, 부활은 기독교의 핵심적 교리다. 예수 그리스도는 성흔

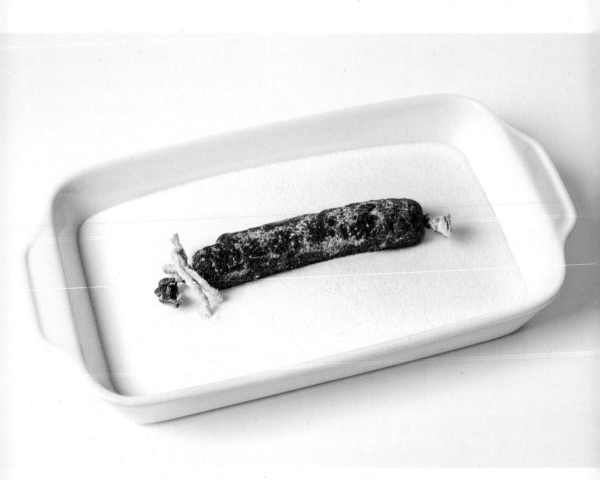

인카네이트
마크 퀸
4.5×28×15cm, (작가의) 혈액, 귀리, 소금, 콜라겐, 1996

Stigmata, 성체^{Host}처럼 육체를 통해 구현되고 이해되었다. 빵과 포도주로 상징되는 예수 그리스도의 살과 피를 먹고 마시는 성찬식은 인간의 구원을 위해 제물이 된 예수 그리스도의 고통에 참여하고 자신을 바치는 행위인데, 이것은 인간과 예수 그리스도(신)가 하나가 되어 구원에 이르는 길이라 믿어졌다. 이에 중세 이후 많은 사람들이 육체의 고통과 수행을 통해 예수 그리스도를 체험하기를 원하게 되었고 고행과 금욕, 금식을 하는 신자들이 늘어났다. 축성된 성체와 성유물에 대한 숭배, 성인들의 유골함 등에 대한 기적, 성스러운 이미지에 대한 믿음 등도 이와 관련된다. 빈 행동주의자^{Viennese Actionist}들을 비롯해 1960~1970년대의 많은 퍼포먼스 미술가들은 가학적이고 피학적인, 폭력적인 작품들을 다수 선보였으며 이때에는 불가피하게 예술가 혹은 다른 생명체의 피가 동원되었다. 고어 영화를 연상시키기도 하는 이들의 작업은 그저 정신병적인 가학과 피학이 아니라 정치적, 사회적, 종교적인 규범과 금기를 깨는 저항의 의미를 갖는다. 예를 들어 크리스 버든^{Chris Burden}이 총으로 자신의 왼팔을 쏘아 상처를 입는 행위를 보여준 〈발사^{Shoot}〉(1971), 스스로를 자동차에 못 박은 후 그대로 자동차를 움직이게 했던 〈못 박힌^{Transfixed}〉(1974)과 같은 작품이 그것이다. 이러한 일련의 작업들이 충격적으로 다가오는 것은 몸에 상처가 나고 그 상처에서 흐르는 피를 목격하기 때문이다. 이 시기의 퍼포먼스 미술가들은 스스로 자해하는 작업들을 통해 피가 흐르는 예술가의 몸을 보여주거나 고통스러워하는 몸을 보여주었다. 그리고 이러한 작업들은 예수 그리스도의 수난을 기억하고 상기시키는 서구 역

사의 전통과 연결된다고 해석되었다.[3]

당대의 퍼포먼스를 논할 때에 절대 빼놓을 수 없는 미술가인 헤르만 니취Hermann Nitsch는 극도의 폭력과 공포가 수반되는 제의적 퍼포먼스로 악명 높다. 니취의 망아적 신비 의식극Das Orgien Mysterien Theater은 희생제의와 디오니소스Dionysus 제의의 절정을 보여준다. 살아 있는 양은 도살되고 가죽이 벗겨져 십자가 위에 거꾸로 못 박힌다. 니취는 죽은 양의 사체를 대신해 자신을 몸소 십자가에 매달아 고통과 고난을 재해석하기도 했는데 예수 그리스도의 십자가 고난, 성인들의 순교 장면을 재현하는 것 같다. 퍼포먼스의 참여자들은 마치 고대 디오니소스 제의에 참여하는 사람들이 광기 상태, 즉 망아경에 빠지고 신과 합일을 이뤘던 것처럼 도살된 황소와 양을 난도질하고 내장을 짓밟는다. 그리고 이때 나온 동물의 피는 참가자들에게 뿌려지거나 그림의 재료가 된다. 실제로 고대 디오니소스 제의에서는 희생 제물의 생살을 찢는 스파라그모스sparagmos, 그것의 살과 피를 먹는 행위 오모파기아omophagia가 진행되었다. 니취는 자신의 제의에서 일어나는 파괴와 희생이 정화와 카타르시스를 위한 것이라 말했다.[4] 그런데 이처럼 예술의 영역 안에서 일어나는 폭력적 행위는 일상에서의 폭력을 방지하는 역할도 한다. 역사적으로 살펴보면 인간 사회는 원시 시대부터 삶에서 폭력의 위험을 피하기 위해 많은 금기들을 정해놓았다. 그러나 일상에서 금기시되었던 폭력이 제의의 시간에는 허용되었는데 이는 합법적인 폭력을 통해 불순하고 비합법적인 폭력을 막기 위한 것이었다.[5]

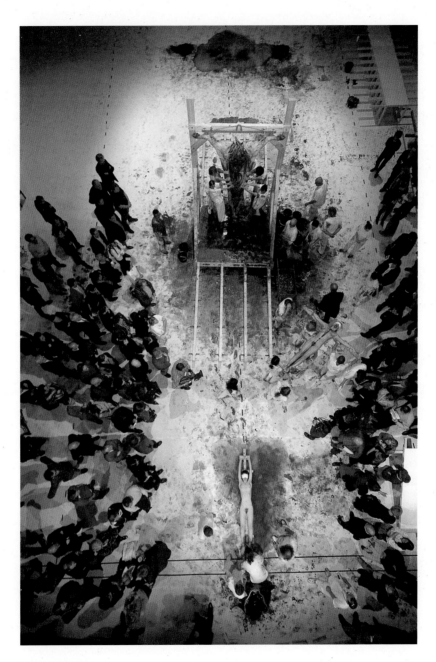

망아적 신비 의식극
헤르만 니취
부르크 극장, 2005

희생제의에서 일어나는 도살 행위는 인간의 일상적 삶에 드러나는 살육과 폭력을 불러내고 재고하게 만들기도 한다. 인간은 살기 위해, 혹은 즐기기 위해 수많은 도살을 행한다. 니취의 퍼포먼스에는 열악한 상태에서 일어나는 동물의 사육, 육질을 좋게 만들기 위해 일어나거나 인간의 즐거움을 위해 자행되는 동물의 학대에 대한 비판도 담겨 있다고 해석된다. 퍼포먼스의 참가자들은 쾌감을 느끼는 동시에 희생 제물들의 죽음을 강렬하게 기억하며 그들의 죽음을 애도하게 되는 것이다. 니취의 퍼포먼스는 신성 모독적이고 불경스러워 보이는 행위들을 통해 가장 성스러운 상징으로 연결되는 방법을 찾는다. 도취와 황홀경, 매혹의 철학은 기쁨, 고통, 죽음, 출산을 경험하는 존재들의 집합체를 보여준다. 따라서 희생제의는 황홀경이며 삶에 대한 영감의 근원이다.[6]

이분법적인 세계관에 지배받았던 인간의 역사에 드러나는 살육과 폭력을 다시 생각하고 반성하기 위해 희생제의를 선택한 작가도 있다. 아나 멘디에타Ana Mendieta는 제의적 퍼포먼스에서 동물의 피를 이용했지만 그 분위기가 니취의 작품과는 조금 다르다. 그녀는 아이오와대학교The University of Iowa 재학 시절부터 피를 작업의 주된 요소로 포함시켰다. 초기 작업에서 멘디에타는 원시적 종교에서 이루어지는 희생제의를 연상시키는 행동을 보여줬다. 대표적인 초기 퍼포먼스인 〈무제(닭의 죽음)Untitled(Death of Chicken)〉(1972)에서 멘디에타는 벽을 등지고 서서 목이 막 잘린 닭의 다리를 움켜쥐고 날개를 파닥거리는 닭을 내려다보았다. 닭이 날개를 움직이고 몸을 비틀 때마다 닭의 잘린 목

에서 솟구치는 피가 멘디에타의 얼굴과 몸에 튀었고 완전히 벗은 여성의 몸과 동물의 참수된 몸은 점점 하나가 되었다. 이것은 희생된 동물의 몸과 자신의 몸을 동일시하면서 공동체를 위해 희생하는 샤먼을 재현한 것이다. 서구 문명은 모든 비서구권 종교들을 미신, 야만으로 간주했다. 이에 멘디에타는 일부러 희생제의를 열고 문명이라는 이름으로 지워졌던 원시 신앙을 복원시켰다.

멘디에타가 자신의 퍼포먼스에 이교도적인 요소들을 결합시킨 또 다른 의미는 원시 종교의 많은 부분들에서 남성의 권력을 벗어난 여신 숭배가 발견되기 때문이다. 만물의 어머니인 여신에 대한 숭배는 가부장제와 기독교가 자리 잡으면서 약화되었다. 쿠바 출신 여성 미술가로서 서구와 남성에게 주변인이었던 멘디에타는 둘의 결합을 원했기에 다른 남성 미술가들과는 다른 차원의 제의적 퍼포먼스를 보여주었던 것이다. 그녀에게 피는 부정적인 것이 아니었고 매우 강력한 마법과도 같았다. 그녀는 〈피의 흔적 #2/몸의 자국들^{Body Sign #2/Body Tracks}〉(1974)에서 커다란 천에 피의 흔적을 남겼다. 절을 하듯 앞으로 엎드리는 그녀의 행위는 마치 샤먼이 제사를 지내는 것 같다.

조금씩 차이를 갖는다고 하더라도 피를 이용한 퍼포먼스들은 앙토냉 아르토^{Antonin Artaud}의 잔혹극을 떠오르게 한다. 잔혹이라는 단어는 일반적으로 폭력이나 분뇨담의 이미지, 자아에 대한 형이상학적 이해나 인식론적 성찰을 떠오르게 한다. 잔혹성이 반드시 피, 공포, 사디즘 등을 수반하는 것은 아니지만 피를 부정하지도 않는다. 잔혹극은 모더니즘적 서구 문명에 젖어 자연

적 본성이 억압되어 정신적으로 병든 문명 속의 인간들에게 자신의 내면에 잠재된 감정과 감각을 최대한 점화시켜 사람들이 정화되고 능동적으로 사회를 변화시킬 수 있도록 이끄는 것이다. 잔혹한 광경은 오히려 정서를 자극하고 고양시키는 데서 멈추지 않고 아름답지 못한 삶을 직시하게 만드는 수단이 된다. 분명 그것은 충격적일 수도, 공포스러울 수도 있다. 그러나 타성에 빠진 자아를 허물 수 있는 중요한 수단이 되어 자기 성찰과 변모의 계기를 마련하는 것도 사실이다.[7]

체 액 의
일 부

물질로서의 피, 그 자체의 시각화에 집중한 작가도 있다. 바로 안드레 세라노다. 그는 〈체액 Bodily Fluids〉(1986~1990) 시리즈에서 다른 암시적인 이미지나 상징물 없이 피만을 보여주었다. 체액 시리즈가 담아내는 가장 중요한 주제는 아름다운 이미지와 저속한 물질 사이의 관계에 대한 것이다. 그것이 무엇을 의미하는지 밝히는 제목을 보지 않는다면 특히 〈피와 대지 Blut und Boden(Blood and Soil)〉, 〈피 Blood〉(1987)와 같은 작품 앞에서 우리는 마크 로스코 Mark Rothko 의 색면 추상을 연상하고 빛나는 붉은색의 아름다움에 감동받을 것이다. 세라노는

마치 빛나는 색의 향연을 보여주는 모노크롬^{monochrome} 작업을 하는 화가가 물감을 쓰듯이 피를 사용한다. 특히 하나의 체액만을 다룬 작업은 익숙하고 일반적인 모노크롬 회화로 보인다. 실제로 〈혈류^{Bloodstream}〉(1987)나 〈블러드스케이프^{Bloodscape}〉(1987)*에서 보이는 피의 움직임은 물감의 번짐같이 느껴진다. 이 작품들을 위해 세라노는 다양한 방법을 동원했다. 일례로 〈피와 대지〉 시리즈를 위해 세라노는 플렉시글라스^{plexiglass} 탱크에 피를 붓기 전 흙을 채웠다. 〈혈류〉를 위해서는 플렉시글라스 탱크에 피를 붓기 전에 우유를 채웠다. 그리고 두 종류의 물질이 함께하는 순간적 효과를 포착해내기 위해 피를 부으면서 동시에 촬영을 진행했다. 이와 달리 〈소변과 피^{Piss and Blood}〉(1987)에서 세라노는 두 개의 재료를 서로 섞지 않았다. 세라노에 의해 만들어진 둘 사이의 상호 작용은 마치 라바 램프^{lava lamp}의 움직임처럼 보인다.[8]

　미술의 재료 대부분은 물질이다. 그런데 우리는 물질로 이루어진 미술 작품을 통해 정신과 영혼을 느끼고 감동을 받으며 엄청난 가치를 부여한다. 무엇이 그러한 가치의 변화를 가져오는 것일까? 세라노는 진정으로 가치 있는 것과 가치 없는 것, 물질과 정신 사이의 관계는 무엇인가에 대해 질문한다. 또한 〈체액〉 시리즈는 우리 몸을 이루고 있는 물질임에도 우리가 혐

* 'Bloodscape'는 문자가 갖고 있는 의미 그대로 피의 풍경이 될 수도 있을 것이고, 학살과 파괴의 현장을 의미하는 것일 수도 있다. 두 경우 모두 세라노의 작품이 전반적으로 보여주는 의미에 어긋나지 않는다. 이것이 자연 풍경과도 같은 피의 풍경이 될 경우에는 인간을 비롯한 생명체의 생명 유지의 근원인 피, 만물의 근원인 자연의 의미와 연결된다.

피와 대지
안드레 세라노
시바크롬, 1987

오하는 것들에 대한 재고의 기회를 마련한다. 앞에서 말했듯 피를 비롯한 체액들은 모든 인간이 소유한 것이며 모든 인간에게 필요한 것이다. 그럼에도 우리는 그것을 피하고 혐오한다. 물질성과 동물성의 극치라고 생각하기 때문이다. 그러나 그것도 우리의 일부다. 세라노는 고급과 저급 사이의 경계와 기준이 얼마나 이중적이고 모순적인지, 불안전한 것인지 확인시킨다.

〈체액〉 시리즈는 처음 발표되었을 당시 에이즈의 위기와 관련해 당시의 사회정치적 상황을 전면에 내세운 것으로 해석되기도 했다. 당시에 에이즈가 성관계 중의 출혈, 정액과 같은 체액의 전파, 수혈 등 을 통해 전염될 수 있다는 사실이 알려지면서 전 세계가 공포에 휩싸였기 때문이다. 바이러스를 전파하는 주된 매체인 피에 대한 대중들의 염려, 광범위한 사람들에 대한 검사 유무에 대한 토론들이 퍼지면서 〈체액〉 시리즈를 당시의 사회 정치적인 상황과 연결 짓지 않는 것은 불가능했다. 이에 세라노의 피는 그 자체가 갖고 있는 것보다 더 엄청난 혐오감을 불러일으키는 대상이 되었다. 피와 정액 같은 체액들은 더 이상 그저 저속하거나 말하기에 난처한 물질이 아니었다. 생명을 위협하는 생물학적 위험이었다. 〈얼린 정액과 피 ^{Frozen Semen with Blood}〉(1990), 〈정액과 피 Ⅱ^{Semen&Blood Ⅱ}〉에서는 피가 정액과 함께 등장해 혐오감을 가중시키는데, 정액과 함께하는 피는 에이즈뿐만 아니라 성행위와 관련된 폭력을 연상시키기도 했다. 그러나 잊지 말아야 할 것은 세라노의 피가 당시의 사회적인 상황만을 염두에 둔 것은 아니라는 사실이다. 그는 보다 근원적인 혐오의 개념에 도전한다. 〈체액〉 시리즈는 에이즈 시대에 대

정액과 피 II
안드레 세라노
시바크롬, 1990

한 것으로 보이지만 동시에 원초적인 것, 연금술, 치유, 제의적 의식에 관한 것이기도 하다.[9]

최고의
금기인
월경혈

세라노의 작업에는 피 중에서도 가장 터부시되는 피가 등장한다. 바로 월경혈이다. 월경menstruation은 여성만이 가진 특별한 신체적 조건에 근거한다. 가임기 여성의 자궁내막은 배아 착상을 위해 일정 주기에 따라 두꺼워지고 유연해지는데, 임신이 안 될 경우 자궁 내막이 탈락되어 몸 밖으로 나오게 되는 현상이 월경이다. 'menstruation'이라는 단어는 달moon을 뜻하는 라틴어 멘시스mensis에서 유래했다고 한다. 그 이유는 월경의 일반적인 주기가 28~29일인데 이것이 달의 운행 주기와 동일하기 때문이다.[10] 모든 출혈은 두려움을 준다. 물론 월경의 피와 학살이나 사고로 인한 피는 다르다. 그러나 많은 사회에서 월경혈은 대단히 불순하게 여겨졌다. 그리고 그것은 분명 성 정체성과 관계가 있다.

월경이 피 중에서 제일 금기시되었던 이유는 여러 가지다. 우선 모든 인

간에게 일어나는 현상이 아닌 여성에게만 일어나는 특별한 현상이라는 것이 문제였다. 많은 문화권에서는 오랜 시간 동안 보편적 인간을 대표하는 남성에게는 일어나지 않는 월경을 비정상적인, 언급해서는 안 되는 금기로 규정했다. 특수한 상황을 제외하고 피는 몸 밖으로 나와 우리 눈에 보이면 안 되는 물질인데 일정 기간 동안 지속적으로 피를 배출하는 여성의 몸은 두려운 것이었다. 성기에서 나오는 피는 남성의 거세 공포와도 연관되었다. 또한 월경은 임신이 되지 않았다는 것을 의미하므로 실패이자 죽음이었다.

월경에 부과된 이러한 부정적 의미는 세라노의 작품에도 잘 나타난다. 〈월경 The Curse〉(2001)은 여성이 입은 흰 속옷에 피가 스며들어 있는 모습을 보여준다. 아직도 월경혈은 불편하고 더러운 것이라는 생각이 일반적인데 그것을 노골적으로 드러낸 채 정면을 똑바로 응시하는 여성의 모습은 전복적이다. 그런데 우리는 세라노가 이 작품의 제목을 위해 'menstruation'이 아니라 'curse'라는 단어를 사용했다는 점에 주목해야 한다. 'curse'의 가장 주된 의미는 '저주, 욕설, 악담, 골칫거리' 등이다. 이는 여성의 자연스러운 생리 현상인 월경이 하나의 저주로 여겨졌던 현실을 보여주는 것이다. 또한 세라노의 〈선인장 피 Cactus Blood〉의 경우에는 붉은 바탕 한가운데에 원형의 선인장을 놓아 이빨을 가진 질인 바기나 덴타타 Vagina dentata를 떠오르게 한다.

월경에 대한 부정적인 가치 부여는 월경하는 여성을 저주받은 대상, 마녀 혹은 괴물로 여겨지게 만들었다. 월경 기간 중인 여성의 저주는 특히 강력한 힘을 갖는 것으로 여겨졌고, 이러한 전통은 현대의 공포 영화에서도

선인장 피
안드레 세라노
시바크롬, 1987

무수히 재생산되었다. 가장 대표적인 예로 〈캐리Carrie〉(1976, 2013)와 〈엑소시스트 The Exocist〉(1973)를 들 수 있다. 영화 〈캐리〉에서 주인공 캐리는 월경을 시작하면서 알 수 없는 염력을 갖게 되었다. 영화의 절정에서는 돼지 피가 캐리의 몸 위로 쏟아지는데 그것은 여성을 돼지와 연결시키는 전통의 재해석이다. 돼지는 자신의 약한 피부를 햇빛으로부터 보호하기 위해 진흙이나 배설물에 몸을 뒹구는 습성을 갖기에 더러운 동물로 여겨졌다. 월경을 하는 여성은 마치 돼지처럼 더러운 존재로 여겨졌던 것이다.[11]

월경에 대한 금기는 여성을 사회의 주변으로 몰아내는 데에 일조한 관습과 규칙을 만들게 했다. 여성을 월경 기간 동안 격리시키는 전통이 생겨난 지역도 있었다. 대大 플리니우스Gaius Plinius Secundus는 《박물지Histoire Naturalis》(77)에서 월경혈이 과일을 나무에서 떨어뜨리며 포도주를 상하게 하고 청동과 쇠를 녹슬게 하는 동시에 그것을 먹은 개는 미치고 그 개에 물린 사람은 치명적인 독에 감염된다고 기록했다. 성서에는 월경 중인 여성은 불결하고 그 여성의 몸에 닿는 모든 것도 불결해진다고 적고 있다. 그것은 이브Eve의 원죄 때문에 여성이 받는 저주라 생각되었다. 이에 아직도 월경은 '이브의 저주the curse of Eve'의 줄임말로 저주라 불린다.[12] 프랑스의 철학자 레비-브륄Levy-Bruhl은 월경과 유산이 때때로 같은 종류의 믿음을 가져왔다고 기술했다. 일례로 마오리Maoris 사람들은 월경혈을 불완전한 인간의 원천처럼 여겼다. 만약 월경혈이 흐르지 않았다면 인간이 되었을 것이기 때문에 월경혈은 죽은 인간이라는 불가능한 지위를 갖게 되는 것이다.[13]

이런 편견은 오랜 기간 지속되었다. 그 무수한 사례 중 하나를 들자면, 알버트 프리먼 아프리카누스 킹 $^{Albert\ Freeman\ Africanus\ King}$은 월경이 병리학적 연구 대상이라는 주장을 펼쳤다. 그는 월경 중인 여성과 성관계를 가지면 임질에 걸린다는 주장과 월경 기간에 성관계를 할 경우 임신의 가능성이 가장 높아진다는 모순적이면서도 이상한 주장을 동시에 펼쳤다. 이는 월경 중에는 성병의 위험으로 성관계를 할 수 없는데, 이때에 임신의 확률이 높아진다는 것은 자연의 섭리에 어긋나기 때문에 월경이 비정상적인 병이라는 주장을 뒷받침하기 위한 것이었다. 에드워드 클라크 $^{Edward\ H.\ Clark}$는 12세부터 20세까지의 여성은 미묘하고 복잡한 생식 기관을 발달시키는 데에만 전념하고 다른 어떤 것도 해서는 안 된다고 주장했다. 그는 성장기가 끝난 후에도 여성은 매달 주기적으로 월경을 하기 때문에 정신을 무제한 활동시켜 신체에 부담을 주면 안 된다고 생각했다. 클라크는 자신의 주장을 입증하기 위해 많은 사례 연구를 했는데 그 결과는 여성은 선천적으로 남성보다 약하고 학업 능력도 떨어지기 때문에 교육에 대한 열망을 추구하는 여성은 모성 본능을 잃어버려 난폭하고 거칠어진다는 편파적인 것이었다. 클라크의 제자들은 그러한 잘못된 지식을 널리 전파했는데, 존 듀이 $^{John\ Dewey}$나 메리 스미스 $^{Mary\ R.\ Smith}$와 같은 학자들이 그에 반하는 주장을 펼쳤으나 무시되었다.[14] 이후 여성 연구자들은 편견이 만들어낸 근거 없는 지식들을 반박하기 위한 연구를 진행했고 월경에 새로운 의미를 부여하고자 했다. 여성 미술가들은 세라노보다 더 적극적인 태도를 갖고 월경에 대한 고정관념과 불평등한 의미 부여를

전환시키기 위해 노력했다. 그것은 여성으로서의 특성은 숨겨야 할 것이 아니라 자연스럽고 평범한 것이라는 사실을 알리는 것이었다.

한번 생각해보자. "어느 날 갑자기 이상하게도 남자가 월경을 하고 여자는 하지 않게 된다면 무슨 일이 벌어질까? 그렇게 되면 분명 월경이 부러움의 대상이 되고 자랑거리가 될 것이다."[15] 남성들은 그들의 권력을 정당화하기 위해 월경을 이용할 것이다. 월경은 공공연한 이야기의 주제가 될 것이고 월경하는 남성을 위한 갖가지 제도들이 생길 것이다. 남성들은 남성이 얼마나 우월한 존재인지에 대한 근거로 월경을 들 것이다. 폐경도 긍정적으로 찬양될 것이다. "간단히 말해 (우리가 이미 예상했듯이) 논리란 만들기 나름이다."[16]

이와 관련해 가장 유명하면서도 저항적인 작업은 주디 시카고^{Judy Chicago}의 〈붉은 깃발^{Red Flag}〉이다. 〈붉은 깃발〉은 일상적인 장소에서 숨겨야 했던 여성의 삶을 보여주며 논쟁을 일으킨 첫 번째 작업이다. 일부의 사람들은 피가 나는 남근으로 착각할 수도 있었다. 이 작품은 작가가 자신의 질에서 월경혈이 묻은 탐폰을 꺼내는 모습을 클로즈업해서 보여주는 사진이다. 물론 여성의 성기를 확대한 사진은 − 보다 심각한 남녀의 성기 노출이 이루어지는 포르노그래피가 성행하고 있음에도 − 불편하다. 시카고의 작업은 여성에게 부과되었던 사회적 지위에 대한 저항을 의미하는 상징적 행위였다. 시카고는 많은 사람들이 잘 알지 못하고 생각하려고도 하지 않는 빨간 물질과 그것이 암시하는 여성에 대해 이야기했다. 많은 남성, 심지어 여성들도 그

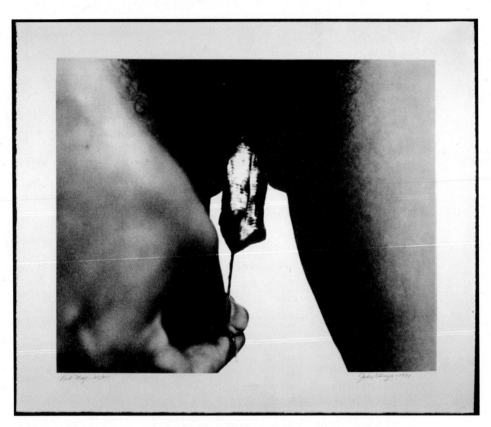

붉은 깃발
주디 시카고
50.8×60.96cm, 포토리소그래프, 1971

것을 온전히 생각하고 인정하기를 원하지 않는다. 시카고는 우리가 왜 인류의 반이 평생 동안 반복적으로 겪게 되는 이 일상적인 경험을 부정하는 것인지, 알려고 하지 않고 말하지도 못하는 것인지에 대해 생각한다. 그리고 그것은 서양의 문명에서 확인되는 여성의 부재와 긴밀하게 관련된다.[17] 시카고의 〈월경 욕실Menstruation Bathroom〉(1972), 캐롤리 슈니먼Carolee Schneemann의 〈월경 일기Blood Work Diary〉(1972), 주디 클라크Judy Clark의 〈월경Menstruation〉(1973) 역시 같은 목적을 가진 작품들이다.

캐서린 엘위스Catherine Elwes는 〈월경Menstruation〉 시리즈에서 평범한 여성적 경험에 관한 힘 있는 작업을 보여줬다. 〈월경 IMenstruation I〉(1979)에서 작가는 흰옷을 입고 피를 흘리며 그림을 그렸고 글을 썼다. 〈월경 II Menstruation II〉(1979)에서도 같은 작업의 방식이 적용되었다. 그녀는 임시로 만들어진 투명한 작은 방에 들어갔고 관람객들은 질문을 종이에 적어 엘위스에게 주었다. 엘위스는 그녀의 답변을 투명한 방의 벽에 적었다. 이 퍼포먼스는 답변들이 벽을 가득 채울 때까지 이어졌다. 이 작업에서 엘위스는 월경이 결코 충격적이거나 힘든 질병이 아니며 모든 여성에게 평범하게 일어나는 일임을 보여준다. 동시에 그럼에도 불구하고 월경 기간 동안 여성이 격리되고 구경거리가 될 정도로 기이한 존재, 괴물이 되었던 부당했던 역사를 확인시킨다. 생각하고, 그리고, 적는 그녀의 행위는 월경을 하는 여성은 지성적 활동을 해서는 안 된다는 과거의 의학적 논리를 뒤집는 것이기도 하다. 월경은 금기가 아니다. 평범한 현상일 뿐이다.[18]

사실 역사와 신화를 찾아보면, 월경혈이 긍정적이고 신성한 가치들을 가졌음을 확인시켜주는 증거들을 찾을 수 있다. 바바라 워커는 남성이 얻은 지식들이 여성의 월경혈과 관련됨을 증명하는 다양한 문화권의 증거들을 수집했다. 번개의 신 토르Thor는 지식을 얻기 위해 월경혈이 흐르는 강에서 목욕을 했고 그의 아버지인 전쟁의 신 오딘Odin은 지모신$^{Moher Goddess}$의 지혜로운 피를 마셨다. 영원한 생명을 부여하는 신들의 음료인 소마Soma에는 몸, 지혜로운 피라는 의미도 담겨 있다. 켈트족Celts의 왕들은 마부 여왕$^{Quinn Mab}$이 주는 붉은 꿀술을 통해 통치권을 얻었고, 이집트의 파라오Pharaoh들은 이시스Isis의 피라 불리는 성찬을 먹었다. 그리고 이것은 어성의 월경을 통해 시간을 재는 법을 알게 되었음을 은유하는 것으로 보인다. 한편 기독교에서도 달과 월경, 여신으로 이어지는 고대 종교와의 관련성이 찾아진다.[19] 이처럼 월경은 금기이자 부끄러운 일, 성스러운 것을 오염시키는 더러움으로 여겨지기도 했지만 동시에 몸과 자연의 신비를 확인하는 순간이자 생명을 암시하는 것이기도 했다. 오래진부터 인간과 관련된 다른 중요한 개념 혹은 존재들이 그랬듯 월경도 양가성을 갖는다.

이분법적 가치를 한순간에 모두 무너뜨리는 피는 역동적인 의미의 관계를 생성하고 미술을 새롭게 변화시킨다. 작업의 주요 재료로 피를 선택한 미술가들은 자신의 작품이 단순히 끔찍함의 감정을 불러일으키는 일시적 충격으로 끝나길 바라지 않는다. 그들은 인간 존재, 인간이 구축하는 사회, 사회가 만들어내는 규범이 가진 양면성과 한계를 인식시키고 가능성을 모

색하는 데에 자신들이 힘을 실어줄 수 있길 원한다. 낯선 것은 불편할 수밖에 없다. 그러나 이 불편한 낯섦이 있기에 진부해진 미술, 그리고 세계에 다양한 창조의 가능성이 열리는 것이다.

절대적

더러움은

없다.

05

배설물

모든 동물은 배설을 한다. 인간도 동물이기에 당연히 몸 밖으로 배설물을 내놓는다. 생물의 물질대사를 통해 몸 밖으로 나오는 배설물은 소변, 대변 등으로 대표된다. 평범한 성인의 경우 하루 1000~1500밀리리터의 소변, 약 200그램의 대변을 몸 밖으로 배출한다. 먹고 배설하는 것만큼 반복되는 기본적인 일상도 없을 것이다. 섭취한 음식에서 영양소를 얻은 후 불필요한 것을 몸 밖으로 내보내는 것이기 때문에 배설은 무언가를 먹는 행위만큼이나 생명 유지를 위해 중요하다. 그러나 그것의 성분, 냄새와 형태 등은 우리에게 유쾌하지 않은 감정을 유발한다. 이런 이유로 ─ 평상시에 그것에 대해 심각하게 생각하는 사람은 거의 없겠지만 ─ 우리는 입속으로 들어오는 물질보다 몸 밖으로 빠져나가는 물질에 거부 반응을 보인다.

그중에서 특히 부정적인 반응을 일으키는 대변은 무용無用의 상태이자 가장 동물적이고 비문명적이며 원초적인 것으로 여겨져 왔다. 때로는 청정한 것을 오염시키는 위협으로 여겨지기도 한다. 게다가 지저분한 것으로 판단되는 오물을 밖으로 내놓는 행위는 고고한 정신을 가진 인간의 이상적 모습에 반하는 것이기도 하다. 인간이 갖고 있는 다른 어떤 생물학적인 행위보다도 일상적이고 평범한 것임에도 가장 저급하게 여겨지는 것이다. 공공장소에서 배설이라는 주제로 이야기를 하거나 듣는 것이 민망하고 불편하다는 사실에서도 확인할 수 있듯이 그것은 존재하지 않는 것처럼 여겨져 왔다.

미술에
등장한
배설물

그렇다면 공공연히 이야기하는 것조차 꺼려지는 배설의 행위와 그 결과물은 도대체 언제부터, 어떤 이유에서 미술에 등장하게 된 것일까? 가장 잘 알려진 배설물로 만들어진 미술 작품의 앞선 예로 피에로 만초니 $^{Piero\ Manzoni}$ 의 〈예술가의 똥 $^{Artist's\ Shit}$〉을 들 수 있다. 만초니는 신선하게 생산되고 보관되어 밀봉되었다고 주장하는 작가 자신의 똥 30그램을 담은 깡통 90여 개를 제작, 전시했고 이를 같은 무게의 금과 동일한 가격으로 판매했다. 같은 해 12월, 만초니는 자신의 친구인 벤 보티에 $^{Ben\ Vautier}$에게 소장자들이 정말 미술가의 사적인 것을 원한다면 똥이 제격이라는 내용을 적은 편지를 보내기도 했다. 일련번호와 작가의 서명이 들어간 깡통 속의 똥은 일약 미술 작품으로 승격되었고 오늘날에도 미술관에서 감상할 수 있다. 작품에 진짜로 만초니의 똥이 들었는가에 대해서는 논란이 분분하다. 작은 구멍을 내어 그 안의 내용물을 확인하려는 시도도 있었고, 그 안의 내용물이 똥이 아니라 석고 덩어리라 주장하는 사람도 있었다.[1]

그러나 사실 이 작품에서 중요한 것은 똥이 들어 있는가, 아닌가의 문제가 아니라 '똥'이라는 단어가 갖고 있는 의미의 영향력일 것이다. 이후 1960년대 이탈리아에서는 '가난한 미술'이라는 의미를 갖고 있는 아르테

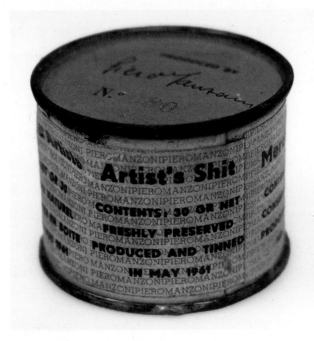

예술가의 똥
피에로 만초니
4.8×6.5×6.5cm, 0.1kg 깡통, 대변, 인쇄된 종이, 1961

포베라$^{Arte\ Povera}$가 성행했다. 아르테 포베라는 삶과 분리된, 예술만을 위한 예술을 벗어나 보잘 것 없다고 여겨지는 것에서 시작되는 일상 속의 예술을 추구했다. 따라서 〈예술가의 똥〉은 과거로부터 예술에 부여되었던 권위에 도전하는 상징물로 존재한다. 또한 신과도 같은 특별한 존재라는, 르네상스 시대부터 내려온 창조자로서의 예술가 신화를 깨뜨리는 것이기도 하다. 1960년대를 전후하여 예술과 예술가는 일상을 벗어날 수 없다는 생각이 널리 퍼지기 시작했다. 그런데 똥을 비롯한 배설물은 인간의 몸에 재료-음식-가 들어간 후 만들어져 세상으로 배출되는 것이니 그것이야 말로 예술가의 삶에서 나온 진정한 창조물이 될 수 있다.

예술과 예술가의 정체성에 대한 고민이라는 면에서 최근의 작품인 마틴 크리드$^{Martin\ Creed}$의 〈구토하는 필름, 작품 610번$^{Sick\ Film,\ Work\ No.\ 610}$〉(2006)도 〈예술가의 똥〉과 유사한 의미를 담아낸다. 제목이 암시하듯 이 작품에서는 똥이 아니라 토사물이 주인공이다. 마치 예술가의 창조적 행위가 신적이거나 천재적인 능력에 의해 쉽게 만들어지는 것이 아님을 이야기하기 위해 토하는 장면을 촬영하고 공개한 것처럼 보인다. 무언가를 창조하는 행위인 예술은 온몸이 뒤틀리는 것과 같은 고통 속에서 세상에 나온다.

〈예술가의 똥〉만큼 유명하지는 않지만 앤디 워홀의 〈산화 회화$^{Oxidation\ Painting}$〉도 배설물이 사용된 작품의 사례로 자주 이야기된다. 워홀은 구리 합금으로 코팅된 캔버스 위에 소변을 보고, 시간이 흘러 산화된 얼룩을 작품으로 선보였다. 작업을 위한 소변의 공급은 워홀과 주변 사람들의 참여로

산화 회화
앤디 워홀
198×573cm, 구리합금 코팅된 캔버스, 소변, 1978

이루어졌다. 그런데 조금만 미술에 관심이 있는 사람이라면 이 작품에서 모더니즘, 특히 잭슨 폴록 Jackson Pollock의 추상표현주의를 대표하는 드리핑 Dripping 기법을 떠올릴 수 있을 것이다. 실제로 이 작품은 폴록의 회화에 대한 패러디로 알려져 있다. 패러디가 기존에 존재하던 것을 다른 문맥으로 가져와 새로운 의미를 창출하는 표현의 방법이라는 데에 바탕을 두고 해석하면, 우선 워홀 자신을 폴록에 버금가는 작가로 자리매김하고자 하는 욕망이 반영된 것으로 볼 수 있다. 또한 워홀이 캔버스 위에 물감 대신 소변을 뿌려 그림을 완성한 것은 가부장적이고 남성 중심적이었던 고급 미술과 모더니즘 주체를 비판하고 풍자하고자 한 것이다. 이는 잭슨 폴록의 액션 페인팅 action painting이 남성적인 배설, 즉 사정 행위의 예술적 표현으로 해석되는 것과도 연결된다.[2] 한편 배설물이 직접적으로 사용되거나 작품의 주요 소재가 된 것은 아니지만, 살바도르 달리의 〈우울한 놀이 The Lugubrious Game〉(1929)의 우측 하단에는 속옷에 배설물을 묻히고 있는 인물상이 등장하여 당시에 논란과 관심이 일기도 했다.

우리는 배설물을 이용한 작품들을 마주할 때 눈살을 찌푸리지만 동시에 호기심을 갖고 바라보기도 한다. 재미있어 할 때도 있다. 혐오스러워하면서도 끌리는 양가적 감정을 느끼는 것이다. 이는 앞서 설명했던 매혹과 혐오의 양가적 감정과 직접적으로 연결되는데, 정신분석학자들의 설명이 유용하다. 특히 인간의 배설 행위에 대한 거부와 매혹은 항문기로 설명 가능하다.

프로이트에 따르면 신체의 모든 부위가 흥분과 쾌락을 일으킬 수 있지만

자극을 받았을 때 흥분이 집중적으로 일어나는 중요한 세 개의 성감대는 입, 항문, 그리고 성기다. 입에 성감대가 집중되는 구순기는 탄생에서 젖떼기까지 행해지는 유년기의 성애다. 이 시기에는 구강이 다른 부위보다 우세한 성감대이기 때문에 유아는 젖을 먹는 만족감만이 아니라 젖을 빠는 쾌감을 찾게 된다. 아이가 성장해 만 2세경이 되면 아이에게 항문 성감대가 부각되기 시작한다. 이 시기의 아이는 항문을 조이고 배설하면서 쾌락을 느끼는 자기성애의 쾌감을 발견한다. 또한 변을 가리는 과정에서 아이는 자신을 칭찬하고 야단치는 어머니를 통해 사랑과 미움이라는 양가적 감정을 학습하게 된다. 그리고 항문기 때의 경험과 학습이 성인이 된 주체에게도 남아 매혹과 거부의 공존이 일어난다.[3]

만초니와 워홀이 배설물을 작품에 직접 사용했다고는 하지만 만초니의 작품은 그것을 실제로 확인할 수 없고, 워홀의 경우에는 전통적인 회화처럼, 소변의 흔적을 감상하는 것이기 때문에 심리적 불편함이 크지는 않다. 매혹과 혐오의 양가적 감정을 격렬하게 체험한다기보다는 두 작가의 평상시 이미지에 어울리는 재기 넘치는 실험 정도로 생각하면서 웃으며 감상할 만하다. 그러나 다음에 이야기할 작품은 그 강도가 남다르다.

진짜 똥보다
더 불편한
똥의 이미지

실제 똥이 아닌 사진임에도 실제 똥을 보는 것 못지않은 사진, 일상에서 똥을 마주했을 때보다 훨씬 더 큰 당혹감과 불쾌감을 선사하는 작가가 있었으니 앞에서도 등장했던 안드레 세라노다. 세라노는 2007년 〈똥Shit〉 시리즈를 발표했는데, 마치 똥의 초상 사진을 촬영한 것처럼 보인다. 관객의 면전에 말 그대로 똥을 뒤졌다고 말할 수밖에 없는 작품들의 제목을 보면 작가, 어머니, 양, 토끼, 영웅과 악마의 똥 등 다양하다. 〈성스러운 똥Holy Shit〉 (2007)의 경우에는 단어 그대로 성스러운 똥을 의미하는 것인지 욕설을 뜻하는 것인지 모호하여 성聖과 속俗을 넘나드는 작가의 기본 태도를 확인할 수 있다. 한편 작가 자신의 똥을 촬영한 것으로 추측되는 〈자화상 똥Self-Portrait Shit〉의 경우 만초니의 〈예술가의 똥〉을 연상시키기도 한다. 동시에 이것이야말로 진정한 자화상일지도 모른다는 생각도 하게 된다. 얼굴 혹은 혈액 못지않게 배설물도 우리를 나타낸다. 건강 검진에서 피 검사 뿐만 아니라 배설물을 통해 몸의 상태를 확인하는 것만 봐도 알 수 있다.

구체적인 이유를 설명할 수는 없지만 여태껏 내 몸 안에 있었던 배설물들은 몸 밖으로 배출되는 순간 갑자기 더럽고 저급한 것이 된다. 단지 경계 하나를 지났다는 이유만으로 존재의 의미가 바뀌는 것이다. 크리스테바에

히에로니무스의 똥Hieronimus Shit
안드레 세라노
시바크롬, 2007

자화상 똥
안드레 세라노
시바크롬, 2007

따르면 배설물에 대한 우리의 혐오감, 그것에 부여되는 사회적 금기들은 경계와 영역을 가로지르는 것에 대한 심리적, 사회적 공포를 나타낸다. 배설물은 몸의 내부와 외부 사이에 경계를 만들면서 불결한 것과 깨끗한 것의 대립을 나타낸다. 그것이 몸의 내부에 있을 때에는 존재의 조건이지만, 일단 외부로 배설이 되면 불결한 것과 오물을 상징한다. 몸 안에서 밖으로 나오는 배설물과 체액, 분비물들은 온전하고 깨끗한 자아의 완벽함을 해친다. 또한 그것은 유한성에 대한 주체의 공포감을 일으키는 육체적 부산물이다. 자신이 정신과는 거리가 먼 물질적인 유기체임을 인정하기 어려운 주체에게 배설물은 죽음의 필연성을 상기시킨다.[4]

그러나 엄밀히 말해 우리가 혐오하는 배설물은 내가 살아 있으며 내 몸이 정상적으로 작동한다는 증거이기도 하다. 이것은 우리 모두 다 잘 알고 있는 사실이다. 인간의 입을 통해 먹는 행위는 소화로 이어지고 영양소가 흘러가는 통로의 마지막 반대편에는 양분이 걸러지고 난 찌꺼기인 배설물이 남는다. 우리의 몸은 대변, 소변 및 각종 분비물로부터 자신을 보호하기 위해 몸 밖으로 그것을 배출한다. 그것을 배설하지 못하면 인간의 생명은 유지될 수 없다. 또한 죽는 순간까지 계속 반복해서 배출되어야 하는 것이 배설물이다. 더 이상 배설을 할 수 없게 되면 인간은 죽는다. 그리고 그 자신이 시체가 되어 또 다른 배설물이 된다. 따라서 배설물들은 그 자체만으로 주체의 삶과 죽음의 경계를 표상한다. 세라노의 똥 사진들은 작가를 포함한 우리가 현재 모두 살아 있으며, 앞으로 언젠가 죽을 것이라는 진실, 그

것이 인간의 운명임을 담아낸다.

사실 배설물을 이용한 세라노의 작품 중 가장 유명한 것은 〈소변 예수^{Piss} ^{Christ}〉다. 아마 21세기의 사람들에게는 만초니의 작품보다 더 익숙할지도 모르겠다. 반달리즘으로 이슈가 되기도 했던 〈소변 예수〉는 세라노가 소변에 십자가상을 담그고 촬영한 것이다. 예상대로 이 작품은 발표되자마자 비난을 받았다. 설령 그것이 실제 소변에 담근 것이 아니라 할지라도 작품의 제목만으로도 신성 모독이라는 논란이 제기될 여지가 있다. 그러나 작품의 제목을 모르거나, 작품에 대한 정보 없이 시각적 결과물만을 보게 될 경우 〈소변 예수〉의 이미지는 그렇게 폭력적이거나 신성 모독적이지 않다. 심지어 은은한 불빛이 성스러운 분위기마저 자아낸다. 세라노는 자신의 작업이 기독교를 공격하기 위한 것이 아니라 주장한다. 〈소변 예수〉는 신에 대한 믿음이 다툼과 전쟁, 경직된 편견의 원인이 되는 절대주의에 빠져서는 안 되며, 종교에 대한 다양한 접근과 해석을 받아들여야 한다는[5] 생각을 전달하려는 것처럼 보인다.

세라노가 주목하는 기독교는 다양한 금기를 통해 인간의 세속적인 욕망을 억누른다. 기독교적 사랑은 육신을 승화시키고 사랑받는 이름으로 변화시킨다.[6] 특히 예수 그리스도는 육화되어 순수와 비순수, 정결과 불결 사이의 장벽을 무너뜨렸다. 속 안에 성을 집어넣어 성과 속의 합일을 이룬 것이다.[7] 〈소변 예수〉뿐만 아니라 〈피 십자가^{Blood Cross}〉(1985), 〈피에타^{Pieta}〉(1985)와 같은 작품들은 예수 그리스도의 육화와 희생, 부활을 있는 그대로 보여주

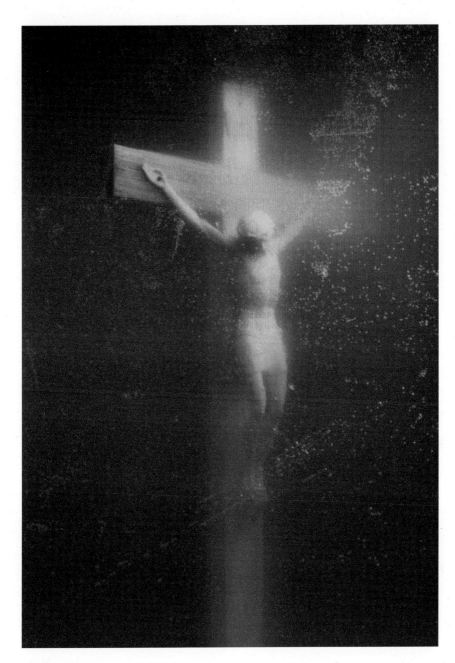

소변 예수
안드레 세라노
시바크롬, 1987

기 위한 작품이다. 세라노의 모든 작업들은 결코 신성모독을 위한 것이 아니며 인간이 되어 세상을 위해 스스로 희생된 존재를 표현하기 위한 것이라 하겠다.

이러한 세라노의 작업에 대해 로저 덴슨^{Roger Denson}은 승화^{sublimation}와 탈승화^{de–sublimation}의 과정을 환기시킨다고 평가한다. 승화가 리비도적 욕구와 쾌락을 회피하는 것이자 문명화되고 사회화되어 관습의 영역으로 들어가는 과정을 보여주는 상태라면 탈승화는 반대로 가는 것으로 문명화되고 사회화되기 이전의 상태를 되찾아주는 것이다. 그것은 몸이 자연적인 상태로 돌아가는 것을 이해하고 현실적인 규범에 의해 잃어버렸던 것을 되찾는 과정이다.[8]

편견과 차별을
은유하는
배설물

다소 폭력적으로 보일지라도 미술에 등장한 배설물은 미술의 규범과 권위 의식, 전통적 미술의 고정관념, 막강한 힘을 발휘하는 사회적 금기를 깨뜨리고 관심을 유도하는 훌륭한 재료로 보인다. 그것은 단순히 변태적 취향

으로 다른 사람을 불편하게 하기 위한 것이 아니다. 그래서일까, 예상 외로 많은 미술가들이 배설물과 분비물들을 작업의 소재로 지속해서 사용하고 있다.

　키키 스미스는 여성의 사회적 지위와 역사에 대해 직설적으로 저항하는 작가로 유명하다. 스미스의 대표작들은 몸에 난 상처나 구멍에서 분비물이나 체액이나 배설물을 쏟아내는 인간을 보여준다. 이는 자신의 육체도 완벽히 조절하지 못하는 인간이 만든 불완전한 규범과 위계질서의 가치를 재고하기 위함이다. 여성이든 남성이든 스미스의 인간상들은 드러나는 것처럼 몸에서 분비물을 배출한다. 남성은 자신의 정액을, 여성은 자신의 젖을 제어하지 못하고 배출하는 모습은 인간의 물질성과 불완전함을 나타낸다. 뿐만 아니라 미술, 더 나아가 인류의 문명이 의식적으로 무시하고 알려고 하지 않았던 인간의 진실, 즉 인간은 생물학적 순환이 일어나는 동물이며 언젠가는 자신의 몸에 대한 통제를 하지 못하게 되는 유한하고 연약한 존재임을 알리기 위한 것이다. 또한 스미스는 〈소변보는 몸 Pee Body〉(1992), 〈이야기 Tale〉(1992), 〈행렬 Train〉(1993) 등에서 각각 소변과 대변, 월경혈을 배출하는 여성을 등장시킨다. 무방비 상태로 자신의 배설 행위를 보여주는 여성상은 남성 중심적 사회에서 관음증의 대상이 되었던 여성의 사회적 지위, 비천하고 동물적인 존재로 여겨져 변방에 머물렀던 여성의 역사를 드러낸다. 〈이야기〉에 등장하는, 엉덩이에 길게 대변을 붙이고 엎드려 있는 여성의 모습은 미술의 역사에서 당당한 영웅으로 그려진 적이 없었던 수동적인 여성, 비천하

고 굴욕적이었던 여성의 삶을 불편하게 대면시킨다.

한편 키스 보드위Keith Boadwee의 〈보라색 싸기Purple Squirt〉(1995)는 항문에 보라색 물감을 주입하고 벽에 비스듬히 기대 앉아 괄약근을 조절해 캔버스에 물감을 싸는 액션 페인팅을 진행한 것이다. 〈소변 회화〉에서 언급했듯 폴록의 뿌리기가 마초적인 사정 행위였다면 보드위의 항문 회화는 ─ 보라색이 동성애를 상징하는 색 중 하나인 것을 염두에 둘 때 ─ 동성애적인 항문 예술로 볼 수 있을 것이다.[9] 또한 오토 무엘Otto Muehl은 성적인 금기를 파괴하고자 〈물질적 행위 No. 1: 비너스의 수모Material Action No. 1: Degradation of a Venus〉(1963)에서 여성의 몸에 배설물을 연상시키는 물감과 쓰레기를 던지고 그림을 그렸다. 〈오줌행위Pissaction〉(1969)에서 무엘은 나체로 귄터 브루스Gunter Brus의 입에 소변을 보았고, 브루스는 〈예술과 혁명Art and Revolution〉(1968)에서 자신의 가슴과 허벅지에 자해를 하고 유리잔에 소변을 본 후 그것을 마셨으며 자신의 배설물로 몸을 더럽혔다.[10]

성적 정체성에 대한 획일화, 사회적 억압과 편견에 대한 저항으로 배설물을 이용하는 작가들 중 길버트와 조지Gilbert and George를 빼놓을 수 없다. 이들은 동성애, 에이즈와 관련된 금기들을 재현하고 그것들을 피, 정액, 배설물의 이미지와 나란히 병치시킨다. 그중에서 〈피와 소변Blood and Piss〉(1996), 〈정액 피 소변 똥Spunk Blood Piss Shit Spit〉(1996), 〈우리 위의 소변Piss on Us〉(1996) 등의 작품은 동성애자들을 바라보는 사회의 시선, 에이즈를 향한 공포와 경각심 등을 종합적으로 보여준다. 세라노의 〈피와 정액〉 시리즈에서 다루었듯이

1980~1990년대 에이즈에 대한 공포로 인해 동성애자에 대한 시선은 매우 차가웠고 그들은 사회를 더럽히는 오염의 원인, 배설물과도 같은 존재로 여겨졌다. 이에 동성애자였던 길버트와 조지는 자신들을 오물처럼 생각하는 사회의 시선을 직설적으로 드러내 불편함을 관객들과 공유한 것이다.

아무리 의미 부여를 하고 해석한다 해도 배설물을 마주했을 때 갖게 되는 우리의 거부감, 불쾌감, 혐오감은 언어로 다 표현할 수 없는 본능이다. 그리고 그러한 본능은 실제로 우리가 더러운 것들을 피할 수 있도록 한다. 따라서 그것은 내 존재를 지키고자 하는 본능이자 자신이 오염되기 쉬운 약한 존재임을 자각하고 경계하는 것이다. 그러나 다른 한 편으로 생각하면 이러한 혐오감은 사회적인 것, 교육이나 규범의 문제이기도 하며 권력과 밀접하기도 하다. 그리고 그 편견과 권력의 작용을 보여주기 위해 크리스 오필리Chris Ofili는 〈성모 마리아The Holy Virgin Mary〉(1996), 〈꽃이 피다Blossom〉(1997), 〈여인이여 울지 말아요No Woman, No Cry〉(1998) 등의 작품에서 코끼리 똥을 사용했다. 동그랗게 빚은 코끼리 똥을 건조한 뒤 바니시varnish와 같은 재료로 코팅하여 캔버스 위에 붙이거나 캔버스를 받치는 것처럼 바닥에 놓는 방식이다. 가장 논란이 되었던 〈성모 마리아〉는 여성의 엉덩이와 음부 사진들로 가득 채워진 배경을 바탕으로 흑인 성모 마리아가 그려진 작품이다. 성모 마리아의 가슴에는 코끼리 똥이 붙어 있다. 이 작품이 〈센세이션〉전에서 공개되자 큰 논란이 일었고, 법적 소송과 정치적 공방까지 일어났다. 20여 년이 지난 오늘날에도 이 작품을 처음 마주한 사람들이 놀라고 당황하는 것을 보면 당

시의 충격이 어느 정도였는지 상상할 수 있다. 그러나 이 작업에서 오필리가 사용한 재료인 코끼리 똥은 아프리카에서는 연료나 약재의 재료로 사용된다. 아프리카 문화에서는 코끼리의 배설물이 풍요와 치유, 생명의 상징인 셈이다.[11]

또한 유화와 만난 코끼리 똥, 흑인 성모 마리아와 만난 코끼리 똥은 서구와 아프리카, 고급과 저급의 만남처럼 혼종이 일반화된 오늘날의 모습을 의미한다. 영국에서 태어나고 자란 흑인 예술가인 오필리는 늘 자신의 정체성에 대해 고민했고 코끼리 똥에서 그 해답을 찾았다. 또한 〈성모 마리아〉는 포스트모더니즘 미학의 관점에서도 남다른 의미를 갖는다. 그것은 신성한 것과 세속적인 것, 미와 추를 구분하는 기준의 불명료함에 이의를 제기하는 것이자 종교에 숨겨진 인종차별적인 편견을 드러내기 때문이다. 예수 그리스도는 유럽인이 아니며 기독교는 만인의 종교다. 따라서 기독교 미술에서 신성한 존재들이 모두 서구 백인의 모습을 갖는 것은 제국주의적이고 서구중심적인 결과물이며, 기독교적 사랑에 반한다.

인종간의 갈등과 힘의 구조에 저항하는 그의 태도는 〈여인이여 울지 말아요〉(1998)에서 두드러진다. 이 작품은 1993년 버스 정거장에서 인종차별주의자들에게 살해당한 흑인 소년 스티븐 로렌스 Stephen Lawrence 와 어머니 도린 로렌스 Doreen Lawrence 에게 바치는 헌사다. 도린 로렌스는 증거불충분이라는 이유로 용의자들을 석방했던 경찰에 저항해 진실을 밝혀냈고, 인종차별금지법이 개정되는 계기를 마련했다.[12] 오필리의 작품에서 코끼리 똥은 흑인의 민

족성을 더 강하게 드러내는 장치이자, 백인중심의 사회를 더럽히는 불순물로 여겨졌던 흑인의 아픈 역사를 상징한다. 궁극적으로 오필리의 똥은 생물학적인 것을 뛰어넘는 사회적 청결과 오염이라는 이분법적인 분리를 만들어내는 데에 막강한 힘을 발휘하는 기준들에 대한 질문과 반성, 저항 등을 담아낸다.

절 대 적
더 러 움 은
없 다

절대적인 더러움은 없다. 그것은 보는 사람의 눈에 존재한다.
만약 우리가 오염을 피한다면, 그것은 비겁한 두려움 때문이 아니며,
신성한 공포 때문은 더더욱 아니다.
더러움을 제거하거나 피하는 우리의 행동을 질병에 대한 생각으로 설명할 수 없다.
더러움은 질서를 위반한다.[13]

• 메리 더글라스 •

우리가 무엇을 더러운 것으로 규정하는가의 문제는 특정한 사회의 질서를 이해하기 위한 바탕이 된다. 오염과 오물로 간주되는 것들은 그 사회의

기준과 규범을 고스란히 담아내기 때문이다. 인간은 사회를 구성하고 발전시키면서 종교, 철학, 도덕 등을 바탕으로 사회를 정리해나가기 시작했다. 그리고 그 규범에 부합하지 않는 것들을 불결한 것으로 분류하고 열등한 가치를 부여했다. 따라서 오물과 그것이 가져오는 오염의 공포, 그것을 마주했을 때 경험하는 혐오의 감정은 개인의 문제도, 절대적인 가치의 문제도 아니고 사회와 권력의 문제다.[14] 실제로 우리는 일상에서 쓰레기, 똥, 배설물과 같은 단어들이 사회적인 용어로 사용됨을 자주 본다. 대표적인 예로 드라마 〈베토벤 바이러스〉(2008)에서 능력 없고 무의미한 사람을 향해 주인공 강마에가 외쳐 이슈가 되었던 '똥 덩어리'라는 단어를 들 수 있다.

이와 관련된 진지한 이론적 접근은 이미 오래전부터 이루어졌다. 그 시초로 여겨지는 메리 더글라스 Mary Douglas 는 《순수와 위험 Purity and Danger》(1966)에서 원시 시대부터 현대에 이르기까지 오염에 대한 사람들의 생각이 단순히 위생학적인 관점에서 비롯되는 것만은 아니라고 주장했다. 그것은 사회의 상징체계와 연결되며 깨끗한 깃은 논리적 질서, 분류의 기준에 부합하는 것이고 불결한 것은 질서를 벗어나는 것, 혼성, 무질서에 연결된 것으로 여겨져왔다. 더글라스는 구체적인 사례까지 들면서 특별한 존재나 물건 자체가 가진 절대적 특성이 불결함, 더러움이라는 의미와 가치를 유발하는 것이 아니며 그것이 놓인 위치가 중요하다고 말한다. 예를 들어 신발은 그 자체가 더럽기보다는 식탁 위나 침대 위에 올려놓은 신발이 더럽다. 우리는 신발장에 놓인 신발을 보고 더럽다고 느끼지 않는다. 맛있는 음식조차도 그것이 침실

에 있거나 화장실에 놓여 있으면 더럽다고 느끼게 된다. 사람들은 무언가 제자리를 벗어나 일반적으로 당연시되어 지켜져 온 분류가 어지럽혀지거나, 익숙한 관념이 위협받게 될 경우 위기를 느끼고 오염되었다고 느낀다. 즉 제자리에서 이탈한 것이 혼란과 무질서를 가져올 수 있다는 불안감이 불쾌감을 유발하는 것이다. 그런데 문맥과 위치의 문제는 누가, 어떤 시선으로 바라보는가의 관점으로부터 자유로울 수 없기 때문에 필연적으로 상대적일 수밖에 없다. 이런 관점에서 보면 경계가 모호한 모든 주변부와 가장자리, 과도기적인 상태도 위험하다. 관념의 구조에서 가장 침해받기 쉬운 것이 주변부이며, 주변이 흔들리면 근본적인 경험의 형태가 바뀌게 된다. 과도기는 이 상태도 저 상태도 아니어서 규정될 수 없기 때문에 위험하다. 따라서 몸의 구멍들은 특히 손상받기 쉬운 부분들을 상징한다. 그리고 그 구멍에서 나오는 배설물과 분비물들은 몸 안에서 밖으로 흘러나옴으로써 육체의 경계를 가로지른다. 그중에서도 특히 소화의 과정 마지막에 남는 폐기물인 배설물은 고결하고 흠 없는 완벽한 인간의 몸에 대립되는 몸을 보여주기에 불편하고 위험하다.[15] 실제로 우리는 평범한 일상에서 배설물과 관련된 인간의 기준이 유동적임을 증명하는 사례들을 쉽게 찾아볼 수 있다. 일례로 사향 고양이의 배설물 속에 포함된 커피 열매로 만든 코피 루왁Kopi Luwak을 들 수 있다.

이런 이유에서일까? 크리스테바는 인간이 자신의 육체와 연결된 것들 중 불편함과 역겨움을 느끼게 되는 대표적인 것으로 음식물과 배설물을 꼽

았다. 그런데 어떤 의미에서 음식물과 배설물은 형제와도 같다. 인간의 생물학적인 활동상 입을 통한 먹기는 항문을 통한 배설로 이어진다. 따라서 배설물의 원인이 되는 음식, 먹는 행위와 배설하는 행위의 일상성과 육체성은 부정한 것이 될 수밖에 없었다. 역사 속에서 음식은 지적인 것이 아니라 감각, 신체적 즐거움과 연결되어 왔고, 동물적인 것으로 여겨져 왔다. 그러고 보면 아담과 이브가 낙원에서 추방된 이유도 무언가를 먹고자 하는, 음식에 대한 탐욕이었다.[16] 그러나 무엇보다 음식이 혐오스러운 대상이 되는 가장 큰 이유는 그것이 배설물의 원인인 동시에 스스로도 쉽게 부패해서 버려지는 물질로 돌변한다는 사실이다. 더러운 것으로 급변하는 성질을 갖는 음식, 먹는 행위가 가진 육체성 등은 야나 스테르박[Jana Sterbak]의 〈바니타스: 선천적 색소결핍증 환자의 식욕 감퇴를 위한 살코기 드레스[Vanitas: Flesh Dress for An Albino Anorectic]〉에서 잘 드러난다. 드레스를 만들기 위해 사용된 소고기는 물질성을 강조한다. 그런데 인간도 그러한 살덩어리로 이루어진 존재다. 살덩어리는 곧 부패할 것이고 배설물처럼 더러운 점액질로 변할 것이다. 한 번 몸 안으로 들어간 음식은 입으로 다시 나오든, 항문을 통해 나오든 배설물이 된다.

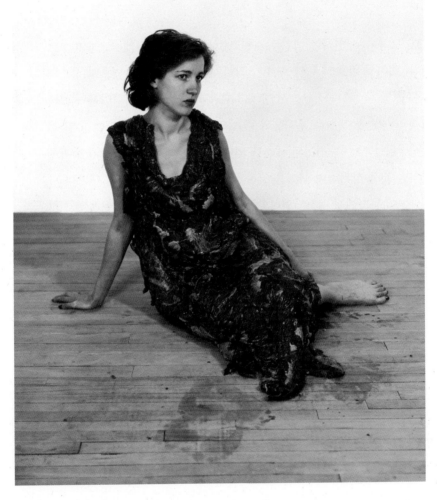

바니타스: 선천적 색소결핍증 환자의 식욕 감퇴를 위한 살코기 드레스
야나 스테르박
플랭크 스테이크, 소금, 실, 1987

경계를 넘나드는
축제의
카니발

　먹고, 토하고, 배설하는 행위는 자연스럽게 카니발 그로테스크를 떠오르게 한다. 미하일 바흐친은 《프랑수아 라블레의 작품과 중세 및 르네상스의 민중문화^{Rabelais And His World}》(1968)에서 중세 시대부터 이어져온 카니발을 연구하고 그것의 예술적 재현을 분석했다. 일반적으로 카니발은 부활절 40일 전부터 시작되는 사순절 전야의 제진을 의미하는데, 예수 그리스도가 황야에서 단식한 것을 상기하며 육식을 금하기 전 술을 마시고 고기를 먹으며 즐기려는 놀이 문화에서 시작되었다. 즉 엄숙한 규율을 지키고 금욕을 실천하는 준비 단계이자 억압적인 일상에 자유를 부여하는 축제였다고 할 수 있다. 카니발 기간에는 대중적인 연회, 철야제, 행진, 공연, 무용 등의 행사와 놀이가 진행되었다. 특히 광내와 바보로 가장한 사람들은 말장난과 욕설, 저주, 악담 등을 통해 지배 계층을 풍자했다. 공식적인 제의나 축제와 달리 카니발에서는 하위 계급인 민중이 주체가 되어 계층에 따른 불평등, 사회 규범, 금기의 일시적 파기를 실행하며 서로를 축하한다.[17]
　카니발은 일상의 삶을 잘 유지하기 위해 억압받는 개인의 자유를 일시적, 부분적으로 해소해준다. 따라서 카니발에서는 기존의 질서 체계에서 높이 평가되었던 도덕이나 인습 등이 격하되고 먹고 마시기와 배설하기, 성^性

등이 격상되어 금기와 위계의 파괴가 일어난다. 그런데 여기에서 중요한 것은 이러한 전복이 일시적이라는 사실이다. 모순적으로 보일지라도 카니발적 파괴는 궁극적으로 재생에 목적을 둔다. 카니발을 경험하고 다시 일상으로 돌아오게 되면 민중들은 카니발을 경험하기 전과 많은 차이를 갖게 된다. 카니발의 시간 속에서 스스로의 정체성을 재확인하고 변화와 갱생을 찾게 되는 것이다. 이것은 기존 사회의 모순과 문제점을 해결하고 극복할 수 있는 동인을 찾고 새로운 삶을 가능하게 만든다.[18]

궁극적으로 카니발은 아직 끝나지 않은 변화와 변신의 상태, 성장과 생성, 갱생의 단계이기에 양면적 가치를 동시에 소유한다. 또한 옛것과 새것, 죽어가는 것과 탄생하는 것, 변형의 시작과 끝 같은 양극단의 것들이 한꺼번에 제시된다. 카니발의 세계에서는 절대적 부정과 긍정도 없으며 서로 어울리지 않는 것들이 뒤엉켜 공존한다. 카니발은 아직 완성되지 않은 미래를 응시하고 있는 하나의 과정이기 때문에 모든 종류의 완성과 완결에 적대적이다.[19] 그런데 이러한 양가성은 그리 새로운 것이 아니다. 우리가 인식하지 못하거나 부정할 뿐이지 인간이 살고 있는 이 세계는 이미 미와 추, 성과 속, 삶과 죽음 같은 대립적인 것들이 공존한다. 이러한 양가적인 가치들의 공존을 막은 것은 지배 계급과 문명이 만들어낸 인위적인 위계 관계와 규범이다. 카니발에서 드러나는 양가성은 이 세계를 있는 그대로 직시하고 받아들이려는 시도이자 노력이다. 따라서 카니발에서 보이는 비하와 격하, 파괴는 종말과 파멸을 위한 것이 아니라 편협한 논리로 세계를 경계 짓는 인위

성을 벗어나 새로운 세계를 창조하기 위한 것으로 이해되어야 한다.

문학이 그렇듯 미술에 카니발적 세계가 적용될 경우에도 전복, 풍자, 웃음, 양가성 같은 수사 기법이 필수적이다. 자기 과장과 폭로, 조롱을 통한 풍자와 웃음은 사회 구조의 숨겨진 병폐와 결합을 공격한다. 또한 일상적으로 함께할 수 없다고 생각되던 것들─선과 악, 생성과 소멸, 먹기와 배설 혹은 구토, 안과 밖 등─의 공존이 시각적으로 재현된다. 마치 카니발의 세계를 재현한 것 같은 신디 셔먼의 〈무제 #190 Untitled #190〉(1989)에 등장하는, 무언가를 삼키는 것인지 토해내는 것인지 구별할 수 없는 입을 벌린 얼굴은 경계의 해체를 뛰어넘어 안과 밖이 서로 뒤집히는 카오스chaos를 창조한다. 물질만 남은 인간을 제시하는 셔먼의 작업은 완결한 경계를 가진 몸을 허무는 것으로 이어진다. 셔먼의 작품에 나타나는, 삼키고 토하고 세상을 물어뜯고 세상을 자신의 몸속에 넣는 카니발적인 먹기와 구토, 배설은 의도된 위반을 통해 축제를 이끈다. 그리고 그 속에서 만들어지는 무절제는 고착된 질서에 대항해 생명력이 넘치는 새로운 질서를 창조한다.

그런데 〈무제 #173 Untitled #173〉(1986)에서는 화면의 윗부분 구석에 초점이 맞지 않아 흐릿하게 찍힌 여성이 등장하고, 화면 중앙부에는 부패한 음식물 쓰레기와 인체의 타액과 구토물 그리고 배설물 등이 형체를 알 수 없게 널려 있다. 여기에서는 파괴와 생성의 에너지가 공존하는 카니발적 세계를 찾아볼 수 없다. 그저 지저분한 장소에 무방비 상태로 쓰러져 있는 시체만 보일 뿐이다. 그녀의 주변에─오히려 주인공처럼─널려 있는 배설물과 오물

들은 인간 역시 언젠가는 그저 하나의 쓰레기가 될 것임을 암시한다. 심지어 〈무제 #175 ^{Untitled #175}〉(1987)에서는 인간의 모습이 아예 보이지 않는다. 선글라스에 반사된 모습을 통해 화면 바깥의 어디쯤 고통스러운 표정으로 죽어 있는 여성의 시체가 있음을 암시할 뿐이다. 셔먼의 사진에서 더 이상 인간은 세상의 중심이 아니다. 인간도 배설물들의 일부일 뿐이다.

시체, 가장 강력한 배설물

크리스테바의 표현대로 가장 강력한 배설물은 시체이다. 그것은 삶과 죽음의 경계와 영역을 가로질러 공포를 불러온다. 몸에서 나오는 배설물과 체액은 인간이 살아 있음을 확인시켜주는 것이지만 죽음을 향해 가는 인간의 미래를 보여주는 증거다. 앞에서 말했듯 우리의 몸은 대변, 소변을 비롯한 각종 분비물로부터 자신을 보호하기 위해 몸 밖으로 그것을 배출한다. 그런데 끝없이 배출을 해도 계속 몸에 쌓여 죽는 순간까지 몸 밖으로 버려야 하는 것이 배설물이며 몸 안에 더 이상 배설물이 남지 않게 되면 인간은 죽는다. 최종적으로는 인간 스스로가 시체가 되어 또 다른 배설물이 된다. 이런

상황에서 마크 퀸의 〈자아〉와 그 제작 과정, 외형적 모습은 유사하지만 재료만 다른 〈똥 머리^{Shit Head March 1997}〉는 피로 만들어진 머리를 봤을 때보다 더 강한 충격과 연민의 감정을 불러온다. 죽음의 운명 못지않게 삶의 에너지를 강조했던 〈자아〉보다 죽음에 한 발 더 다가가는 것으로 보이기 때문이다.

평범한 대부분의 주체에게 죽음은 절대 공존할 수 없는 타자다. 그러나 사실 우리는 모두 결말을 알고 있다. 그저 인정하지 않을 뿐이다. 이에 오늘날의 미술은 그것을 인정하지 못했던 과거의 태도를 벗어나고자 한다. 우리는 우리를 둘러싼 드러나지 않는 것을 재현하기 위해, 수수께끼와 아포리아^{aporia●}를 해석하기 위해 고군분투한다. 모순적이고 이상한 일이지만 유한성의 슬픔 안에서 기쁨의 긍정을 발견하려 노력하는 것이다.[20]

●
해결책을 찾을 수 없는 난관의 상태, 곤란한 문제, 모순, 역설을 뜻한다.

똥 머리
마크 퀸
208×63×63cm, 예술가의 배설물, 1998

포르노그래피인가、 예술인가？

06

섹스

에로티즘은
전체적으로 금기의 위반이며 인간적인 행위이다.
에로티즘은 동물성이 끝나는 데서 시작하면서
동시에 동물성에 기초하고 있다.
인간은 그러한 동물적 근거를 외면하고 혐오하면서도
여전히 간직한다.[1]

• 조르주 바타유 •

어 디 까 지 가
미 성 년 자
관 람 불 가 인 가 ?

성^性은 인간의 삶에서 빼놓을 수 없는 영역이다. 그러나 가장 강력한 제재를 받는 금기이자 은밀한 곳에 머물러야 하는 것이기도 하다. 성이 사적 공간을 벗어나 공적 공간에 노출될 경우 대부분 사회적 비판과 논란의 대상이 된다. 그런데 다른 문화 예술 장르가 그렇듯 미술에도 음란물인지 예술인지 모호한 작품들, 예를 들어 몸의 특정 부위가 노출된다거나 성적 행위를 연상시키는 작품들이 있다. 시대가 바뀌어 다양한 형식의 미술 작품들이 등장했다 해도 미술은 여전히 시각적 결과물이 중요한 예술이기에 그 강도는 훨씬 세게 느껴진다. 그리고 그중 어떤 작품은 성을 승화시킨 걸작으로, 어떤 작품은 저급한 졸작으로 평가받는다. '예술을 위한 노출인가? 노출을 위한 노출인가'라는 식의 논란은 빈번하게 일어난다.

미술에서 이와 관련된 가장 고전적이며 유명한 작품은 귀스타브 쿠르베^{Gustave Courbet}의 〈세상의 기원^{L' Origine du Monde}〉(1819)이다. 여성의 음부를 사실적으로 그려낸 이 작품의 마지막 개인 소장자였던 자크 라캉은 초현실주의 화가였던 앙드레 마송^{André Masson}에게 부탁해 그 위에 그림을 덧대었다. 분명 이 작품을 모두에게 보여주는 것이 불가능하다고 생각했기 때문에 가렸을 것이다.[2] 그러나 현재 이 그림은 오르세 미술관^{Musé d'Orsay}에 전시되어 있으며 국내외

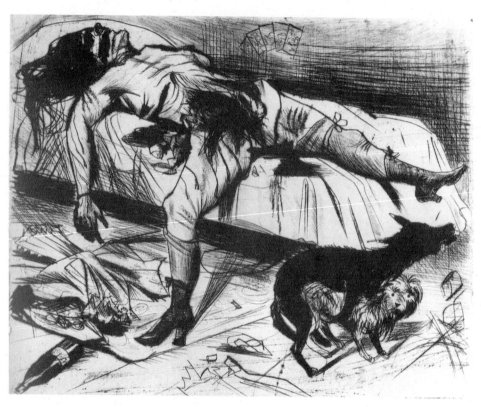

성적 살해 Sex Murder
오토 딕스
27.5×34.6cm, 에칭, 1922

인터넷 사이트에서는 작품 이미지를 성인 인증 없이 쉽게 찾아볼 수 있다. 구스타프 클림트[Gustav Klimt]나 에곤 실레[Egon Schiele]도 활동 당시 외설 논란에 휩싸였던 미술가들이지만 오늘날 그들의 작품은 아무 제재 없이 전시되고 있고 많은 사람의 사랑을 받는다. 잘 알려져 있지는 않지만 게오르게 그로츠[George Grosz], 오토 딕스[Otto Dix]와 같은 독일 표현주의 미술가들은 '성적 살해'를 주제로 한 그림을 여럿 남기기도 했다.[3] 작정하고 찾아보면 성적 표현의 수위가 높아 보이는 미술 작품들은 예상보다 훨씬 많다. 이러한 작품들을 모자이크 처리 없이 미술사 책에 싣고 미술관에 전시하는 것은 분명 음란물이 아니라 예술이라는 평가를 받았기 때문이다. 그럼에도 여전히 누군가는 이러한 작품들을 미성년자와 함께 감상하는 것을 꺼린다. 또 다른 누군가는 진짜가 아닌 예술일 뿐이니 문제될 것이 없다고 생각한다. 그렇다면 음란물, 포르노그래피와 예술을 어떻게 구별할 수 있을까? 깔끔하게 설명하기가 매우 어렵지만 구별이 완전히 불가능한 것은 아니다. 그러나 어느 쪽으로든 100퍼센트 단정 짓기란 역시 쉬운 일이 아니다. 에로티시즘[eroticism]과 포르노그래피는 완벽히 배타적이고 구별되는 영역이 아니다. 부분만 떼어놓고 보면 포르노그래피로 여겨지는 작품도, 전체적으로 살펴보면 에로티시즘을 발하는 작품으로 승화될 수 있다. 따라서 그 평가는 작품 전체의 구조 안에서 이루어져야 한다.[4]

이처럼 과거의 미술에도 성을 표현한 작품들은 많다. 성은 인간 삶의 중요한 부분이기에 당연한 일이다. 그렇다면 과거와 현재의 미술 사이에는 어

떤 차이가 있을까? 오늘날 노출 혹은 성적 행위나 표현으로 문제가 된 미술 작품 중 많은 수는 전통의 미술과 사뭇 다른 양태를 보인다. 노출이 있고 야한데 그것을 온전히 즐기고, 감상할 수 없게 만든다고 표현하는 것이 적절할 듯하다. 이는 성을 그저 개인의 은밀한 사생활, 감상자의 눈과 욕망을 만족시켜주는 주제 정도로 여기지 않기 때문이다. 오늘날의 미술가들은 성을 통해 특수한 사회정치적 상황, 편견과 억압 등을 드러내는 데에 적극적이다. 트라우마를 표출하며 위반과 저항을 실천하는 수단으로 활용하기도 한다.

포르노그래피인가,
예술인가

동시대 미술에서 예술이냐, 외설이냐의 논란을 불러일으킨 최고의 문제작은 단연 제프 쿤스^{Jeff Koons}의 〈메이드 인 헤븐^{Made in Heaven}〉(1989~1991) 시리즈다. 〈메이드 인 헤븐〉은 쿤스와 치치올리나^{La Cicciolina}라는 이름으로 유명한 이탈리아 포르노그래피 배우 엘레나 안나 스탈러^{Elena Anna Staller}의 사랑을 표현하기 위한 것이었다. 이 작업이 진행되는 동안 실제로 그들은 연인이자 부부였다. 쿤스와 치치올리나는 마치 영화배우가 된 것처럼 아름다움, 초월적인 사랑, 성적 욕망, 강렬한 두 영혼의 결합을 나타내기 위해 노력했고 대담한

성적 황홀경과 사랑의 모습을 보여주고자 했다. 그러나 〈메이드 인 헤븐〉 시리즈를 보고 많은 사람들은 감동을 받기보다 충격에 빠졌고 비난이 쇄도 했다. 작품에 성기와 항문이 그대로 드러났으며 성적 행위가 적나라하게 재현되었기 때문이었다. 물론 작품만으로도 충분히 논란이 될 수 있었지만 충격의 강도가 배가된 것은 모델이 치치올리나였기 때문이었다.

마를렌 뒤마 Marlene Dumas 역시 성과 성행위, 인간의 육체에 주목하는 작가다. 그래서인지 뒤마의 작품들에는 매춘 여성들, 쇼걸처럼 보이는 여성들이 주인공으로 자주 등장한다. 〈방문객 The Visitor〉(1995), 〈야간 간호사 Night Nurse〉 (1999~2000), 〈미스 1월 Miss January〉(1997)은 호객 행위를 하고 있는 여성들로 보인다. 〈손가락 Fingers〉, 〈장대를 애무하기 Caressing the Pole〉(2000) 등에서는 핍쇼 peep show 나 스트립 클럽 Strip Club의 여성들이 쇼를 하는 장면을 보여준다. 때로는 포르노그래피 잡지에 등장하는 자세의 여성들이 그려지기도 한다. 여기까지만 보면 뒤마의 그림 속 여성들은 대중문화나 포르노그래피에 등장하는 여성과 별 차이가 없어 보인다. 그러나 뒤마는 이러한 매춘 여성들을 그리는 동시에 〈귀여운 백인 청년 Pretty White Guy〉(1999), 〈10인치 10inch〉(1999)처럼 작은 공간에서 자위하는 것 같은 남성들을 그림으로써 온전히 실현될 수 없는 성의 환상을 암시한다. 왜 이들은 한 공간에 같이 할 수 없는 것인가? 성을 사고파는 상황은 분명 쿤스가 〈메이드 인 헤븐〉에서 추구했던 것처럼 몸과 마음이 하나로 합일되는 보다 높은 차원의 완전하고 행복한 사랑은 아니다. 또한 뒤마는 〈남성적 아름다움 Male Beauty〉에서 마치 포르노그래피 잡지에서 여

손가락
마를렌 뒤마
40×50cm, 캔버스에 유화, 1999

남성적 아름다움
마를렌 뒤마
125×70cm, 종이에 아크릴, 2002

성 모델이 취하는 것처럼 엉덩이를 보여주고 있는 남성의 뒷모습을 그림으로써 여성 못지않게 남성도 성적인 욕망의 대상이 될 수 있음을 보여준다. 매우 노골적인 성적 재현이 있음에도 그녀의 작업은 매우 은유적이고 시적이다. 명도가 낮은 색채로 그려진 일그러지고 번진 형상 때문에 욕망을 끝없이 갈구하지만 만족하지 못하는 슬픈 사람들의 초상처럼 보이기 때문이다. 그녀에게 남성과 여성은 모두 욕망을 갈구하고 만족하지 못하는 외로운 존재들이다. 쿤스의 작품이 환상이라면 뒤마의 작품은 현실이다.

치유를
위한
처방

쿠사마 야요이 역시 외설 논란에 휘말렸던 미술가다. 쿠사마는 천으로 남성 성기를 만드는 〈집적Accumulation〉 시리즈를 통해 성적 트라우마를 표출하고 치유했다. 남성과의 만남이 금지되었던 보수적인 가정환경, 유아기 때에 우연히 목격했던 남녀의 성행위 장면에서 느꼈던 공포는 쿠사마 스스로 성과 관련된 모든 것을 더러운 것, 부끄러운 것, 숨겨야 하는 것으로 거부하게 만들었다. 마치 환각이 무한 증식되듯이 남근을 무한 증식시킨 〈집적〉 시

리즈는 소름끼치고 혐오스러운 남근, 성행위에 대한 거부반응을 극복하기 위한 방법이었다.[5] 남근을 만들수록 공포는 점점 완화되었고 쿠사마는 점차 쉽게 남근을 만들고 남근 조각 더미 위에 누울 수도 있게 되었다. 이러한 변화의 영향인지 초기에는 단색조였던 남근 오브제들은 점점 밝고 화려한 색채의 문양으로 뒤덮였고, 형태도 점차 과장된 유방 혹은 해조류나 정체를 알 수 없는 생명체의 모습처럼 변형되었다. 이는 쿠사마의 상상력이 더해진 것이자 공포가 반복과 변형의 과정을 통해 직접적으로 노출되면서 소멸된 것이기도 하다. 더 나아가 쿠사마는 남성적 페티시즘과 성적 환상의 전형적 대상인 하이힐과 남근 오브제를 결합시킴으로써 남녀의 만남이 가능해졌음을 암시했다. 그러나 이 작업들은 즐거움과 공포를 동시에 제공한다. 마치 여성에 의해 잘린 것 같은 남근 오브제가 여성을 상징하는 하이힐 안에 들어가 있기 때문이다. 따라서 하이힐과 남근의 조합은 남성에 의해 물신화되는 여성과 여성에 의해 물신화되는 남성이 공존하는 상황을 이끌어낸다.

우리에게 잘 알려져 있지는 않지만 쿠사마는 뉴욕에서 활동하던 시기의 끝자락인 1967년부터 1973년 일본으로 돌아갈 때까지 다수의 해프닝을 진행했고 1967년에는 자신의 해프닝을 기록한 23분짜리 16밀리미터 영화 〈쿠사마의 자기 소멸Kusama's Self Obliteration〉을 발표하기도 했다. 쿠사마가 진행했던 모든 실내외 퍼포먼스의 구성에는 옷 벗기, 서로의 몸을 만지기 등을 통한 육체적 충동의 방출, 사회정치적이고 미학적인 권력과 규범을 허무는 저항적 메시지의 전달이 포함되었다. 퍼포먼스가 시작되면 연기자들은 쿠사

마의 지휘에 맞추어 옷을 벗고 춤을 추거나 서로를 애무했다. 쿠사마는 그들의 몸에 물방울무늬를 그려주면서 '나체 안에서의 일치^{Unity in Nudity}'라는 구호를 외쳤다. 배경이나 소도구로 미국 국기, 대통령의 포스터, 모나리자 인쇄물, 혹은 다른 지배층의 아이콘들이 사용되기도 했다.[6]

　쿠사마의 퍼포먼스들은 당시 타블로이드 신문에 보도된 것처럼 결코 문란한 성적 흥분이나 난잡한 방종이 아니었다. 그것은 총체적인 해방을 의미하는 것으로 현대인의 인간성 상실과 내적 상처들을 치유하기 위한 것이었다. 쿠사마는 사람들이 자신의 퍼포먼스에 관심을 갖는 이유가 사랑과 평화에 굶주렸기 때문이며 자신의 역할은 이러한 대중들에게 자유로운 사랑을 즐길 수 있는 공간과 기회를 제공하는 것이라 믿었다.[7] 실제로 쿠사마의 모든 퍼포먼스에 등장하는 나체는 그녀가 비판하는 문명사회의 억압적인 질서와 그로 인한 부작용으로부터의 자유를 의미한다. 의복은 문명과 야만을 구별하는 가장 대표적인 상징이다. 거기에는 개인의 정체성뿐만 아니라 국가적이고 사회적인 정체성이 담겨 있기에 의복을 입은 사람은 규정되고 한정된 인간이며 인간 세계의 질서에 의해 상처받은 주체다. 쿠사마는 인위적이지 않은 자연 상태, 평등, 사랑과 평화의 실현을 나타내기 위해 연기자들의 옷을 벗게 했다. 자신을 억누르는 의복이 사라지고 그 위에 자기 소멸을 상징하는 물방울이 그려지면 개인들은 완전한 자유를 향하게 된다.

　야외 퍼포먼스는 뉴욕증권거래소, 자유의 여신상, 센트럴파크 같은 장소에서 진행되었다. 퍼포먼스는 보통 15분 안팎으로 진행되거나 경찰이 올

때까지 계속되었고 퍼포먼스가 진행되면 자연스럽게 언론과 구경꾼들이 모여들었다. 쿠사마는 연기자와 무용수, 연주자로 이루어진 퍼포먼스 그룹을 지휘하면서 붓, 스프레이 페인트, 형광 스티커를 가지고 참여자들의 몸에 점을 채워 넣거나 오가는 사람들에게 그녀의 성명이 담긴 인쇄물을 나누어 주었다. 인쇄물에는 월 스트리트로 대표되는 자본주의 경제와 소비사회를 비판하고 그것으로부터의 자유를 각성하는 내용이나 평화를 촉구하는 내용, 그리고 미술의 보수성과 미술계의 권력을 비판하고 그것을 수정해야 한다는 내용들이 적혀 있었다.[8]

그중 뉴욕현대미술관 MoMA의 조각 공원 안에서 진행되었던 〈모마에서 죽은 자들을 깨우기 위한 웅장한 오르지 Grand Orgy to Awaken the Dead at MoMA〉(1969)에는 예술적 고정관념에 대한 직접적인 질문과 재고가 종합되어 있다. 남성과 여성 각각 네 명으로 이루어진 연기자들은 쿠사마의 지시와 함께 자신의 옷을 벗어버렸고, 나체가 되어 그들을 둘러싸고 있는 거장들 — 아리스티드 마욜 Aristide Maillol, 알베르토 자코메티 Alberto Giacometti, 파블로 피카소 — 의 작품 동작을 흉내 낸 뒤 서로를 안고 애무했다. 쿠사마는 이 퍼포먼스를 통해 뉴욕현대미술관이 무덤처럼 규범화되고 화석화된 과거의 예술에만 집중한다고 비판하면서 현실 속에 살아 있는 진정한 예술가들을 외면하지 말라고 강조했다. 모던 modern이라는 단어의 의미, 미술관의 역할과 권력에 대해 질문하는 자신의 행위가 예술이라는 이름 안에 담긴 권력을 파괴하고 새로운 시작을 이끌어낼 수 있다고 생각했기 때문이다.[9]

쿠사마가 벌인 퍼포먼스들은 분명 미술계의 구조와 예술의 평가 기준, 미술계를 지배하는 확고한 규범을 비판한다. 또한 하나의 신화가 되어 버린 모더니즘 예술의 권력을 공격한다. 이는 사회를 위반함으로써 사회에 편입되고 가치를 부여받는 미술의 본질에 대한 고민인 동시에 그 둘 사이의 관계에 대한 숙고다. "위반이 불가능한 금기도 없다. 어떤 때는 위반이 허용되며, 어떤 때는 위반이 처방전으로 제시되기조차 한다."[10]

사회적 저항을 위한
섹슈얼리티의
재구축

페미니즘feminism적 태도를 갖는 미술가들에게서도 성적 표현은 두드러진다. 그 이유는 무엇일까? 대부분의 가부장적 사회에서는 남성의 몸이 성적 정체성의 기준으로 정해졌고 그와 다른 여성 몸의 특징들이 정리되었다. 그리고 이를 바탕으로 여성에 대한 남성의 지배와 차별이 정당화되었다. 월경과 임신, 출산처럼 남성들이 경험하지 못하는 여성의 다름은 남녀 차별을 정당화하는 가장 명확한 근거였고 여성에게 가해지는 차별과 억압, 더 나아가 폭력은 당연한 것으로 여겨졌다. 이런 이유로 페미니스트feminist들의 논의

의 중심에는 몸에 대한 종합적인 재해석이라는 주제가 놓이게 되었다.

〈내밀한 두루마리^{Interior Scroll}〉로 페미니즘 미술의 상징이 된 캐롤리 슈니먼은 이미 1960년대에 성적 욕망과 섹슈얼리티를 해방시키는 퍼포먼스를 진행했다. 사회 속에서 여성은 수동적인 대상으로서 성에 대한 어떠한 적극적인 표현도 할 수 없었다. 만약 그러한 시도를 보일 경우 타락한 여성이라 비난받았다. 이러한 전통은 매우 오래된 것이다. 여성의 성욕에 대한 부정적인 언급을 확실히 찾을 수 있는 오래된 증거는 마녀 재판에서 사용된 마녀의 악행을 적은 기록물이다. 많은 기록에 공통적으로 등장하는 마녀의 악행은 기독교 배교, 악마와의 계약과 성 관계, 공중비행, 마녀들의 집회이자 카니발이었던 사바트^{sabbat} 참석, 해로운 마술 등이다. 그런데 악행의 중심이었던 사바트의 절정은 악마와의 성교, 상대를 전혀 가리지 않는 집단 난교로 알려져 있다. 육체적 욕망은 여성들이 마녀가 되는 가장 큰 이유였기에 사바트는 몸의 육체성이 최고조에 달하는 난교 파티로 묘사되었다.[11]

마치 사바트의 일부를 현대적으로 각색한 것으로 보이는 〈살의 환희^{Meat Joy}〉는 남녀 연기자들이 반라 상태로 구겨진 종이 더미 위에서 구르고 생선, 닭, 소시지로 자신의 몸을 부비고, 더럽히고, 먹는 시늉을 하며, 서로 페인트칠을 하고, 포옹하고, 몸부림치다가 춤을 추며 끝나는 퍼포먼스였다. 관능적이며 코믹하고, 유쾌하면서도 불편한 〈살의 환희〉는 섹슈얼리티를 공공의 장소에서 거리낌 없이 재현함으로써 금욕과 성적 절제에 대한 금기를 깬다. 미국의 임상 심리학자이자 정신분석가인 다니엘 나포^{Danielle Knafo}가 〈살

내밀한 두루마리
캐롤리 슈니먼
33×24.1cm, 퍼포먼스, 젤라틴 실버프린트, 1975

살의 환희
캐롤리 슈니먼
35.6×43.2cm, 그룹 퍼포먼스: 생선, 닭, 소시지, 페인트, 플라스틱, 로프, 조각난 종이, 젤라틴 실버프린트, 1964

의 환희〉를 대담한 자유이자 슈니먼의 전 작업 안에 존재하는 이데올로기적 목표인 "여성의 욕망과 섹슈얼리티의 카니발"[12]이라고 설명한 것 역시 같은 맥락이다. 육체적 욕망에 집중하고 위계질서를 허물며 성과 속의 금기를 넘나드는 카니발적 행위들은 하위문화의 것이다. 그것은 지배 계층의 공식적인 행사에서는 불가능한 일이다.

우리가 슈니먼의 퍼포먼스를 보고 불편한 감정을 느끼는 것도 같은 이유 때문이다. 더군다나 남성보다 금기의 지배를 더 강하게 받는 여성이 주도해 보편적인 금기를 공공연하게 깨뜨리는 퍼포먼스는 공적인 질서를 위협하고 사회를 해체할 수도 있다는 경계심을 불러온다. 그러나 사회의 질서 체계가 상정한 도덕과 규칙이 격하되고 먹고 마시기, 배설, 성욕과 섹슈얼리티가 격상된, 상하가 뒤집힌 세계이자 욕망의 분출이 이루어지는 카니발은 파괴적인 혼란만으로 끝나는 것이 아니다. 이미 앞에서 이야기했듯 카니발에서 이루어지는 모든 전복적 행위는 궁극적으로 재생을 위한 것이다. 그것은 소통과 변화와 가능성을 수반한다. 카니발은 지배 계급의 편협함과 경직됨을 깨뜨리고 새로운 시대를 위한 의식 변화와 참여를 유도한다. 동시에 카니발 참여자의 심리적 해방감을 유도하여 사회를 유지할 수 있는 원동력으로 작용한다.

슈니먼이 시도한 성적 욕구의 발현은 빌헬름 라이히 Wihelm Reich의 오르가즘 orgasm에 관한 이론을 떠오르게 하는데, 그 주요 내용은 심리적이고 정신적인 건강이 자연스러운 성행위에서 성 흥분의 절정을 경험하는 오르가즘의 능

력에 달려 있다는 것이다. 라이히에 따르면 자연과 문화, 충돌과 도덕, 성과 업적이 분열되는 상황은 자연스럽고 건강한 오르가즘을 허용하지 않는다. 그러나 오르가즘의 불능은 생물학적 에너지의 막힘을 발생시키고 평형을 이루려는 에너지의 반작용을 일으켜 비합리적인 행동의 원천이 된다. 또한 심리적 장애의 원인이 된다. 사회의 성적 억압은 오히려 성적 무질서를 가져오고 정신질환을 초래하기 때문에 자연스러운 성행위에서 흥분의 절정을 경험하고 그것에 빠져들 수 있는 능력이 필요하다.[13]

〈살의 환희〉에서 나타나는 슈니먼의 생각 역시 이와 일치한다. 슈니먼은 성 만족에 대한 요구가 허용되는 가상 상황을 재현해 꿈과 환상으로만 존재했던 자유를 획득한다. 실제로 슈니먼은 대학 시절 제임스 테니[James Tenney]로부터 라이히의 글들을 접했고 성적 기쁨, 관능과 감각의 시각화에 대한 영감을 받았다.[14] 성을 억압하지 않고도 인류는 높은 문화를 이룩했던 시기가 있었다. 따라서 성의 억압은 문화의 발전과 사회 질서의 전제 조건이 아니다. 성의 찬양은 건강하고 순수한 삶을 찬양하는 것이다.[15] 이후 진행되는 슈니먼의 퍼포먼스인 〈그녀의 한계까지 그리고 그 한계를 포함해서[Up to and Including Her Limits]〉(1973~1976), 〈내밀한 두루마리〉, 〈빛을 삼키다[Devour Light]〉(2005) 역시 여성의 육체가 가진 무아경과 창조성에 대한 탐구다.

여성이 주체가 되는 욕망과 섹슈얼리티에 대한 파격적인 표출은 슈니먼이 테니와의 성행위 장면을 촬영하고 편집해서 보여준 〈퓨즈[Fuses]〉에서 절정에 달한다. 슈니먼과 테니의 몸과 성기의 일부가 클로즈업 되는 이 영상의

일부는 음란물처럼 보이기도 한다. 물론 이 작업도 영상 이미지가 조작되어 포르노그래피처럼 편안하게 감상하는 것이 불가능하다. 영상 속의 슈니먼은 웃으며 성행위에 열정적으로 몰두하고 즐거워한다. 건강한 육체적 사랑인 것이다. 사실 웃음은 슈니먼의 퍼포먼스 대부분에서 발견된다. 카니발의 세계를 보여주는 신디 셔먼의 〈무제 #250〉 속의 노파도 웃고 있었듯이 웃음은 카니발에서 중요한 부분을 차지한다. 그것은 유쾌함과 조소와 비웃음을 동시에 갖는 세계를 향한 웃음이다. 카니발에서는 웃고 있는 주체를 포함한 모두가 웃음의 대상이 된다. 웃음은 공식 문화가 주장하는 엄숙하고 추상적이고 정신적인 것의 지위를 비웃고 격하시킨다.[16]

퓨즈
캐롤리 슈니먼
셀프 촬영, 16mm, 18분, 1965

퓨즈
캐롤리 슈니먼
셀프 촬영, 16mm, 18분, 1965

퓨즈
캐롤리 슈니먼
셀프 촬영, 16mm, 18분, 1965

슬 픈
삶 의
고 백

 이번 장에서 지금까지 다루었던 성의 표현을 압축해서 보여주는 작가가 트레이시 에민^{Tracey Emin} 이다. 드로잉, 회화, 비디오 영상, 설치를 넘나드는 모든 작업에서 자전성을 보이는 에민은 자신이 어린 시절부터 경험했던 인종 차별, 성폭력, 낙태, 우울증, 자살 시도 등을 작업의 주된 주제로 삼는다. 그녀에게 성은 행복하거나 환상적인 것이 아니다. 그것은 힘든 삶의 모습이며, 그러한 삶조차도 포기하게 만들었던 상처이자 트라우마다. 이처럼 자신의 개인적이고 내밀한 이야기를 공적으로 공개하는 것은 포스트모더니즘 미술의 대표적 특징 중 하나이다. 거시적이고 보편적인 이야기뿐만 아니라 미시적인 개인의 이야기 안에도 시대와 역사가 담길 수 있다는 생각의 변화, 거대 담론뿐만 아니라 개인의 삶도 중요하다는 인식이 부각되면서 많은 작가가 자신의 일생을 자전적으로 보여주는 작업에 몰두했다.

 〈트레이시 에민의 CV 성기 토착어^{Tracey Emin's CV Cunt Vernacular}〉(1997)는 에민의 생애를 압축해서 보여주는 작품이다. 영상이 시작됨과 동시에 자신의 과거와 현재의 삶을 이야기하는 에민의 목소리가 들린다. 관객들은 에민의 이야기에 귀를 기울이며 그녀의 집을 촬영한 영상을 보게 된다. 그런데 영상 속 에민의 집은 더럽고 엉망진창이다. 바닥에는 CD, 갤러리 전시 초대장, 쓰레

기 등이 널려 있는데 이는 혼란스러운 그녀의 삶을 그대로 보여준다. 영상과는 별개로 에민의 목소리는 계속 자신의 삶을 이야기한다. 그녀는 강간당했고, 그녀 자신은 사랑하지 않았으나 그녀를 사랑하고 소유욕이 강했던 애인에 의해 감금당하고 폭행당했다. 이후 두 번의 낙태 수술과 한 번의 유산을 한 에민은 감정적 자살을 하고, 친구 관계를 끊고, 스스로를 고립시켰다. 작품을 부수기도 했다. 자포자기의 삶 이후 그녀는 작가로 활동하게 되었다. 영상 속에서 나체로 관객을 향해 등지고 있는 그녀의 모습은 그동안 세상에 무방비 상태로 노출되고 공격당했던 그녀의 삶을 드러낸다.[17]

자신의 삶을 있는 그대로 모두 드러내는 작업은 스스로를 치유시키기도 하지만 그것을 보는 사람에게 깊은 감정적 동화를 불러온다. 때로는 심한 반발을 일으키기도 한다. 굳이 노골적으로 드러낼 필요가 있냐는 비판, 힘든 상황 속에서도 — 물론 궁극적으로 에민도 자신의 역경을 극복한 것이지만 — 역경을 극복하고 성실히 살아가는 사람들도 있는데 에민은 스스로 노력하지 않아서 더 힘들었으리라는 반론, 사회에 좋지 않은 영향을 끼친다는 우려, 성공하고 관심을 받기 위해 스스로 가십을 제공하고 성적 경험을 악용한다는 비난이 그것이다. 이러한 비난 여론을 의식했는지 에민은 〈나는 모든 것을 가졌다 I've Got It All〉(2000)에서 다리를 벌리고 음부 쪽으로 돈을 쓸어 담는 행위를 보여주었다. 이는 자신이 성 이야기로 돈을 버는 것이 무슨 상관이냐는 저돌적인 모습으로 보인다. 여전히 자신을 성을 파는 여성으로만 보는 세상의 차가운 시선에 스스로를 완전히 내던짐으로써 더 이상 공격할

수 없게 만드는 것이다. 그러나 동시에 그러한 주제로 작업할 수밖에 없었던 자신의 인생, 자신을 혐오하는 사람들에 대한 자포자기적인 태도도 엿보인다.

한편 〈1963~1995년까지 나와 함께 잠을 잤던 모든 사람들^{Everyone I Have Ever}
^{Slept with 1963-1995}〉은 성의 양면성, 성을 대하는 사람들의 이중성, 작가 자신에게 편견을 갖는 모두에게 일침을 가한다. 제목을 본 사람들, 특히 에민의 삶에 대한 이야기를 한 번이라도 들었던 사람들은 당연히 성적인 관계를 맺은 사람들을 다룬 작품이라 생각했다. 그러나 텐트에 새겨진 이름의 주인들은 그녀의 애인들뿐만 아니라 그녀의 가족, 친구, 동료, 유산된 태아, 그녀의 전 생애를 거쳐 그녀와 침대에 함께 있었던 모든 사람이었다.[18] 사실 작품의 제목에 이미 답이 있다. 1963년은 에민이 태어난 해이기 때문이다. 이 작업을 통해 그녀는 자신의 작업들이 혼돈의 삶을 살았던 한 여성의 성생활을 담은 것이 아니라 삶 전부를 담아낸 것이었음을 피력한다. 동시에 정숙한 성생활을 강조하면서도 다른 사람들의 성적 스캔들에 관심을 갖는 사람들의 태도를 비꼬는 것이기도 하다.

에민의 가장 잘 알려진 작품인 〈나의 침대 ^{My Bed}〉는 〈트레이시 에민의 CV 성기 토착어〉만큼이나 그녀의 삶을 보여준다. 사실 침대는 이미 오래전부터 누군가의 사색, 혼란과 고통, 성적 방황 등을 보여주는 소재였다. 외젠 들라크루아^{Eugène Delacroix}, 프리다 칼로, 루이즈 부르주아, 프랜시스 베이컨^{Francis} ^{Bacon}, 최근의 펠릭스 곤잘레스-토레스에 이르기까지 많은 작가가 침대에

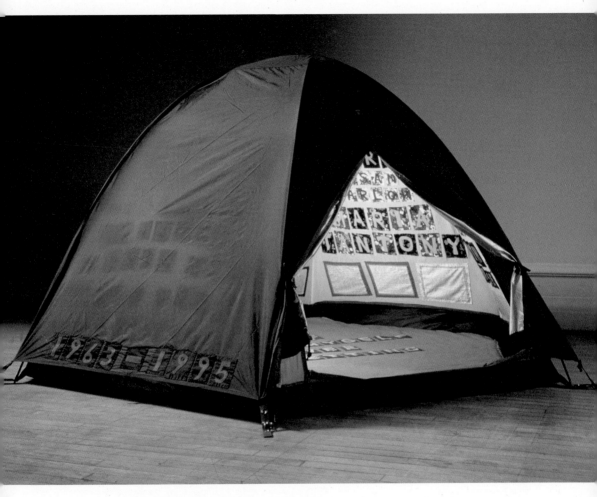

1963~1995년까지 나와 함께 잠을 잤던 모든 사람들
트레이시 에민
122×245×215cm, 아플리케 텐트, 매트리스, 전등, 1995

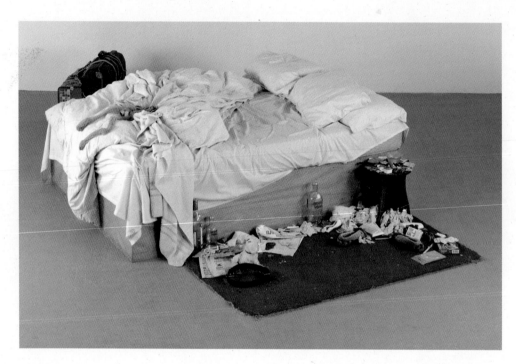

나의 침대
트레이시 에민
79×211×234cm, 매트리스, 린넨, 베개, 오브제, 1998

여러 가지 이야기를 담아냈다. 침대는 태어나고, 잠을 자고, 꿈을 꾸고, 사랑을 나누는 곳이다. 그러나 동시에 부정적인 경험을 하는 곳이기도 하다. 우리는 거기에 누워 아프고, 고립되고, 죽는다. 그렇다면 에민의 침대는 무엇이 다를까? 아무 장식도 없는 간소한 침대는 과하게 어둡거나 연극적이지 않으며 오히려 경쾌한 분위기를 발산한다. 그러나 그와 대비되게 침대 주변에는 에민이 스스로를 파괴해온 증거들이 산재해 있다. 침대 옆에 놓인 인형은 침대의 주인이 아직도 정서적으로 어른이 되지 못했음을 암시한다. 더러워진 속옷, 무수한 담배꽁초, 더러운 휴지와 붕대, 술병, 임신 테스트기 등을 비롯한 각종 쓰레기들은 침대 주인의 고장 난 정신 상태, 감정적 파괴, 알코올 중독, 게으름 등을 상상하게 한다.[19]

어쩌면 쿤스의 〈메이드 인 헤븐〉보다 더 큰 충격에 빠진 관객이 있을 수도 있겠다. 확실히 에민의 침대는 휴식의 공간, 사랑은 고사하고 육체적 쾌락을 즐길 수 있는 공간으로도 보이지 않는다. 그 침대는 그저 성병, 에이즈, 성적 문란함, 더러움, 심리적 불안 등과 연결된다. 〈나의 침대〉는 쿤스에게 있었던 판타지, 세라노가 보여준 추상성과 정제된 형식, 페미니스트 미술가들이 담은 날카로운 비판적 메시지, 그 모든 것이 사라진 채 성과 관련된 가장 어둡고 소외된 영역을 처절히 직관적으로 제시한다.

성을 주제로 전면에 내세운 작가들의 작업은 분명 금기를 깬다. 목표는 전부 제각각이지만 그것이 얼마나 금기시되고 있으며 편견에 사로잡힐 수 있는 것인지, 동시에 그것이 얼마나 우리를 매혹시킬 수 있는지를 확인시킨

다. 성을 대하는 인간의 태도가 얼마나 가식적이고 이중적인지도 느끼게 한
다. 모순적이게도 이들이 금기를 깸으로써 오히려 성에 관한 금기가 얼마나
강한 것인지도 확인되었다. 그러나 성 역시 삶의 평범한 부분이며 그 안에
도 개인과 시대 모두가 담길 수 있다. 금기를 깨는 예술적 행위가 무조건적
인 문란과 방종을 종용하지는 않는다. 또한 위반은 무조건적인 자유를 말하
지 않는다. 위반의 행위에 제한이 없다면 그것은 동물적인 폭력과 다를 바
없다. 위반의 순간에 금기는 더욱 견고히 지켜진다. "그것들은 항상 기대된
짝이다."[20]

우리는 모두 잡종이다.

07

괴물

상 상 의
존 재

'괴물'이라는 단어를 마주치면 많은 사람들은 언젠가 소설이나 영화, 애니메이션, 오락 등에서 만났던 각종 괴물들을 떠올린다. 괴물의 종류는 일일이 열거할 수 없을 정도로 많은데, 괴물 사전 같은 책을 열어보거나 온라인에서 괴물이라는 키워드를 검색하면 인간의 상상력이 얼마나 무궁무진한지 확인할 수 있다. 일반적으로 괴물들은 '인간을 공격하는 괴물과 인간을 지켜주는 괴물', 두 부류로 나뉘지만 사실 거의 대부분의 서양 괴물들은 무고한 인간을 공격하는 위협적인 존재로 그려지며 끝내 주인공에 의해 처단당하는 최후를 맞이한다.

괴물은 오래전부터 신화, 전설, 민담 속에서 전승되어온 것으로 알려져 있다. 그리스 신화의 세계는 가장 대중적이면서도 오래된 괴물들의 공간일 것이다. 그런데 그리스 신화의 괴물들은 대부분 영웅의 용맹함과 우월함을 증명하는 일화에 등장하며 그 자체가 주인공으로 등장하지는 않는다. 이에 그리스 신화 속 괴물은 그리스 민족이 다른 민족을 공격하고 점령한 역사를 은유하는 것이라고 해석되기도 한다. 자신들과 다른 민족은 괴물과 다름없으므로 얼마든지 처단해도 된다고 생각하는 자민족중심주의를 반영하는 증거라는 것이다. 괴물은 성서에도 등장한다. 《구약성서》에서는 하마를 닮은 괴물인 베헤모스Behemoth가 거론되며, 《신약성서》의 〈요한묵시록〉에는 열 개

의 관이 있는 뿔이 열 개이고 머리가 일곱 개이며 몸은 표범, 다리는 곰, 입은 사자와 같은 괴물이 등장한다. 중세 시대 이후 기독교의 영향력이 커지면서 점차 괴물은 죄악의 상징으로 여겨졌고 괴물과도 같은 악마의 형상은 당연한 것이 되었다. 또한 18세기 말에서 19세기 초까지 특히 인기를 끌었던 고딕Gothic 소설에도 괴물이 자주 등장한다. 미국 드라마 〈페니 드레드풀Penny Dreadful〉(2014~2016) 처럼 어둡고 공포스러우면서도 고풍스러운 배경, 초자연적이면서도 서스펜스를 자아내는 분위기, 악마, 유령, 흡혈귀, 늑대 인간과 같은 괴물의 출현, 꿈 – 악몽, 환상, 투시력, 신경증, 정신병, 비이성, 변태적 충동 등으로 이루어지는 사건 등이 고딕 장르의 대표적인 특징이다.[1]

그 종류를 일일이 열거할 수 없을 정도로 다양한 괴물들이 존재하는 만큼 미술에서도 많은 괴물이 재현되었다. 앞에서 언급했던 히에로니무스 보스를 비롯해 대* 피테르 브뢰헬의 회화에 등장하는 악을 상징하는 반인반수의 희괴한 괴물들, 상징주의를 대표하는 오딜롱 르동Odilon Redon이 그린 외눈박이 거인 괴물 키클롭스Cyclops나 사람의 얼굴을 한 거미, 프란시스코 고야의 사투르누스Saturn와 거인 등이 대표적이다. 특히 그리스 신화 속 괴물들은 20세기 이전의 전통적인 회화에서 많이 그려졌는데 자크 루이 다비드Jacques Louis David의 〈메두사의 머리Head of Medusa〉(1618경)처럼 충격적이고 사실적인 작품도 있지만 에로틱하고 환상적인 분위기의 작품들이 대다수다.

꿈과 무의식의 세계를 예술로 승화시키려 했던 초현실주의 미술에서도 괴물들을 찾아볼 수 있다. 살바도르 달리의 〈내란의 예감Premonition of War〉(1936),

공동의 발명
르네 마그리트
97.5×73.5cm, 캔버스에 유화, 1934

〈셜리 템플^{Shirley Temple}〉(1939), 〈불타는 기린^{The Burning Giraffe}〉(1937)에서는 반인반수^{半人}^{半獸}, 반인반물^{半人半物}의 기괴한 존재들이 등장한다. 막스 에른스트^{Max Ernst}의 〈성 안토니의 유혹^{The Temptation of Saint Anthony}〉(1945), 〈서쪽으로 행진하는 야만인들 ^{Barbarians Marching to the West}〉(1937), 〈초현실주의의 승리^{The Triumph of Surrealism}〉(1937) 등에는 새 의 모습을 한 괴물들이 그려졌다. 한편 르네 마그리트^{Rene Magritte}의 〈공동의 발 명^{Collective Invention}〉에 표현된 반인반어나 〈눈물의 맛^{The Taste of Sorrow}〉(1948)의 새 형태 를 한 식물도 빼놓을 수 없다. 단, 초현실주의의 괴물들은 악의 상징이라기 보다는 인간 심연의 불안감과 공포, 무의식의 세계에 억눌려 있는 욕망의 상징이었다.

모호하고
잡종인
것

우리가 알고 있는 괴물들의 공통점을 꼽아본다면 크게 두 가지를 들 수 있다. 하나는 —육체적으로— 종^種의 경계를 넘나드는 이종^{異種} 간의 결합물 이라는 것이고 다른 하나는 보편적인 모습을 벗어난 존재라는 것이다. 괴물 들은 합리적으로 생각하고 말할 수 있는 경계를 넘나드는 성격을 갖는 존재

로 때로는 경이로운 숭배의 대상, 때로는 혐오와 추방의 대상이 되기도 한다. 이것은 단순한 설명으로 이해하기 어려운 사회적 반응인데 실제 역사 속에서 사람들은 괴물성에 대해 상반된 반응을 동시에 보여 왔다. 매혹과 공포, 찬탄과 경멸, 신성화와 모독이 그것이다. 또한 괴물들은 오직 상상과 환상의 세계에만 머무르지 않았다. 실제 현실에서도 우리는 괴물을 감별해 왔다. 그것은 바로 기형이다. 시대별로 조금씩 차이는 있지만, 비정상 혹은 기형에 대한 과학적인 연구가 체계적으로 이루어지기 전 괴물은 기형을 부르는 단어였다. 4000여 년 전부터 사람들은 기형에 대해 상세히 기록하고 각각이 어떤 의미를 지니는지 고심했는데 거의 대부분의 지역에서 기형이 죽음, 파괴와 같은 부정적인 사건을 불러오는 것으로 여겨졌다.[2]

프랑스의 외과의사인 앙브루아즈 파레$^{Ambroise\ Paré}$는 현실에 존재하는 기형을 괴물, 상상의 산물을 경이라 명명했다. 그에게 괴물은 자연이 흘러가는 방향 밖에 있는 것처럼 보이는 것들로 팔이 하나인 채로 태어난 아이나 머리가 두 개인 사람 등을 말하는 것이었다. 반면 경이로운 것들은 여인이 뱀이나 개를 출산하는 일처럼 자연에 완전히 반대되는 것이다. 다시 말해 자연적이란 말로 상징화된 세계에서 괴물들은 비자연적unnatural이고 경이는 초자연적supernatural이다.[3] 이러한 정의를 바탕으로 파레는 괴물의 유형을 분류하고 괴물의 발생 원인을 신의 영광, 신의 진노, 정액 과다, 정액 부족, 상상, 자궁 협소, 산모의 부적절한 앉음새, 복부충격, 유전적이거나 후천적 질병, 정액의 부패, 정액의 혼합, 걸인의 욕설에 따른 책략, 악령이나 악마 등으로

정리했다.[4] 이것은 상당히 과학적으로 보이지만 사실 생물학적 근거가 없는 미신적이고 종교적인 분류였다.

　한편 이탈리아의 학자인 포르투니오 리체티[Fortunio Liceti]는 괴물이 초자연적인 것이 아니며 부적절한 몸의 형태 때문에 공포와 경악을 일으키는 이 세상의 흔치 않은 존재라 주장했다.[5] 루이 기나르[Louis Guinard]는《기형학 개설: 인간과 동물에게서의 비정상과 괴물성[Précis de Térato Logie: Anomalies et Monstruosit és chez l'Homme et chez les Animaux]》(1893)에서 기형학[Tératologie]이 비정상과 괴물성에 대한 학문이라 정의했고, 프랑스의 동물학자인 에티엔 조프루아 생틸레르[Etienne Geoffroy Saint Hilaire]도 기형을 괴물이라 정의했다.[6] 생틸레르는 리체티가 괴물의 세계에서 초자연을 제외시켰던 것처럼 비자연까지 제외시켰다. 그의 아들인 이시도르 조프루아 생틸레르[Isidore Geoffroy Saint Hilaire]는 기형과 괴물에 대한 학문이 기형학이라 명명했다. 또한 아버지의 이론을 설명하면서 괴물들이 자연의 농담이 아니며 그들에게도 엄격한 규칙과 조직이 적용된다고 주장하는 한편, 괴물도 정상적인 존재며 세상에는 괴물이란 존재하지 않는다고 설명했다. 자연은 하나의 큰 전체로서 의미를 갖는 것이다.[7]

어 디 까 지 가
괴 물 인 가 ?

 포스트모더니즘 시대에 들어서면서 괴물의 사회문화적 의미는 타자성과 연결되었다. 식민주의, 제국주의, 인종주의, 가부장제 등에 의해 자행된 착취를 정당화하는 데에 일조한 정상과 비정상의 이분법적 구별이었기 때문이다. 대표적인 예로 라일 애슈턴 해리스^{Lyle Ashton Harris}와 르네 콕스^{Renée Cox}의 협업 작품인 〈좋은 인생: 호텐토트 비너스 2000 ^{The Good Life: The Venus Hottentot 2000}〉(1994)을 들 수 있다. 이 작품은 우리와 다른 존재가 괴물로 여겨지는 인간 사회를 적나라하게 보여줌으로써 폭력적인 역사를 반성하고 여전히 존재하는 다름에 대한 편견을 비판한다. 특히 그것이 실화인지 믿을 수 없을 정도로 충격적인 사건인 사라 바트만^{Sarah Baartman}의 이야기를 상기시킴으로써 인종적, 성적 차별과 폭력을 담아낸다.

 남아프리카 코이코이족^{Khoikhoin} 출신인 바트만은 1810년 의사 윌리엄 던롭^{William Dunlop}에 의해 영국으로 건너가 벌거벗겨진 채 전시되었다. 서구 유럽의 여성들과는 다른 몸에 호기심을 가진 사람들은 그녀의 몸 구석구석을 구경거리로 삼았는데, 바트만이 출연했던 전시의 이름은 괴물 쇼였다. 그녀는 당시 유럽인들이 갖고 있던 아프리카 여성에 대한 환상을 충족시키기 위한 희생물이었던 것이다. 괴물 쇼에서의 인기가 시들해지자 바트만은 매춘을 강요당했고 1815년에 사망했다. 그러나 그녀에게 가해진 끔찍한 폭력은 거

기에서 끝나지 않았다. 프랑스의 과학자들은 과학적 검증이라는 이유를 내세워 그녀의 시체를 해부하고 전시했다. 2002년이 되어서야 바트만의 유해는 고향으로 돌아갈 수 있었다.[8] 그런데 이처럼 끔찍한 일은 바트만에게만 생긴 것이 아니었다. 제국주의 여파로 서구 유럽에 유입된 수많은 원주민은 여러 박람회장에서 그들의 의지와 상관없이 유흥거리가 되었다. 원주민들은 실제 자신들의 정체성과는 아무 상관없는, 서구인들이 생각하는 전형에 부합하는 미개한 야만인이라는 정체성을 보여주길 강요받았다. 인간 동물원을 관람했던 당시 서구의 사람들은 자신들이 얼마나 우월한지 재확인하고 식민주의의 정당함을 주장하며 만족해했다.[9] 그런데 이러한 인간 전시회는 조선인을 상대로도 있었다. '역사채널ⓔ 〈어떤 전시회〉'편에 따르면, 1903년 오사카내국권업박람회 학술인류관에는 타이완 고산족, 아이누인 Ainu, 류큐인琉球人과 조선 여성 두 명이, 1907년 도쿄권업박람회에서는 조선인 남녀가 전시되었다. 역사적인 비극에 대한 성찰을 바탕으로 진행된 〈호텐토트 비너스 2000〉에서 곡스가 입고 있는 금속으로 만들어진 부착물은 신체적 특성의 차이가 지배와 피지배를 결정하게 만들었던 역사를 직설화법으로 비판한다.

이번에는 정반대의 측면에서 괴물이 된 존재들을 다룬 작업을 소개하겠다. 세라노의 〈더 클랜The Klan〉 시리즈는 백인우월주의를 내세우며 폭력이나 증오 범죄를 행사하는 테러 집단인 쿠 클럭스 클랜Ku Klux Klan (이하 KKK로 표기) 멤버들의 초상화를 찍은 사진이다. KKK는 미국적인 가치, 제도를 지키기 위

함이라는 명목하에 미국 외부의 것이라 판단되는 모든 것을 거부한다. 〈더 클랜〉 시리즈가 발표된 후 KKK 멤버들은 세라노의 사진이 자신들을 찬미하는 것처럼 느꼈다. 일부의 사람들은 세라노의 사진이 KKK 멤버를 모집하는 광고 포스터 같다고 평하기도 했다. 그러나 많은 관객은 그 사진을 보고 불쾌감과 혐오감, 공포를 느꼈다. KKK가 아메리카니즘^{Americanism}을 위해 백인 이외의 인종을 격렬하게 배척하지만, 실제로는 KKK가 혐오스러운 괴물 같은 존재로 여겨지는 것이다. 심지어 〈더 클랜〉 시리즈의 작업 과정은 배척의 대상인 이방인, 타자를 결정짓는 기준이 얼마나 모호한지 확인시켜준다. KKK 멤버가 의사 표현의 자유를 주장하기 위해 제기한 법적 소송에서 KKK 측의 변호를 맡았던 마이클 하웁트만^{Michael R. Hauptmann}은 유대인이었다. 세라노는 하웁트만에게 도움을 청해 KKK 멤버들에게 촬영을 허락받을 수 있었다. 또한 스톤 마운틴^{Stone Mountain} 시에서 진행되었던 KKK 집회에서 히스패닉^{Hispanic}이라는 이유로 떠날 것을 요구받았던 세라노는 〈더 클랜〉 시리즈가 완성된 후 KKK 멤버들에게 형제라 불리게 되었다. KKK 멤버들 스스로 본인들이 주장하는 아메리카니즘에 위배되는 행위를 한 것이다. 한편 세라노는 작업 과정에서 만났던 KKK 멤버들 다수가 사회적 하층민이며 빈곤하다는 사실을 발견했다. 이에 세라노는 그들에 대해 동정심을 느끼는 스스로에게 놀람과 동시에 희생양조차 희생양이 필요하다는 사실을 확인할 수 있었다.[10] KKK에 대해 세라노가 모호한 태도를 취한다고는 하지만 〈미국^{America}〉(2001~2004) 시리즈를 보면 계층과 인종 간의 갈등에 대한 그의 생각

클랜스맨 Klansman: Great Titan of the Invisible Empire IV
안드레 세라노
시바크롬, 1990

클랜스맨 Klansman: Imperial Wizard
안드레 세라노
시바크롬, 1990

쿠 클럭스 클랜 Ku Klux Klan(Great Titan of The Invisible Empire)
안드레 세라노
시바크롬, 1990

클랜스우먼 Klanswoman: Grand Klaliff II
안드레 세라노
시바크롬, 1990

을 어느 정도 파악할 수 있다. 〈미국〉 시리즈에는 부와 명성의 수준이 다른 다양한 직업, 종교, 인종, 연령의 미국인들이 등장한다. 여기에는 신나치주 의자와 KKK 멤버, 홀로코스트 생존자도 포함되어 있다. 모두 다른 정체성 을 갖는 사람들이지만 그들 모두가 미국의 일부이기 때문이다.

여전히 세계 곳곳에서는 인종 간, 계층 간 갈등으로 인한 끔찍한 살상들 이 이루어진다. 과연 공포를 조장하는 괴물은 누구인가? 우리는 언제든 괴 물이 되어 누군가를 해칠 수도 있다는 것을 잊어서는 안 된다. 크리스테바 는 일부의 사람들이 자신의 출신 기원에만 의지하는 것은 증오를 승화시키 는 법을 모르기 때문이라 비판한다. 출신 기원은 고통에 대한 반작용일 뿐 농축된 증오를 해결할 수 없다. 때로는 그것이 매우 건전하고 호소력 있는 것처럼 보일지도 모른다. 그러나 사람들은 정체성의 욕망이 가져올 수 있는 폭력성을 심각하게 받아들여야 한다. 그 욕망이 자신과 타인을 향한 공격으 로 변할 수 있기 때문이다."

괴물이었던
여성의
역사

정상적이고 보편적인 인간을 대표하는 남성을 기준으로 여성은 남근이 없고, 자궁이 있기 때문에 결핍이자 과잉이라는 괴물의 특성을 갖는 존재였다. 또한 규정할 수 없는 애매모호한 비정상, 기형이었다. 여성을 괴물과 연관시키는 것은 여성을 열등하고 부정적인 존재로 폄하시켰고 여성들은 인간의 범주를 벗어난 비문명, 영원한 타자, 인류의 적을 상징하게 되었다. 여성의 다름에 대한 고정관념은 과학과 의학, 사회, 문화 담론에서 끝없이 되풀이되었고 문학과 미술 등 거의 모든 예술 장르에서 끔찍하고 치명적인 여성 괴물 이미지가 재생산되었다. 《여성 괴물 - 영화, 페미니즘, 정신분석 Monstrous Feminine – Film, Feminism, Psychoanalysis 》(1993)에서 바바라 크리드 Barbara Creed 는 공포 영화 속 여성 괴물을 분석하여 가부장 사회가 여성에게 부과하는 공포의 본질을 규명하고 해체하는 작업을 시도했다. 또한 기존의 공포 영화에서 여성 캐릭터가 희생자로서 부각된 것이 여성을 수동적인 대상으로 구성해 놓은 이론을 따르기 때문임을 증명한다.

여성 괴물들을 지속적으로 다루어온 키키 스미스의 작업은 바로 이러한 역사를 비판하고 여성에 대한 부정적 이미지를 해체하기 위한 것이었다. 사실 스미스는 괴물이라는 소재를 다루기 전부터 릴리스 Lilith 와 이브, 성모 마

리아와 마리아 막달레나^{Maria Maddalena}, 다프네^{Daphne}와 프시케^{Psyche}, 성 주느비에브^{Saint Geneviève}를 재해석하는 작업을 통해 가부장적 시각에 의해 비정상적인 존재로 고착된 여성들의 스테레오 타입을 허무는 작업을 진행해왔다. 스미스는 특히 반인반수의 여성 괴물들을 만들었다. 그중 〈하피^{Harpie}〉(2001)와 〈세이렌^{Sirens}〉(2001~2002) 시리즈에서는 전통적인 반인반조 괴물들이 등장한다. 그런데 스미스의 괴물들은 매우 왜소한 체구를 갖고 있어 에로틱하면서도 공격적인 팜 파탈^{femme fatale}의 전형을 보여주는 ─ 남성 미술가들이 재현했던 ─ 전통적인 괴물들과 구별된다. 〈서 있는 하피^{Standing Harpie}〉에서는 그 차이가 더욱 두드러지는데 정갈하게 위로 올린 헤어스타일, 다소곳이 고개를 숙인 자세 등에서 온화한 어머니가 떠오른다. 작은 새의 몸을 한 세이렌들도 마찬가지다. 이처럼 괴물의 기준에 전혀 부합하지 않는 비정상적인 괴물의 외모는 〈스핑크스^{Sphinx}〉(2004)에서도 그대로 유지된다. 어린 여자아이의 얼굴을 한 선량한 모습의 스핑크스는 사자가 아니라 작은 강아지를 연상시켜 공포심보다는 보호 본능을 불러일으긴다.

스미스의 괴물 아닌 괴물은 괴물의 스테레오 타입을 허무는 동시에 정상과 비정상의 이분법까지도 위협한다. 또한 선량한 괴물의 모습을 통해 정상과 비정상, 긍정적 가치와 부정적 가치를 결정짓는 기준이 무엇인지 질문을 던진다. 사실 괴물은 항상 부정적인 의미만을 소유해왔다. 그것은 괴물 혹은 기형에게 사회가 부여한 고유 의미다. 이것이 환상이나 상상의 영역에서 끝난다면 별 문제가 안 될 것이다. 그러나 괴물에게 부여된 부정적 가치는

현실에서 우리가 괴물로 치부하는 존재들에게 그대로 투영되었고, 그들을 공격하고 추방하게 만들었다. 결국 스미스의 괴물은 종의 경계를 넘나드는 반인반수의 괴물임에 분명하지만 괴물의 기준에도 부합하지 못하는 기형 괴물이다. 그런데 이것을 여성의 문제에 집중해서 살펴보면 이야기는 또 달라진다. 전통적인 여성 괴물이 과장된 팜 파탈의 전형이었다면 스미스의 여성 괴물은 청순가련형 여성이나 어머니, 즉 팜 파탈의 반대항인 팜 프라질 femme fragile 의 모습이기 때문이다. 현실 속 여성은 악녀이기만 하지 않으며 순종적이고 나약하지만도 않다. 즉 여성의 스테레오 타입인 악녀와 성녀는 모두 이미 그 자체로 실현 불가능한 비정상이며 괴물이다.

한편 스미스가 창조한 새로운 여성 괴물인 〈딸 Daughter 〉(1999)은 빨간 두건을 걸친 소녀의 모습이다. 소녀의 얼굴은 털로 뒤덮여 있어 선천성 다모증을 가진 것처럼 보이기도 한다. 그런데 이 소녀는 빨간 두건 이야기를 현대적으로 각색한 안젤라 카터 Angela Carter 의 소설 《늑대의 혈족 The Company of Wolves 》(1979) 의 결말 이후의 상황 같다. 《늑대의 혈족》에서 빨간 두건을 쓴 소녀는 늑대와 누가 먼저 할머니의 집에 도착할지 키스를 걸고 내기를 하고, 심지어 스스로 원해서 늑대와 동침한다. 황당한 전개 같지만 관점을 조금만 달리하면 빨간 두건 속 소녀는 용감한 개척자다. 그녀는 어머니의 말을 어기고 숲을 헤매고 낯선 사람과 대화를 나눈다. 금지된 영역을 넘어 새로운 경험과 지식을 얻고 새로운 시선으로 세상을 본다. 그리고 모든 것을 본인이 선택한다. 따라서 반인반수의 소녀는 인간이 규범과 질서를 지킨다는 명목으로 억

눌러온 원초적인 생명력을 보여주는 것이자 규범 이전의 순수한 상태를 암시하는 것이다. 또한 가부장제에서 요구하는 규범적인 여성성에서 벗어나겠다는 의지를 담아내기도 한다.[12] 동물이며 인간이고, 괴물이며 여성인 스미스의 주인공은 사회의 이분법적인 경계, 고착된 규범과 편견을 해체하고 자신의 정체성을 스스로 확립해나간다. 이처럼 관습적인 모든 범주를 파괴하기 때문에 터부시되었던 괴물과 여성의 결합은 이분법적인 논리 안에서 정상과 비정상, 인간과 짐승, 남성과 여성이라고 규정해놓은 정체성의 고정된 위치를 완전히 전복시킨다.

우리는
모두
잡종

한편 보다 과격한 방법으로 스스로 괴물이 되기를 선택한 미술가도 있다. 생트 오를랑은 자신의 외모를 그리스 신화의 여러 여신들의 모습과 닮도록 성형 수술을 진행했다. 그런데 수술 프로젝트가 끝난 그녀의 모습은 역사가 보증하는 미인들의 외모를 합쳤음에도 부조화스럽다. 오를랑은 자신은 아름다워지는 것에는 관심이 없다고 밝혔는데 이는 그녀가 단순히 여

신들의 외모를 조합해서 절대적인 미인이 되기를 원하지 않았기 때문이다. 그녀가 진정으로 원했던 것은 포스트모더니즘 시대를 담아내는 혼종적 자아였다. 성형 수술을 통한 신체 변형은 스스로의 정체성을 새롭게 만들고 발전시키는 수단이었던 것이다. 이를 증명하기 위해 오를랑은 자신이 외모가 아니라 정체성과 역사를 바탕으로 여신을 선택했다고 강조했다. 성형 수술 프로젝트를 마친 후 오를랑은 컴퓨터 편집 기술을 이용해 변형된 초상 사진을 제작했는데 이는 서구인의 기준에 오염되지 않은 다양한 외모의 인간상을 만들어내기 위한 것이었다.[13]

어렵지 않게 예측이 가능하겠지만 오를랑의 작업들은 오랜 시간 동안 이어져온 미와 추의 기준에 대한 성찰이자 외모지상주의와 자본주의가 결합된 현실에 대한 비판이다. 물론 오를랑이 성형 수술을 무조건 반대하는 것은 아니다. 아름다운 외모가 중요한 경쟁력인 오늘날 성형 수술은 보편적인 것이 되었고 거대 산업이 되었다. 그러나 사람들은 성형 수술에 대해 여전히 부정적으로 생각하며 누군가의 외모가 성형 수술을 통해 만들어진 것임을 알게 되면 비판을 하고 혐오감을 느끼기도 한다. 자신의 성형 수술 사실을 숨기는 사람들도 많다. 심지어 우리나라에서는 성형 수술을 한 사람을 비하하는 '성괴─성형괴물─'라는 신조어까지 만들어졌다. 그런데 성형 수술로 만들어진 외모가 비난받는 현실은 상당히 모순적이다. 인공적이든, 자연적이든 대부분의 사람들은 누구나 자신이 원하는 모습으로 아름다워지길 원한다. 자신이 이상적으로 생각하는 외모를 얻을 수 있는 안전한 수술이

있다면 과연 몇 명이나 거절할까? 그런데 생각을 조금만 달리하면 지나치게 아름다운 것도 비정상의 영역에 들어간다. 각 시대마다 남다른 외모를 갖고 있다고 평가되는 미인 혹은 스타들의 외모는 보편적이고 일반적인 인체의 특성을 벗어나 있기 때문이다. 기형으로 보일 수도 있는 평균보다 작은 얼굴, 평균보다 큰 눈과 높은 코, 지나치게 마른 몸매 역시 보편성을 벗어난다. 그런데 이 경우 보편성을 벗어날수록 특별한 외모라 찬양받는다. 그러나 이들도 결국 평범하지 않고, 호기심의 대상이 된다는 점에서 괴물과 공통점을 갖는다.

이처럼 인간이 과학 기술을 이용해 생물학적 발전을 뛰어넘어 자신의 몸을 재구성하고 확장하는 새로운 시대의 인간상을 포스트 휴먼post human이라 부른다. 오늘날의 사람들은 자신의 외모뿐만 아니라 내면까지도 의학을 통해 조절하고 바꿀 수 있게 되었다. 그런데 포스트 휴먼을 대표하는 존재로 가장 많이 등장하는 것은 사이보그cyborg다. 사이보그는 생물과 무생물-기계 장치-의 결합체이기에 인간 또는 기계라는 범주 어디에도 명확히 속할 수 없는 괴물이자 복합체로서 혼종성과 잡종성을 가장 커다란 특징으로 갖는다.[14] 사이보그를 보여주는 대표적인 미술가인 스텔락Stelarc은 〈세 번째 손 The Third Hand〉(1982), 〈확장된 팔Extended Arm〉(2002~2015)에서 기계로 만들어진 손을 자신의 몸에 부착하고 글씨를 쓰거나 행위하는 퍼포먼스를 보여주었다. 스텔락은 테크놀로지에 의해 증강된 능력을 가지게 된 기계 인간인 사이보그가 되는 방법을 탐구함으로써 오늘날 모든 인간이 부분적으로는 기계화된 잡

종임을 보여준다. 실제로 〈핑 바디 Ping Body: an internet acutated and uploaded performance 〉(1996)에서 거대한 기계 장치를 작동시켜 움직이는 스텔락의 모습은 흡사 할리우드 블록버스터 영화에 나오는 괴물 같다.

우리는 모두 이론화되고 만들어진 기계와 유기체의 잡종 hybrid 인 키메라 chimera 다.
요컨대 우리는 사이보그다. 사이보그는 우리의 존재론 ontology 이다.
그것은 우리에게 우리의 정치를 준다.
사이보그는 역사적 변형의 가능성을 조직하는 두 개의 중심인
상상력과 물질적 현실이 응축된 이미지다.[15]

• 도나 해러웨이 •

도나 해러웨이 Donna J. Haraway 는 과학과 기술의 발전에 따른 사회관계의 재배치에 초점을 맞추면서 사이보그를 통해 억압된 주체를 해방시킬 수 있다고 생각했다. 해러웨이가 주목한 것은 인간과 비인간, 이방인, 괴물, 타자가 뒤섞인 잡종인 사이보그였다. 사이보그는 인간과 동물을 구분하고 물질적인 것과 비물질적인 것을 분리하던 전통적인 인간중심의 분류 체계를 허물어뜨리기 때문이다. 인간도 인공물도 아니고, 남성도 여성도 아닌 사이보그는 잡종으로서 인간의 주체성을 근본적으로 뒤바꾸고 침범하는 경계이자 불확실성을 띤다. 따라서 사이보그가 된다는 것은 인간과 기계라는 식의 이분법

으로는 상상할 수 없는 유동적이고 복합적인 경험이다.[16]

　앞에서 살펴보았듯 잡종성은 부정적 의미를 담고 있는 것으로 생각되어왔다. 그것은 순수, 고유, 본질이라는 기준을 오염시키고 타락시키는 이질적 괴물의 속성으로 여겨져 배제되었다. 과거의 대표적 혼종은 다른 인종간의 만남으로 인한 부정적 결과의 은유로서 사회 문화 생물학 전반의 패러다임에서 순수성을 변질시키는 부정적인 것이었다. 그러나 포스트모더니즘 시대에 들어와 잡종성은 신식민주의, 제국주의, 인종주의, 인간중심주의, 남성중심주의 등에 의해 자행된 주변의 착취에 저항적 의미를 획득하게 되었다. 잡종성은 사회적, 문화적 실체들과 사회적, 문화적으로 분석 가능한 범주들을 붕괴시키고 새로운 방식으로 세계를 인식할 수 있는 상상력을 풀어놓는다. 탈구조주의, 포스트모더니즘의 급진적 인식 방식을 적극적으로 활용하는 이 상상력은 개념과 범주의 본질주의를 전복시키는 전략으로 잡종성 개념을 적극적으로 활용한다.[17]

괴물이면
어때요

이제 괴물은 전통적인 의미를 뛰어넘어 주체와 타자를 탐구하기 위한 주요한 통로가 되었다. 리처드 커니^{Richard Kearney}를 비롯한 포스트모더니즘 시대의 이론가들은 괴물을 비롯해 우리 사회에서 타자로 규정되는 존재들이 인간의 내부에 존재하는 분열의 증거라 말한다. 인간은 통일되거나 완결된 존재가 아니며 한 인간의 내면에도 서로 다른 이질적 속성들이 함께 한다. 이에 괴물은 인간의 한계와 실존을 탐구하는 통로가 되기도 한다.

하비에르 페레즈^{Javier Perez}의 작업에는 인간과 식물이 결합된 괴물들이 등장한다. 그런데 대부분의 괴물은 머리는 인간, 몸통 혹은 하반신이 움직일 수 없는 나무인 까닭에 지치고 굶주린 것 같은 형상이다. 이는 스스로 자유롭고 풍요롭다고 생각하는 것과 달리 실제로는 자유를 박탈당한 무기력한 현대인, 생의 진정한 바탕인 영혼과 정신이 피폐해진 인간을 보여준다. 또한 선천적인 육체적 한계와 제약을 절대 벗어날 수 없는 인간 존재를 극단적으로 재현한 것이기도 하다. 로라 포드^{Laura Ford} 역시 이와 유사한 맥락에서 해석될 수 있는 불완전한 기형 괴물을 보여준다. 포드가 제작한, 벽 없이는 서 있는 것도 불안해 보이는 나무와 인간의 결합물이나 연약한 어린이의 다리를 한 새는 동물이 상징하는 자연과 인간의 육체가 상징하는 문명 사이에서 자신의 위치를 잃어버리고 어디에도 속하지 못해 방향성을 상실한, 무기

력한 이 시대의 인간 존재들을 보여준다.[18]

 지나치게 윤리적인 메시지를 전달하려는 것 아니냐는 생각을 할 수도 있
겠지만 이런 작업은 서로가 서로에게 의지하고 함께해야 함을 말하는 것이
기도 하다. 일반적으로 사람들은 잡종성이 무질서를 가져온다고 믿는다. 일
정 부분에서는 맞는 이야기다. 정해진 기준으로 분류하고 판단할 수 없는
애매한 것들은 우리를 무질서의 혼돈 속에 데려다놓는다. 그러나 잡종성이
가져오는 이 무질서는 새로운 질서, 성장을 위한 시작점을 포함한다. 그것
은 모든 존재를 진심으로 포용하고 주체로 받아들이는 것이며 모든 것이 분
리되고 규정되기 이전으로 되돌아가는 것이다.

 이러한 메시지를 잘 보여주는 패트리샤 피치니니 Patricia Piccinini 는 현실에서
만날 수 없을 것 같은 괴이한 생명체들을 극사실적인 입체물로 제작한다.
그녀의 괴물들은 과학 기술의 발달로 인한 유전자 조작, 자연 파괴로 의한
돌연변이 등을 연상시키는데 괴기스럽고 기이해 처음 마주했을 때는 눈살
을 찌푸리게 된다. 그런데 조금 더 살펴보면, 그녀의 작품 속 괴물들은 하나
같이 평온하고 행복한 표정을 짓고 있다. 과거 다이안 아버스 Diane Arbus 의 사진
이 그랬듯 그들도 마음과 감정을 가진 소중한 존재임을 보여주는 듯하다.
피치니니의 작품에서 가장 특별한 점은 괴물에게 편견 없이 다가가 함께하
는 사람, 특히 아이들이 있다는 것이다. 〈오랫동안 기다려온 The Long Awaited 〉(2008)
에서처럼 괴물들은 평온한 상태로 인간과 어우러져 잠을 자거나 휴식을 취
한다. 인간은 그들에게 손을 뻗치고 그들과 눈을 맞춘다. 이는 사회적으로

규정된 고정관념과 편견을 벗어나 괴물로 함축되는 타자들과 소통하고 교류하는 공존의 세계가 가능함을 보여준다. 괴물과의 공존이 혼란만을 가져오는 것은 아니다. 나이 든 물개와 인간의 혼성체와 어린이가 서로에게 기대어 쉬는 모습, 젖을 먹이고 있는 잡종적 존재의 가슴에 편안히 안겨 있는 아기의 모습은 나와 다른 타자들과 화합함이 얼마나 안정적인 이상향을 이끌어낼 수 있을까를 상상하게 한다. 그것은 불가능한 일이 아니다.[19]

거울 속의 나는 온전한 주체인가。

EPILOGUE

결국
모두가
타자

블랑쇼에게 외부란

보이던 것을 보이지 않게 만듦으로써 보이지 않던 것을 보게 만드는 무엇이다.

그것은 내부에 있는 것, 자신이 안다고, 보고 있다고 생각하는 것을 그 바깥으로 이끄는 힘이다.[1]

예술은 진리를 '열어−밝히는' 게 아니라, 진리가 사라지는 경험이다.

그 실패와 닫힘이 다시금 시작하게 하고 그 시작을 반복하게 한다.[2]

• 이진경 •

포스트모더니즘을
아우르는
키워드

주체는 자신만의 단일한 고유성을 갖는 존재이며 타자는 주체가 아닌 무엇이다. 주체가 안이라면 타자는 밖이다. 주체는 살아가는 중에 자신과는 다른 낯섦을 안으로 받아들일지, 밖으로 쫓아낼지를 결정해야 하는 선택의 순간에 자주 놓인다. 그리고 대부분의 경우 후자를 택하며, 타자와의 분리를 통해 자신의 정체성을 더욱 확고히 하고 안정적 위치를 공고히 한다. 정체성은 타자와 분리될수록 명확해지기 마련이다. 모더니즘 시기까지 지속된 이분법적 사고, 보편성과 단일성을 추구하는 태도는 명확한 기준과 분류체계를 만들었고, 기준에 맞지 않는 무엇이든 타자라 이름 붙여 주변으로 밀어냈다. 매우 오랜 시간 동안 주체라 불리는 존재들은 자신의 정체성을 선으로, 주체 외부의 이질성을 주체에게 위협이 되는 악으로 규정지어 왔다. 낯선 것은 악, 타자는 적, 이방인은 희생양, 반대자는 악마로 배척하는 행위는 개인과 사회 모두에서 무수히 반복되어 왔다. 이에 대한 자기반성과 저항, 해결을 위해 포스트모더니즘 시대는 타자, 타자성을 주요하게 다룬다. 물론 모든 주체가 악한 것도, 모든 타자가 억울한 희생양도 아니기 때문에 단순화시킬 수 없을 것이다. 이에 리처드 커니는 환영받을 만한 자격이 있다고 여겨지는 이질성을 타자[other], 이민 정책의 결과 등으로 자국민과 구

별되는 경우를 차별discrimination, 환영받지 못하는 불법적인 침입자들을 의혹 suspicion, 외국인혐오증이나 인종차별주의, 반유대주의 등을 희생의 전가 scapegoating로 분류한다.³ 물론 타자를 이야기하기 위해 모든 기준과 윤리가 허물어진 무조건적인 상대주의를 맹신해서도 안 된다. 타자성이 평준화되고 세력화되거나 주체와 타자 사이의 대립 구도를 강조하는 것은 모더니즘의 이분법을 답습하는 것이기에 주의해야 한다.

정도의 차이는 있지만 이런 시대적 변화 속에서 포스트모더니즘 시대의 미술가들은 주체와 타자, 그리고 그에 대응하는 다른 이분법적 관계 사이에 부여된 위계질서를 전복시키고 주변부와 타자의 가치를 회복시키려 한다. 그래서일까? 이 책에서 다루어진 모든 장의 주요 내용들을 연결시켜주는 단어 역시 타자다. 주체의 자리에 놓이는 미, 삶, 건강과 젊음, 정상에 대비되는 타자인 추, 죽음, 질병과 늙음, 비정상과 괴물처럼 말이다.

타자와 관련된 대표적 담론은 탈식민주의다. 그것은 강대국이 무력으로 약소국을 침략해서 지배하고 약탈하는 행위와 그것을 정당화하는 이념인 식민주의를 벗어나기 위한 것이다. 과거 식민지 지배를 받았던 국가들, 상대적으로 힘이 약하다고 여겨지는 국가들은 여전히 정치, 경제, 사회문화적 지배를 받고 있는 신식민주의적 상황에 처해 있다. 이러한 문제 인식에서 출발한 탈식민주의는 신식민주의적 권력을 분석, 비판하고 대안을 모색하려 한다. 여기에는 민족적이고 문화적인 차이를 우월의 위계 관계가 아닌 수평의 다양성으로 받아들여야 한다는 다문화주의도 중요하게 작용한다.

미술계에서도 국제적으로 활동하는 비서구 국가 출신 미술가들이 늘어나면서 제국주의에 대해 비판적 태도를 보여주는 작품들이 증가했다. 이미 앞에서 다루었던 크리스 오필리, 라일 애슈턴 해리스를 비롯해 장 미셸 바스키아[Jean-Michel Basquiat], 데이비드 해먼즈[David Hammons], 잉카 쇼니바레[Yinka Shonibare], 로나 심슨[Lorna Simpson] 등은 대표적 미술가들로 인종차별과 갈등의 역사를 고발하고, 특정한 인종에 대한 스테레오 타입을 폭로하고 해체한다. 바스키아는 인종차별 속에서도 자신의 길을 개척해나간 영웅과도 같은 인물들 — 운동선수, 음악가 등 — 을 작업의 모델로 삼거나, 그들의 이름을 작품에 적는 방법으로 경의를 표했다. 미국 사회에 만연한 흑인의 스테레오 타입에 담긴 편견과 차별은 해먼즈의 〈후드 속[In the Hood]〉(1993), 〈스페이드[Spade]〉(1972) 〈스페이드의 힘[Power for the Spade]〉(1969) 에서도 확인할 수 있다. 최근 들어 흑인 엘리트가 주인공인 할리우드 영화, 드라마들이 급속히 증가했던 것처럼 민족적 정체성의 재현은 정치적, 사회적 변화와 매우 긴밀하다.

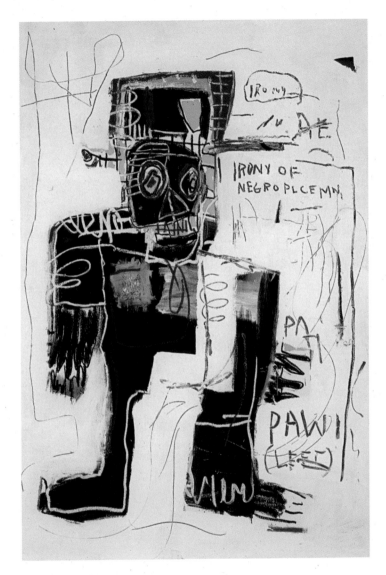

흑인 경찰의 아이러니 Irony of Negro Policeman
장 미셸 바스키아
122×183cm, 캔버스에 아크릴과 크레용, 1981

타 자 이 고
타 자 인
존 재

　이러한 시도들은 페미니즘 미학을 보여주는 미술에서도 찾아볼 수 있는데, 현실 속의 차별과 위계에 저항하고 바꿔나가겠다는 궁극적 목표가 동일하기 때문이다. 인종과 성의 문제가 결합되는 작업들에서는 이러한 특징이 더욱 두드러진다. 일례로 캐리 매 윔스^{Carrie Mae Weems}의 〈거울아, 거울아 ^{Mirror, Mirror}〉는 미의 가치 평가에서 일어나는 인종차별을 보여준다. 누가 가장 아름답냐고 묻는 흑인 여성에게 거울 속 요정은 백설공주^{Snow White}라 답하며 '네가 흑인 여자라는 것을 잊지 마!!!^{You black bitch, and don't forget it!!!}'라고 말한다. 이는 토니 모리슨^{Toni Morrison}의 소설 《가장 푸른 눈^{The Bluest Eye}》(1970)에서 자신의 모습을 추하다고 생각해 스스로가 흔적도 없이 사라지기를 바라고 정신분열에 이르는 흑인 소녀 피콜라^{Pecola}가 치한 상황과 같다.

　그렇다면 흑인 여성의 스테레오 타입은 무엇일까? 베티 샤아^{Betye Saar}의 〈제미마 아주머니의 해방^{The Liberation of Aunt Jemima}〉(1972)에서 확인할 수 있다. 그것은 팬케이크 믹스로 유명한 '제미마 아주머니'라는 브랜드의 이미지와 연결된다. 풍만하고 너그러워 보이는 전형적인 하녀 혹은 유모의 이미지다. 흑인 여성은 수동적인 보호의 대상이나 관음증의 대상조차 될 수 없는 여성 아닌 여성이었다. 그들은 남성만큼 일하고 남성만큼 채찍을 잘 참지만 남성

LOOKING INTO THE MIRROR, THE BLACK WOMAN ASKED,
"MIRROR, MIRROR ON THE WALL, WHO'S THE FINEST OF THEM ALL?"
THE MIRROR SAYS, "SNOW WHITE, YOU BLACK BITCH,
AND DON'T YOU FORGET IT!!!"

거울아 거울아
캐리 매 윔스
24 3/4 × 20 3/4 inches, 30 7/8 × 24 3/4 × 1 3/4 inches framed, 실버 프린트, 1987~1988

으로서의 대우도 받을 수 없었다.⁴ 한손에 장총을 들고 있는 제미마 아주머니는 더 이상 고정된 정체성만을 받아들이지 않겠다는 저항의 의지를 발산한다. 샤아의 최근작인 〈부유하게 태어난To The Manor Born 〉(2011)에서는 여전히 흑인 여성의 시중을 받고 있는 백인 여성이 그려져 있다. 이는 시간이 흘러도 여전히 존재하는 인종 차별의 현실을 보여준다.

카라 워커Kara Walker 는 검정색 종이를 잘라 인간 형상 실루엣을 표현해 인종에 대한 이슈들을 다룬다. 검정색의 이미지들은 별다른 설명 없이도 흑인에 관한 이야기임을 알려준다. 워커는 특히 인종에 대한 문제를 성적 정체성과 겹쳐놓는다. 그녀의 대표작인 〈사라짐: 흑인 소녀의 검은 허벅지와 심장 사이에서 일어난 남북전쟁의 역사적 로맨스Gone: An Historical Romance of a Civil War as It Occurred between the Dusky Thighs of One Young Negress and Her Heart 〉(1994)는 미국 남북전쟁이 배경인 마거릿 미첼Margaret Mitchell 의 《바람과 함께 사라지다Gone with the Wind 》(1936)를 바탕으로 하지만 소설과 영화에서는 다뤄지지 않았던 흑인 여성의 삶을 재현한다. 백인 여성의 치마 뒤로 보이는 흑인 여성의 다리는 공식적인 백인 남녀 관계의 이면에 흑인 여성들의 어두운 삶이 숨겨져 있었음을 상징한다. 작품 속 이미지들을 종합해보면 백인 남성은 백인 여성과는 예의를 갖추어 연애하고 사랑한다. 반면 흑인 여성은 폭력적으로 대한다. 흑인 여성은 아이를 낳지만 버림받고 이야기는 비극으로 끝난다. 밝음과 어둠의 공존, 동화적이면서도 폭력적 이미지들의 뒤섞임은 당연시되었던 남녀 간의 관계에 대한 낭만적인 요소들에 반박하고 권력과 억압, 인종적 불평등과 사회적 불공정의 구

조, 노예 제도, 식민주의와 제국주의, 인종에 대한 편견들을 노출시킨다.[5]

우리 아닌 타자는
세상에서
지워져도 되는가

홀로코스트 역시 인종 차별과 민족적 갈등이 극단적 폭력 행위로 치달은 것이다. 인간이나 동물을 대학살하는 행위를 뜻하는 홀로코스트가 고유 명사로 사용될 경우에는 제2차 세계대전 중 일어난 유대인 대학살을 의미한다. 나치즘 Nazism은 유대인을 불온하고 혐오스러운 타자로 규정했고 학살했다. 이는 자신들만의 기준에 근거해 주체와 타자, 안과 밖을 명확히 구분했기에 가능한 일이었다.

홀로코스트를 주제로 작업하는 대표적 미술가인 크리스티앙 볼탕스키 Christian Boltanski 는 홀로코스트의 사후기억 세대다. 마리안 허쉬 Marianne Hirsch의 개념인 사후기억 세대는 비극을 직접 경험한 부모들의 이야기, 행위, 그리고 그들이 발현하는 증상 등에 영향을 받고 자라난 자녀 세대를 뜻한다. 자신이 직접 경험하지 않았기에 홀로코스트를 부모들처럼 온전히 경험할 수는 없지만 사후기억 세대는 그것에 영향 받으며 성장한다.[6] 그런 자신의 상황을

보여주듯 볼탕스키의 작품들은 객관적 증거가 되는 사진과 오브제를 바탕으로 작업함에도 불명확하고 모호한 의미만을 전달한다. 실존 유대인들의 단체 사진을 사용하지만, 이미지들을 확대하거나 흐릿하게 만들어 사후기억 세대인 자신이 떠올리는 기억과 실제 역사 사이의 간극을 보여주는 것이다. 일례로 홀로코스트가 일어날 당시 유대인 고등학교의 단체 사진을 사용한 〈샤스 고등학교Chases high School〉(1986~1991) 시리즈는 당연히 전 학생이 학살당했을 것이라는 절망적 예상과 달리 사진 속 많은 사람이 살아남았다. 이 고등학교는 이후 유대인 생존자들을 위한 기관으로 활용되었으며 학교의 이름은 'Chases'가 아니라 'Chajes'였다. 이는 사실과 계승되는 것 사이의 차이를 고민하게 한다. 또한 미술이 단순히 홀로코스트를 기록하고 교훈을 주는 것이 아니라 흐릿해지고 사라지는 단절된 역사의 기억을 환기시켜 단편적이라 할지라도 그들의 고통을 이해할 필요가 있음을 강조한다.[7]

주디 시카고는 〈홀로코스트 프로젝트Holocaust Project〉(1985~1993)를 진행했다. 여기에는 독일인들이 유대인들의 노동력을 착취하고 그들을 고문하며 처참히 살해하는 장면이 찍힌 사진, 유화와 아크릴 물감으로 그려진 여러 개의 대형 회화들이 포함되었다. 〈힘의 불/균형Im/Balance of Power〉(1991), 〈노동은 누구를 자유롭게 만드는가?Work Makes Who Free?〉(1992)에 첨부된 수용소의 사진들은 처참한 감정을 극대화시킨다. 그런데 시카고는 이 시리즈에서 멕시코 벽화 운동이 생각나는 기교를 억제한 사실주의적 작업 방식을 선택했다. 이는 홀로코스트라는 비극을 보다 직접적으로 보여주기 위한 것이자 주체와 타자를

더 폴 The Fall
주디 시카고
54×216inches, 수정된 오뷔송 aubusson 태피스트리, 1993

엄격히 구별하는 모더니즘적 세계관으로부터 벗어나기 위해 모더니즘 미술을 대표하는 추상 미술이 배척했던 재현적 미술을 선택한 결과다. 그러나 무엇보다도 홀로코스트를 다룬 자신의 작업이 순수한 감상의 대상이 되는 것을 피하기 위한 것이라 보아야 한다. 끔찍한 학살이 지나치게 미적으로 표현될 경우 사실 왜곡, 폭력에 대한 미화나 대리만족, 면죄 행위 등으로 이어질 수 있기 때문이다.

한편 혼종성이라는 주제로 민족적 타자성을 이야기하는 작가도 있다. 로버트 영$^{Robert\ Young}$에 의하면 잡종성이라는 단어가 인간에게 처음으로 적용된 것은 1861년이다. 이후 이 단어는 서구 제국주의의 전개 과정에서 부정적인 의미를 흡수하게 되었고 백인우월주의를 정당화하기 위해 서로 다른 인종 사이에 태어난 사람을 비하하는 용어로 사용되었다. 그리고 점차 우생학優生學에 근거한 인종차별적인 사고 안으로 들어와 견고해졌다.[8] 이후 이러한 역사에 대한 반작용으로 경계를 넘나드는 잡종성, 혼종성은 다원주의를 대표하는 개념으로 부상하게 되었다. 그렇지만 순수성에 대한 추종은 서구제국주의 민족에게만 해당하는 것은 아니다. 피식민지 민족의 경우에도 자국 문화의 순수성을 지키기 위해 배타성을 띠는 경우가 빈번하다. 따라서 보다 복합적인 측면에서 순수성과 혼종성에 대한 연구가 지속되어야 한다.

잡종,
어디에도 속하지 않는
타자

호미 바바[Homi Bhabha]는 문화적 다양성 속에서 만들어지는 혼종성이 제국주의적 권력 구도를 재편할 수 있는 힘이라 주장하는 대표적 이론가다. 그는 주체와 타자, 제1세계와 제3세계, 과거와 현재도 아닌, 명확히 동일화할 수 없는 오늘날의 상황을 혼종성의 개념으로 설명한다. 이것은 탈식민주의를 넘어 문화적 경계가 해체되고 겹쳐지는 오늘날의 상황에 대해 사유할 수 있는 개념 틀을 제공한다.[9] "문화의 잡종성이란 연결점이 없거나 대립적이었던 영역들 간의 경계가 모호해지고 서로 그 경계를 넘나드는 것을 말한다. (…) 서로 다른 시공간의 문화들이 섞이고, 서로 다른 장르들이 경계를 넘나들면서 그 방향을 예측하기 어려울 만큼 다양한 조합과 혼성을 이루어내는 상상력이야말로 하이브리드 문화를 작동시키는 근원적인 에너지라 할 수 있다."[10]

모리무라 야스마사[Morimura Yasumasa]는 서양의 고전 명화, 대중문화 속 여배우들의 이미지를 차용해 자신의 초상 사진을 제작했다. 그런데 모리무라의 작품은 익숙하면서도 낯설고 어색하다. 이는 동양이 아무리 적극적으로 서양을 받아들여도, 심지어 그것을 그대로 따르려 할지라도 100퍼센트 그대로 받아들일 수는 없으며 혼종성을 띤 새로운 문화가 나오게 되는 것과 같은

이치다. 그 어색함을 배가시키는 것은 대부분의 작품에서 여성으로 분한 모리무라의 모습이다. 남성인 작가가 여장을 한 자화상을 제작하는 데에는 두 가지 의미가 담겨 있다. 하나는 서구 남성을 보편적 기준으로 정해 놓은 세계에서 동양 남성이 가부장제 속 여성처럼 타자화되는 현실의 반영이다. 또 다른 하나는 미술 속에서 오랜 시간 동안 지속된 남성은 주체, 여성은 감상의 대상—타자—이라는 규범을 깨뜨리는 것이다. 서양적이고 동양적이며, 남성적이고 여성적인 모리무라의 모습은 주체와 타자 사이의 이분법적인 분류를 해체시킨다." 이러한 모습은 오늘날에도 유효하다. 모든 삶이 국가 간의 경계를 넘어 이루어지고 있기에 의도하든, 의도하지 않든 모든 사회, 문화, 예술적 결과물은 잡종적인 성격을 갖는다. 미술에서도 국가와 국가를 초월해 장르와 매체가 섞이거나 이질적인 이미지가 충돌하는 사례가 빈번하며 형식적인 면이나 내용, 주제적인 면 모두에서 혼성성이 드러난다.

　무라카미 타카시^{Murakami Takashi}는 작품 전반에서 국적 불명처럼 보이는 이미지들을 생산하는 것처럼 보인다. 그러나 무라카미는 자신의 활동 무대를 일본이 아닌 미국—서구—으로 결정하고 특히 일본의 민족적, 문화적 차이를 강조해 자신의 작업을 차별화시켰다. 서구의 눈에서 타자였던 일본성이 주인공이 된 것이다. '나는 일본의 문화를 수출하는 사람이다. 서양 사람들은 내가 내 작품을 통해 표현하는 일본 문화에 대해 그들의 문화와 다르기 때문에 관심을 보인다. 하지만 일본인들에게는 내 작품이 내포하는 일본의 문화적인 면이 그다지 흥미롭게 다가가지는 않는다. 너무 친숙한 주제이기 때

292

문이다'[12]라고 스스로 밝히고 있듯이 그는 서구가 일본에 투영하고 싶어 하는, 투영하고 있는 이국적인 특징을 전면에 내세운다. 이를 위해 일본 전통화, 일본의 애니메이션과 망가^{manga}를 결합시키고 일본의 가와이이^{かわいい} 감성과 오타쿠^{otaku 13}, J-Pop 문화를 접목해 동시대 일본성을 탐구하고 예술로 승화시킨다. 그중에서 오타쿠는 그가 세계 무대에 진출하기 위해 선택한 타자적 이미지를 대표한다. 그것은 일본을 상징하는 것으로 서구에서 볼 때 낯선 동양의 것이다. 동시에 일본 내에서도 주류의 문화가 아닌 하위문화, 비주류 문화로 여겨지기에 이중적인 타자다. 그것은 서구의 미술뿐만 아니라 일본의 주류 미술계에서 소외되었던 주변부의 문화들을 주류 문화의 위치로 옮겨놓는 것이기도 하다. 그런데 무라카미는 일본의 문화를 그저 서구인들에게 소비시키기만 하지 않는다. 자신의 피규어 조각들이 자신의 계획대로 미술 작품으로 인정받고 고가에 판매되어 미술관에 전시되는 상황을 통해 여전히 유지되는 일본의 타자화를 숙고하게 한다.[14] 이러한 작업은 서양의 예술 양식, 즉 글로벌리즘을 따르는 일본 미술계에 대한 비판 의식과 고급문화와 하위문화의 위계 관계에 대한 재해석, 자국의 문화에 대한 깊이 있는 이해를 바탕으로 한다. 이와 관련해 무라카미는 자신의 미술을 슈퍼 플랫^{Super Flat}이라 표현하며 팝 아트와 오타쿠의 합성어인 포쿠^{Poku}라는 신조어를 만들었다. 슈퍼 플랫은 무라카미의 미학을 대표하는 단어로 일본 전통 회화의 평면성과 만화나 애니메이션, 그리고 컴퓨터 게임의 평면성을 결합시켜 시각적으로 표현하는 것을 뜻한다. 또한 모든 경계와 위계가 사라진

평등의 상태를 의미한다. 특히 슈퍼 플랫은 순수예술(고급)과 대중문화(저급)의
경계를 해체하고 서구 문화와 일본 문화의 경계를 허물고자 한다. 동시에 국
경의 의미가 사라진 세계화 시대에 맞게 경계를 허물고 그것을 초월하고자
하는 작가적 의지의 발현이기도 하다.

물론 그의 작업은 일본에 대한 서양의 기대를 만족시켜줄 뿐이라고 비판
받기도 한다. 그러나 서구 사회가 일본 문화를 인식하는 계기를 마련하고
일본의 동시대 문화를 쉽게 수용하는 데에 공헌한 것도 사실이다. 혼종성을
보여주는 데에서 나아가 일본의 지역적 정체성을 국제화시키는 데에 일조
한 것이다.

자본주의 시대의
타자

타자성의 문제는 거의 모든 차별과 배척, 회피와 연결된다. 타자성으로
살펴볼 수 있는 세상의 면면이 우리의 생각보다 훨씬 광범위하다. 그리고
자본주의 시대인 오늘날의 타자는 소비 생활에 참여할 수 없는 존재다. 그
들은 낙오자이며 실패자, 삶의 의미가 퇴색된 존재처럼 보인다.

1989년, 뉴욕에서는 노숙자들의 에이즈 전파, 약물과 매춘, 안전 범죄가

심각한 사회문제로 고려되었고, 이에 로어 이스트 사이드^{Lower East Side}, 톰킨 스퀘어 공원^{Tompkins Square Park}에 머물던 홈리스들이 쫓겨나고 임시 구조물들이 철거되었다. 그리고 그 과정에서 홈리스들과 경찰의 대치 상황이 벌어지기도 했다. 그로부터 1년 뒤 안드레 세라노는 〈노마드^{Nomads}〉 시리즈를 발표했다. 그런데 사진 속 홈리스들은 마치 패션 잡지의 모델처럼 한껏 꾸민 모습을 자랑스럽게 뽐내는 것처럼 보인다. 이는 희망 없는 부랑자라는 노숙자의 범주화와 폐해적인 신화를 벗어나기 위한 것이었다. 흥미로운 점은 이들이 모델 같은 포즈를 취하고 있다 해서 그들이 모델처럼 입은 것은 아니라는 사실이다. 자세히 살펴보면 남루한 옷차림, 병으로 충혈된 눈, 거친 피부 등은 그대로다.[15] 바뀐 것은 홈리스들의 자세와 그들을 바라보는 카메라의 시선뿐이었다.

2013년, 지속적으로 늘어나는 홈리스들이 뉴욕의 보행로를 점령해간다는 것을 알게 된 세라노는 다시 한 번 그들에게 주목했다. 이번에는 홈리스들이 들고 있는 ─ 행인들의 이목을 끌어 구걸하기 위한 용도인 ─ 표지판들을 구입했고, 수집한 200여 개의 표지판들을 이어 붙여 영상 작품 〈시대의 표적^{Sign of The Times}〉을 완성했다. 그런데 무의미해 보이던 표지판들이 한자리에 모이자 그것은 우리가 직시해야 하는 자본주의 시대의 빈곤, 불평등과 비극을 보여주는 증거가 되었다. 이 과정에서 홈리스들의 표지판들은 두 차례의 의미 전환을 겪게 되는데, 하나는 세라노가 돈을 주고 구입했기에 세라노의 소장품이 된 것이고 다른 하나는 작품으로 완성되면서 미학적 오브제가 된

노마드: 레너드 경 Sir Leonard
안드레 세라노
시바크롬, 1990

노마드: 버사 Bertha
안드레 세라노
시바크롬, 1990

시대의 표적
안드레 세라노
3분 30초 비디오 영상, 2013

것이다.[16] 이후 〈뉴욕의 거주자들Residents of New York〉(2014) 시리즈에서 세라노는 홈리스들의 실제 거주 공간을 배경으로 그들의 초상 사진을 촬영했다. 브뤼셀에서도 동일한 형식으로 〈브뤼셀의 거주민들Denizens of Brussels〉(2015)을 완성했다.

일반적으로 노숙자들은 정착하지 못하는 비정상적 이방인으로 여겨진다. 그러나 도시는 처음부터 정치, 경제, 사회, 문화적 상호 작용을 위해 각지에서 온 이방인들로 구성된 집단이다. 전 지구적 이주가 일상이 된 오늘날, 세계 각지에서 온 이방인들과의 조우는 도시의 일상이다. 도시의 삶은 이방인들과 함께하는 것으로 정의되는 사회적 관계의 형식이며, 주체는 자신을 둘러싼 수많은 타자로부터 타자인 자기 자신을 고려해야 한다.[17]

홈리스를 촬영한 세라노의 사진들은 프랑스의 경제학자 자크 아탈리Jacques Attali의 '인프라 – 노마디즘Infra – nomadism', 캐나다의 반신자유주의 저널리스트인 나오미 클레인Naomi Klein의 '자본주의의 재앙'을 떠오르게 한다. 오늘날 자본주의는 자유의 상징과도 같다. 그러나 그것은 규제로부터의 자유, 국영 재산의 사유화, 사회 복지를 위한 공공 소비와 공공 서비스의 감소 등을 통해 부의 불평등과 자유의 박탈을 가져왔다.[18] 아탈리는 오늘날의 인류를 세 부류로 새롭게 나누었다. 본인의 선택과 무관하게 노마드가 된 인프라 노마드, 정착민, 자발적 노마드가 그것이다.

자발적 노마드는 다시 창의적 직업을 가진 사람들, 고위 간부 등이 포함된 하이퍼 노마드hyper nomad와 관광객, 운동선수, 게이머gamer 등으로 대표되는 유희적 노마드로 나뉜다. 인프라 노마드는 주거지가 없는 사람, 이주 노동

자, 정치 망명객, 경제 관련 추방자, 이동 근로자, 대물림에 의한 유목민 등을 의미하는데 아탈리는 상업적 노마디즘의 시대인 오늘날 인프라 노마드와 그렇지 않은 계층 사아의 불평등이 깊어진다고 비판했다.[19] 그런데 세라노의 작업에 참여했던 인프라 노마드들은 일시적이지만 사회적 재건, 관계의 복원을 경험할 수 있었다. 작업 과정에서 세라노가 돈을 지불하고 그들의 물건과 시간을 구매했기 때문이다. 이로써 무존재, 무의미로 치부되던 허공의 노마드 nomads of the void 들은 자본주의의 시장 논리 안에서 이루어지는 경제 활동의 참여자, 사회의 구성원이 되었다.[20]

크리스테바는 프랑스의 철학자인 기 드보르 Guy Debord 의 이론을 빌려 오늘날을 스펙터클의 사회 society of the spectacle 라 명명한다. 현대 사회에서는 인간 삶의 모든 것이 스펙터클의 거대한 집적이자 경제적이고 생산적인 질서의 현현이다. 현대인들은 자신이 소비하는 것이 자신을 정의하는 세계에 살고 있다. 사람들은 자신들의 욕망을 더 많은 것들을 소비함으로써 채우려 하고 스펙터클은 사람들을 완벽히 지배한다. 스펙터클의 사회에서 사람들은 경제의 도구일 뿐이다. 홈리스들은 이러한 스펙터클의 사회, 자본주의의 구조 속에서 소비하는 경제적 도구로서의 역할을 수행하지 못하기 때문에 한 인간으로서의 정체성을 박탈당한 것이다. 그러나 사실 존재의 의미를 인정받는 소비하는 주체도 자신을 돌아보지 못하고 자기 자신에게서 소외된다. 사람들은 자신들의 욕망이 인위적으로 만들어진 것이라는 사실을 인지하지 못한 채 욕망을 충족시키기 위해 소비하기 때문이다.[21]

그런데 세라노는 홈리스들을 찍은 자신의 사진들이 특별한 사회정치적 의도를 갖지 않는다고 강조한다. 그것은 현대 자본주의 사회의 비극과 불평등에 대한 예술적 반응으로 자신은 그것들을 드러내거나 일깨울 뿐이라는 것이다. 그는 어떤 것도 심판하거나 선포하지 않는다. 세라노는 그저 자신을 안데르센Andersen의 동화 〈벌거벗은 임금님 The Emperor's New Clothes 〉(1837)에 나오는, 임금님이 벌거벗었다고 말할 수 있는 아이와 같은 존재, 당연한 것임에도 사람들이 말하기를 꺼려하는 것을 말해주는 양심적인 행동을 하는 사람으로 표현한다.[22] 세라노는 노숙자들이 존재하는 사회적 현실과 그 근본적인 원인이 무엇인가에 대한 질문을 던지길 원했을 뿐, 홈리스들의 인간성을 각색하거나 그들에게 무조건적으로 온정을 베풀어야 한다는 식의 설교를 늘어놓지 않았다. 노숙자들을 낭만화시키거나 그들의 상황을 왜곡, 변형시킨 것도 아니었다. 이것은 매우 중요한 부분이다.[23]

호모 사케르

사회적 타자에 대한 세라노의 관심은 〈고문 Torture〉(2015)시리즈로 이어졌다. 사진들은 막연히 어딘가에는 아직도 존재할 것이라는 느낌을 받으면서도 무시되거나 감춰져온 인간의 폭력을 드러내며 무기력한 방관자들에게 일침을 가한다. 중세 시대부터 마녀 심판과 종교 재판 이 있었고 잔혹한 폭력들이 자행되었다. 〈수단에서 수감되고 고문당한, 파티마 $^{Fatima, was\ Imprisoned\ and\ Tortured\ in\ Sudan}$〉(2015)는 반복적으로 감금, 고문, 성폭행을 당했던 실존 여성의 초상이며, 〈후드를 쓴 남자 $^{Hooded\ Men}$〉(2015)는 다섯 가지의 불법 고문 – 힘든 자세로 서 있게 하는 고문, 머리와 얼굴 전체를 두건으로 감싸는 고문, 소음 고문, 잠을 못 자게 하는 고문, 굶기는 고문 – 을 당했던 실존 인물을 모델로 한 것이다. 전통적인 형벌을 연극적으로 재현해 찍은 사진의 경우에는 지원자들이 모델이 되었다. 지원자들은 실제 고문만큼은 아니었지만 촬영 중 신체적인 고통을 경험했다.[24]

죽여도 죄가 되지 않으며 죽어도 신성한 희생양이 될 수 없는 희생자들은 이중으로 배제된 존재인 호모 사케르 $^{homo\ sacer}$다. 사케르는 '신성한'과 '저주 받은'이라는 의미를 동시에 내포한다. 희생 불가능한 상태로 희생되고, 추방되면서도 완벽히 추방되지 못하는 이들은 내부와 외부의 구별이 불가능한 지대에 놓인다. 호모 사케르는 신적 질서와 세속적 질서 어디에도 속하지 않는 배제를 통해 두 질서 모두에 포함되는 모순적 경계인인 것이다.

고문당하는 자들은 호모 사케르의 극단적 사례가 된다.[25] "고문의 희생자가 품위 있는 인간인지 혹은 악한인지는 문제가 되지 않는다. 어느 누구도 소름끼치는 잔혹한 방법에 피해를 입을 필요는 없다."[26] 만약 누구든지 희생자가 될 수 있다는 것을 잊어버린다면, 고문에 대한 동정 때문에 희생자들을 과대평가한다면 오히려 가해자들과 희생자들이 잔혹성을 무한히 주고받게 만들지도 모른다.

우리는 특정한 것들을 쳐다보지 않도록 적응되어져 왔습니다.
쳐다보기에 너무 부담스러운 거죠.
왜냐하면 우리가 모든 것에 대해 기분이 나빠질 테니까요.
그래서 우리는 무시하기로 선택한 겁니다.
그래서 내가 나타나서 얘기하는 거죠.
"헤이, 이것 좀 봐봐." 나는 내가 하는 작업들이 당연한 것을 말한다고 생각합니다.[27]

• 안드레 세라노 •

우리가 인지하지 못한다고 해서 아무 문제가 없는 것은 아니다. 주변으로 밀려났다 해서 무의미한 것도 아니다. 따라서 편안하고 안정적으로 보이는 것의 이면에 감추어진 진실을 찾아내야 한다. 익숙하게 범주화되어 자연스러운 것으로 보이는 주체와 타자의 구별을 이상하게 보이도록 만들어 타

자의 정체성에 대한 고정된 개념을 몰아내려는 노력이 필요하다. 물론 타자화되는 것들을 시각화하는 작업들은 오히려 우리가 일상에서는 인식하지 못했던 타자에 대한 부정적 편견들을 드러내고 타자화를 가속화시켜 분리주의적 결과를 가져올 수 있다. 진정한 차이의 정치는 하나의 정치적 이상에 반대되는 다른 하나의 본질적인 이상을 내세우는 것이 아님을 자발적으로 환기해야 할 것이다. 타자성을 이야기하는 오늘날의 예술가들은 불편한 것을 직시하고, 이야기하기 위해 용기를 낸다. 그것은 비겁한 자들이 흔히 잔혹해지는 것처럼 우리가 잔혹해지지 않도록 해준다. 또한 우리를 위협하는 것들로부터 생기는 두려움에 대항하도록 우리를 강하게 만든다. 용기는 무장한 사람들의 것이 아니라 그들에게 희생될 가능성이 있는 사람들의 것이다.[28]

종교적
타자

그런데 인간이 살아가는 세속적인 세상에서만 타자가 존재하는 것은 아니다. 종교에서도 자신들의 정체성을 강화시키기 위해 타자를 배척한다. 기독교는 선과 악, 아버지와 어머지, 영혼과 육체 같은 이분법적인 위계질서

를 통해 이질성을 배제해왔다. 리처드 커니는 희생양의 전통적 이미지 중 하나로 아담과 이브를 유혹하는 뱀serpent을 꼽는다. 뱀은 타자화되어 유혹과 원죄의 상징이 되었다. 악마는 뱀이라는 짐승으로 이미지화되었고 기독교의 왕국의 통일을 위협하는 이단자, 반대자, 악마가 되어 음지로 밀려났다.[29] 여기까지는 익히 예상된 상황일 것이다. 그러나 종교에서는 또 하나의 예상치 못한 존재의 타자화가 일어난다. 바로 신이다. 신은 인간의 세계에서는 완벽한 이방인이다. 시공간적 자연 법칙을 초월하는 영원성을 갖는 신은 인간과는 전혀 다른 세계에 위치한다는 점에서 절대적 타자다. 이에 커니는 상호적이고 가변적인 특성으로 나타나는 가능성의 신을 제시해 자기 완결적 존재자로 이해되던 전통적이고 폐쇄적인 신의 관념을 벗어난다. 또한 신적 나라를 열려 있는 세계, 가능성의 공간, 비결정의 미래로 상정한다. 가능성의 신성이란 인간적인 모든 생각과 감각을 넘어서는 타자성을 말한다.[30] 이는 에마뉘엘 레비나스$^{Emmanuel\ Levinas}$가 타자를 주체의 전체성을 넘어선 무엇, 규정할 수 없으며 파악할 수 없고 표상 불가능한 무한자로 이해하고 이를 신의 개념과 연결시킨 것과도 이어진다.[31]

이와 같은 맥락에서 〈성역$^{Holy\ Works}$〉(2011) 시리즈에서 그림자와 같은 어둠으로 표현된 성스러운 형상들은 인간이 온전히 보지 못하고 이해할 수 없으며 재현할 수도 없는 신을 최대한 온전히 담아내기 위한 세라노의 노력으로 보인다. 신은 절대적 타자이기에 어떠한 존재라 서술할 수 없으며 어떠한 존재가 아니라는 서술도 할 수 없다. 그런데 세라노의 작품 속 신의 형상은

피에타 Pieta
안드레 세라노
시바크롬, 2011

빛이 아닌 어둠이기에 성스러운 형상들은 불온한 분위기를 풍기게 되었고 그 기원이 천상과 지옥 모두인 것, 신성하고 불경한 것, 보이는 것과 보이지 않는 것, 현실과 비현실적인 것 모두를 포함하는 것처럼 보인다. 인류의 역사를 보면 신성은 선과 악 모두에게서 찾아진다. "때로는, 하느님이 실제로 무시무시한 괴물 같은 존재와 동일시되기도 한다. 그것들이 가진 이상함과 신비스러움을 구분할 수 없게 되면서 정반대의 양극은 합쳐진다."[32] 이와 관련해 커니는 《이방인, 신, 괴물 Stranger, Gods, and Monsters》(2003)에서 신과 이방인과 괴물, 악惡과 기괴함, 주변부와 타자, 사회적 금기와 질서 사이의 관계에 대해 살펴보고 이것들을 통해 얻을 수 있는 숭고의 효과를 비교, 분석한다. 이방인과 신, 괴물은 모두 타자성의 상징이며 서로가 서로의 특징을 공유한다.

한편 어둠으로 표현된 검은 그림자는 모든 것을 포용하고 담아낼 수 있는 가능성의 신성을 표현한 것이라고도 해석 가능하다. 구체적인 형상은 한정적이기 때문에 무한한 가능성을 담아내지 못한다. 그림자로 재현된 세라노의 종교적 도상들은 인간이 이름 붙일 수 없고 한정지을 수 없는 초월적 타자인 신성을 최대한 온전히 재현하기 위한 작가적 노력의 결과인 것이다. 궁극적으로 세라노에게 신은 〈십자가형 I Crucifixion I〉(2011), 〈십자가형 II Crucifixion II〉(2011)에 나타나는 것처럼 여전히 인간의 물질적, 지적 영역을 초월하는 성스러운 타자로 존재한다.

결국
우리 모두는
타자

분명 포스트모더니즘 시대는 자아와 타자의 대립에 대해 새롭게 사고하기 시작한 것으로 보인다. 그러나 이것은 결코 쉬운 일이 아니다. 이방인은 언제나 상대적인 개념이며 무엇이 우리의 자아정체성을 위협하는지에 대한 생각도 바뀌기 때문이다. 만약 타자성이 온전히 인식할 수 없는 것이라면 우리는 타자의 불확정성을 어떻게 다루어야 하는지, 타자와 또 다른 타자의 차이는 어떻게 정의내릴 수 있을지에 대해 끝없이 질문을 던져야 한다. 이런 이유로 자아와 타자에 대한 비평은 반드시 서로에 대한 비평으로 보완되어야 한다. 그리고 이 모든 과정에서 중요한 것은 자아와 타자를 완전히 분리시키지 않은 상태에서 자아와 타자의 차이점을 인정하는 것이다. 완전한 분리는 어떠한 관계맺음도 불가능하게 만들기 때문이다. 이제 우리는 더 이상 낯섦을 두려워할 필요가 없으며 그와 같은 공포를 타자에게 투사해 작동시킬 필요가 없다.[33]

우리 모두는 타자다. 거울 앞에 서 자신의 모습을 한 번 바라보자. 거울 속의 나는 온전한 주체인가? 우리는 자기 자신에게조차 타자가 될 수 있다. 우리가 타자를 밀어내는 것은 내 안의 타자와 너무 닮았기 때문이다. 자신이 타자라는 사실을 인정하지 않고 자신의 무의식적 두려움을 타자에게 투

사해 이질성을 회피하는 것이다. 그런 이유에서인지 우리는 타자화되는 것들에 혐오감을 느끼고 두려워하는 동시에 매혹된다. 이제는 그동안 타자성에 대해 취해왔던 낭만적이거나 급진적인 선택들, 광기나 신비주의를 뛰어넘는 제3의 방법으로 타자에 대해 보다 개방적인 태도를 가져야 한다. 절충의 대안적 형식을 통해 서로 다른 자아들 사이의 친교 가능성을 탐구해야 한다.[34]

PROLOGUE
불편한 미술의 시작

1. Carolyn Korsmeyer, *Gender And Aesthetics: An Introduction*(New York and London: Routledge, 2004), p. 136.

2. Carolyn Korsmeyer, 2004, pp. 144~145.

3. SBS 특집 다큐멘터리, 〈현대 미술, 경계를 묻다〉, 2013.

4. 노성두, 〈서양미술에 나타난 악마의 도상연구〉, 《미술사학보》, 제34집, 2010, pp. 309~310.

5. 움베르트 에코, 《추의 역사》, 오숙은 옮김, 열린책들, 2008, pp. 49~61.

6. 움베르트 에코, 2008, pp. 15~19.

폭력

1. 르네 지라르, 《폭력과 성스러움》, 김진식·박무호 옮김, 민음사, 2015, p. 51.

2. 수전 손택, 《타인의 고통》, 이재원 옮김, 도서출판 이후, 2011, p. 164.

3. 김겸섭, 〈바타이유의 에로티즘과 위반의 시학〉, 《인문과학연구》, 제36집, 2011, p. 85.

4. 수전 손택, 2011, pp. 147~149 ; 조르주 바타유, 《에로스의 눈물》, 유기환 옮김, 문학과 의식, 2002, pp. 237~239.

5. 수전 손택, 2011, pp. 64~65.

6. 포스트모더니즘은 접두사 '포스트(post)'와 '모더니즘(modernism)'이 결합된 단어다. 일반적으로 '포스트'라는 단어는 시기적으로 뒤따라 나오고, 반대-비판-하며, 극복하고 뛰어넘는다는 의미를 갖는다. 따라서 포스트모더니즘은 모더니즘 이후에 나오며 그것을 비판하는 동시에 그것을 넘어서는 무엇이라고 말할 수 있다. 모더니즘과 긴밀하지만 그것의 문제를 극복하는 사유 체계가 바로 포스트모더니즘인 것이다. 따라서 포스트모더니즘을 이해하기 위해서는 모더니즘에 대한 정확한 이해가 필요하며, 그렇기에 포스트모더니즘을 논의하는 것은 그리 간난한 일이 아니다. 하나로 정해진 정답을 거부하는 포스트모더니즘 시대는 자신들이 비판하는 모더니즘적 논리까지 포용한다. 모순적으로 보일 수도 있겠으나 만약 포스트모더니즘이 모더니즘을 배척한다면 그것은 모더니즘의 한계를 답습하는 것이 되기 때문이다. 신승환, 《포스트모더니즘에 대한 성찰》, 살림출판사, 2012, pp. 10~13.

7. https://listart.mit.edu/exhibitions/corporal-politics(2017. 1. 29 검색)

8. 금기는 특정한 행위나 대상의 사용 등을 금지하는 것으로, 그 목적은 성스러운 것을 침범하지 못하게 하는 것과 부정하고 위험한 것을 피하게 하는 것으로 구별된다. 그 종류가 어떤 것이든 간에 금기는 특정한 사회, 공동체의 가치를 보호하고 정체성을 확고히 하며 질서가 유지되는 데에 중요한 역할을 수행한다. 그런데 금기를 위반하면 사회적 규범에 따른 처벌이 뒤따르는 것을 알고 있음에도 모든 사회에서는 금기의 위반이 반복적으로 나타난다. 정종진, 〈금기 형성의 특성과 위반에 대한 사회적 대응의 의미〉, 《인간연구》, 제23집, 2012, pp. 82~83.

9. 멜컴 보위, 《라캉》, 이종인 옮김, 시공사, 1999, p. 359.

10. Julia Kristeva, *Powers of Horror: An Essay on Abjection*, Leon S. Roudiez(trans.)(New York: Columbia University Press, 1982), pp. 1~4 ; 박주영, 〈영원히 지워지지 않는 흔적 – 크리스떼바의 어머니의 몸〉, 한국여성연구소, 《여성의 몸: 시각 · 쟁점 · 역사》, 창비, 2005, pp. 75~76.

11. Julia Kristeva, *Desire in Language: a Semiotic Approach to Literature and Art*, Thomas Gora, Alice Jardine, and Leon S. Roudiez(trans.), Leon S. Roudiez(ed.)(New York: Columbia University Press, 1984), p. 210.

12. Whitney Museum of American Art, *Abject Art: Repulsion And Desire in American Art: Selections from The Permanent Collection*(New York: Whitney Museum of American Art, 1993), p. 7.

13. 조르주 바타유, 《에로티즘》, 조한경 옮김, 민음사, 2009, p. 74.

14. 조르주 바타유, 2009, p. 73.

죽음

1. 구인회, 《죽음에 관한 철학적 고찰 – 철학자들 죽음으로 삶을 성찰하다》, 한길사, 2015, p. 13.

2. Julia Kristeva, Leon S. Roudiez(trans.), 1982, pp. 3~4, p. 25.

3. Sarah Kent, *Shark Infested Waters: The Saatchi Collection of British Art in The 90s* (London: Philip Wilson3, 2003), pp. 36~37.

4. 레지스 드브레, 《이미지의 삶과 죽음》, 정진국 옮김, 시각과 언어, 1994, pp. 20~21.

5. http://www.damienhirst.com/mother – and – child – divided – ex (2016.8.10. 검색)

6. 박성용, 〈보들레르와 벤의 시체 모티브와 게오르게의 신체 이념〉, 《헤세연구》, 제34집, 2015, pp. 164~166.

7. http://www.damienhirst.com/death – denied (2016. 8. 10. 검색)

8. Art: Interview, Andres Serrano by Anna Blume, BOMB, No. 43, 1993, http://bombmagazine.org/article/1631/andres – serrano(2016. 8. 9. 검색)

9. 최종철, 〈죽음과 혐오의 사진, 실재의 징후, 그리고 사진의 정신분석학적 계기들 – 안드레 세라노의 〈시체 공시소(The Morgue)〉를 중심으로〉, 《현대미술학 논문집》, 제18권 2호, 2014, pp. 97~98.

10. Julia Kristeva, Leon S. Roudiez(trans.), 1982, p. 4.

11. Art: Interview, Andres Serrano by Anna Blume, 앞의 사이트(2016. 8. 9. 검색)

12. Damien Hirst, Rudi Fuchs, Jason Beard, *For the Love of God: The Making of The Diamond Skull*(London: Other Criteria/White Cube, 2007), pp. 5~7.

13. 전순영, 박남희, 김동연, 〈S. Freud 관점에서 본 Gustav Klimt의 작품에 나타난 에로스와 타나토스의 상징적 이미지〉, 《미술치료 연구》, 제6권 제1호(통권 9호), 1999, p. 193.

14. 문장수, 〈도착증에 대한 프로이트와 들뢰즈의 논쟁에 대한 비판적 분석〉, 《철학 연구》, 제132집, 2014, pp. 58~59 ; 김영지, 《《잘자요, 엄마》에서 보여지는 구원적 의미의 죽음 충동〉, 《인문과학 연구》, 제25집, 2010, pp. 76~80.

15. 정헌이, 〈죽음의 미학: 포스트모던 '바니타스'를 중심으로〉, 《현대미술사연구》, 제30집, No.1, 2011, p. 76, p. 86.

16. 구인회, 2015, pp. 41~42.

17. Sarah Kent, 2003, p. 36.

03
질병

1. 수전 손택, 《은유로서의 질병》, 이재원 옮김, 도서출판 이후, 2010, p. 15.

2. 류범희, 〈강박신경증의 정신분석적 정신치료〉. 《신경정신의학》, 제33호 3권, 1994, p. 676.

3. 쿠사마의 강박신경증 증상과 그에 대한 쿠사마의 생각, 극복 방법 등은 그녀의 자서전 인 *Infinity Net: The Autobiography of Yayoi Kusama*, Ralph McCarthy(trans.)(Chicago: The University of Chicago Press, 2011)에 매우 상세히 적혀 있다.

4. Nancy Princenthal, *Hannah Wilke*(New York: Prestel, 2010), pp. 111~113. 질병에 대한 윌케의 작업에 대한 전체적인 분석은 위의 책 'Chapter Four: In Extremis' 의 내용 참조.

5. Amelia Jones, *Body Art Performing The Subject*(Minneapolis: University of Minnesota Press, 1998), pp. 186~187.

6. http://www.jospence.org/work_index.html(2017. 1. 9 검색)

7. Paul Pieroni, Joe Scotland, Louise Shelley and George Vasey(Editors), *Jo Spence: Work Part I, Part II* (London: Jo Spence Memorial Archive, 2012), p. 21.

8. Paul Pieroni, Joe Scotland, Louise Shelley and George Vasey(Editors), 2012, pp. 23~25.

9. http://www.jospence.org/work_index.html(2017. 1. 9 검색).

10. 수전 손택, 2010, pp. 88~90.

11. 수전 손택, 2010, p. 142.

12. 김진아, 〈에이즈(AIDS), 그 재현의 전쟁: 미국의 대중 매체와 예술 사진 그리고 행동주의 미술〉, 《서양미술사학회논문집》, 제28집, 2008, pp. 117~118, pp. 121~126.

13. 김진아, 2008, pp. 133~134.

14. 드보라 바쿤, 〈개인의 전염병: 제너럴 아이디어 그룹의 '공동 신체'에 나타난 에이즈에 대한 응전〉, 정은영 옮김, 《서양미술사학회논문집》, 제35집, 2011, pp. 261~263.

15. 김진아, 2008, p. 137.

16. Steve Johnson, 'Art, archaeology shows lead stellar Chicago museum year', Chicagotribune, http://www.chicagotribune.com/(2016. 12. 13.), Tal Rosenberg, 'A former bank in Lincoln Park is housing an incredible exhibit about AIDS', Chicagoreader, December 15, 2016, http://www.chicagoreader.com/(2016. 12. 15 검색).

17. 미하일 바흐찐, 《프랑수아 라블레의 작품과 중세 및 르네상스의 민중문화》, 이덕형 · 최건영 옮김, 아카넷, 2004, p. 56.

18. Philip Thomson, *The Grotesque*(Methuen, 1972), pp. 2~3.

19. 마거릿 크룩생크, 《나이듦을 배우다: 젠더, 문화, 노화》, 이경미 옮김, 동녘, 2016, pp. 300~302.

20. Jean – Pirre Criqui, *The Lady Vanishes, in Cindy Sherman,* catalog(Paris: Flammarion; London: Thames & Hudson, 2006), p. 280.

21. 김윤영, 〈데미안 허스트(Damian Hirst)의 '약 시리즈' 연구: 1988년~2005년 작품을 중심으로〉, 《서양미술사학회논문집》, 제41집, 2014, pp. 10~15.

22. http://damienhirst.com/m132769-skin-cancer-lightmi(2017. 1. 10 검색)

피

1. Danielle Knafo. *In Her Own Image: Women's Self – Representation in Twentieth – Century Art*(Madison[N.J.]: Fairleigh Dickinson University Press, 2009), p. 125.

2. http://marcquinn.com/artworks/single/eternal-spring-sunflower-i1(2016. 8. 28 검색)

3. 김행지, 〈1960~70년대 행위예술가들의 육체 학대행위에 나타난 그리스도교적 마조히즘〉, 《기초조형학연구》, 16권 2호, 2015, pp. 131~134, p. 138.

4. 김행지, 2015, pp. 139~140.

5. 최성진, 〈성스러운 폭력과 제의로서 연극－소포클레스의 '오이디푸스 왕'을 중심으로〉, 《드라마연구》, 제26호(통합 제4권), 2007, pp. 197~198.

6. 이상복, 〈정치사회적 반성으로서의 퍼포먼스 연구〉, 《브레히트와 현대연극》, Vol. 17, 2007, pp. 260~261 ; Tracey Warr(ed.), Amelia Jones(sur.), *The Artist's Body*(London: Phaidon, 2000), pp. 216~217.

7. 프랑코 토넬리, 《잔혹성의 미학: 앙토냉 아르토의 잔혹 연극의 미학적 접근》, 박형섭 옮김, 동문선, 2001, p. 13, p. 21, p. 39 ; 허필숙, 〈자코비안 비극과 잔혹성의 미학－포드의 '기엾게도 그녀가 창녀라니'〉, 《드라마연구》, 제46권, 2015, pp. 215~216.

8. Robert Hobbs, 'Andres Serrano: The Body Politics', in *Andres Serrano: Works 1983~1993*(Philadelphia: Institute of Contemporary Art, University of Pennsylvania, 1994), p. 26.

9. Robert Hobbs, 1994, pp. 27~29.

10. 번 벌로 · 보니 벌로, 《섹스와 편견》, 김석희 옮김, 정신세계사, 1999, p. 131.

11. Barbara Creed, *The Monstrous – Feminine: Film, Feminism, Psychoanalysis*(London; New York: Routledge, 1993), pp. 78~80.

12. 번 벌로 · 보니 벌로, 1999, pp. 131~132.

13. Mary Douglas, *Purity And Danger: An Analysis of Concepts of Pollution And Taboo*(New York: Praeger, 1966), p. 96.

14. 번 벌로 · 보니 벌로, 1999, pp. 140~149.

15. 글로리아 스타이넘, 《남자가 월경을 한다면》, 양이현정 옮김, 현실문화연구, 2000, p. 30.

16. 글로리아 스타이넘, 2000, pp. 31~32, p. 33.

17. http://www.mum.org/armenjc.htm(2016. 8. 30 검색)

18. http://www.luxonline.org.uk/artists/catherine_elwes/essay(3).html(2016. 9. 3 검색)

19. 레너드 쉴레인, 《자연의 선택, 지나 사피엔스》, 강수아 옮김, 들녘, 2005, pp. 276~277.

배설물

1. 이지은, 〈전복과 배설: 권위와 가치에 대한 도전으로 보는 현대미술에서의 배설〉, 《미술 이론과 현장》, 제13호, 2012, pp. 136~137.

2. 이지은, 2012, pp. 138~140.

3. 김종희 · 최혜실 엮음, 《문학으로 보는 성》, 김영사, 2001, pp. 43~51 ; Julia Kristeva, *Revolution in Poetic Language*, Margaret Waller(trans.)(NewYork: Columbia University Press, 1984), pp. 150~151.

4. 박주영, 2005, pp. 82~83.

5. Richard Kearney, *Strangers, Gods, And Monsters: Ideas of Otherness*(London; New York: Routledge, 2003), p. 232.

6. Julia Kristeva, *Tales of Love*, Leon S. Roudiez(trans.)(New York: Columbia University Press, 1987), p. 146.

7. 한의정, 〈현대미술에서 성과 속〉, 《한국미학예술학회지》, 제38호, 2013, pp. 144~145.

8. Germano Celant, "Sublime Shadows," in *Andres Serrano: Holy Works*, Anna Albano(ed.) (Damiani: Bilingual edition, 2012), p. 7.

9. 이지은, 2012, p. 141.

10. Tracey Warr(ed.), Amelia Jones(sur.), 2000, pp. 94~95.

11. 임근혜, 《창조의 제국: 영국 현대미술의 센세이션, 그리고 그후》, 지안, 2009, p. 272.

12. 임근혜, 2009, p. 271.

13. Mary Douglas, 1966, p. 2.

14. 유제분, 〈메리 더글라스의 오염론과 문화 이론〉, 《현상과 인식》, 20권 3호, 1996, p. 50.

15. Mary Douglas, 1966, pp. 35~36, p. 121.

16. Julia Kristeva, Leon S. Roudiez(trans.), 1982, p. 127.

17. 미하일 바흐찐, 2004, p. 23 ; 조수진, 〈제임스 앙소르 회화에 나타난 카니발적인 특징〉, 《현대미술사연구》, 제29집, 2011, p. 242.

18. 홍지희, 〈크리스토프 란스마이어의 《최후의 세계》의 포스트모던 카니발문학적 특성 고찰〉, 《하인리히 뵐》, 제9집, 2009, p. 128 ; 안혜진, 〈《수호전》의 카니발 이론의 적용 가능성에 대한 고찰〉, 《비교문학》, 제62호, 2014, p. 139.

19. 미하일 바흐찐, 2004, pp. 32~33.

20. Richard Kearney, 2003, p. 231.

06

섹스

1. 조르주 바타유, 2009, p. 107.

2. 정승옥, 〈포르노그래피, 에로티시즘 그리고 문학〉, 《인문과학연구》, 제35집, 2012, pp. 96〜97.

3. 이와 관련된 내용은 이윤희, 〈독일 바이마르 시기 미술에 나타나는 성적 살해 주제에 대한 연구〉, 《현대미술사연구》, 제32집, 2012 참고.

4. 정승옥, 2012, p. 112.

5. Kusama Yayoi, *Infinity Net: The Autobiography of Yayoi Kusama*, Ralph McCarthy (trans.)(Chicago: The University of Chicago Press, 2011), p. 42.

6. Alexandra Munroe, "Obsession, Fantasy and Outrage: The Art of Yayoi Kusama", *in Yayoi Kusama: A Retrospective*(New York: Center for International Contemporary Arts, 1989), p. 29.

7. Kusama Yayoi, 2011, p. 139.

8. Alexandra Munroe, 1989, pp. 29〜30.

9. Kusama Yayoi, 2011, p. 140.

10. 조르주 바타유, 2009, p. 71.

11. 사바트에 관한 내용은 백인호, 〈근대 초 유럽의 마녀사냥: 사바트(Sabbat)를 중심으로〉, 《서강인문논총》, 제20권, 2001, 참고.

12. Danielle Knafo, 2009, p. 93.

13. 빌헬름 라이히, 《오르가즘의 기능》, 윤수종 옮김, 그린비, 2005, pp. 21~24.

14. Danielle Knafo, 2009, p. 91.

15. 빌헬름 라이히, 《문화적 투쟁으로서의 성》, 박설호 편역, 솔, 1996, pp. 96~97.

16. 이강은, 《미하일 바흐친과 폴리포니야》, 역락, 2011, p. 91.

17. Neal Brown, *Tate Modern Artists: Tracey Emin*(London: Tate, 2006), pp. 90~94.

18. Neal Brown, 2006, p. 83.

19. Neal Brown, 2006, pp. 97~100.

20. 조르주 바타유, 2009, p. 73.

07
괴물

1. 정용호, 〈욕망이란 이름의 전차에 나타난 고딕관에 관한 연구〉, 《진주교육대학 논문집》, 제37집, 1993, pp. 173~174.

2. 마크 S. 블럼버그, 《자연의 농담: 기형과 괴물의 역사적 고찰》, 김아림 옮김, 알마, 2012, pp. 26~27.

3. 마크 S. 블럼버그, 2012, p. 31.

4. 박평종, 〈앙브르와즈 파레의 '괴물학'과 기형이론〉, 《프랑스학연구》, 제74호, 2015, p. 400.

5. 마크 S. 블럼버그, 2012, p. 33.

6. 박평종, 〈기형 이미지 연구: '비정상'과 '괴물'이 지닌 형태의 특수성〉, 《현대미술사연구》, 제34호, 2013, pp. 370~371.

7. 마크 S. 블럼버그, 2012, p. 34.

8. 사라 바트만에 대한 더 자세한 이야기는 레이철 홈스(Rachel Holmes)의 《호텐토트 비너스(The Hottentot Venus)》(2007)를 참조하기 바란다. 국내에는 '사르키 바트만'이라는 제목으로 2011년 번역, 출판되었다. 한편 바트만의 일생은 영화 〈블랙 비너스(Véus noire)〉(2010)로도 소개되었다.

9. 이재원, 〈식민주의와 인간 동물원(Human Zoo) - '호텐토트와 비너스'에서 '파리의 식인종'까지 -〉, 《서양사론》, 제106호, 2010, p. 6, pp. 14~16.

10. Robert Hobbs, 1994, pp. 37~39.

11. 리처드 커니, 《현대 사상가들과의 대화》, 김재인(외) 옮김, 한나래, 1998, pp. 26~27, pp. 33~34.

12. Marina Warner, "Wolf – girl, soul – bird: the mortal art of Kiki Smith", in Siri Engberg; with contributions by Linda Nochlin, Lynne Tillman, and Marina Warner, *Kiki Smith: A Gathering, 1980~2005*(Minneapolis: Walker Art Center, 2005), p. 52 ; 조현준, 〈《빨간 모자》와 성의 정치학: 페로, 그림, 그리고 안젤라 카터〉, 《동화와 번역》, 제15집, 2008, pp. 246~247.

13. 장순강, 〈포스트모던 사진 자화상〉, 《미술이론과 현장》, 제15호, 2013, pp. 61~64.

14. 하수정, 〈다나 해러웨이의 사이보그 페미니즘과 혼종적 주체: 《프랑켄슈타인》의 괴물을 중심으로〉, 《영미어문학》, 제118호, 2015, pp. 297~298.

15. Donna Jeanne Haraway, *Simians, Cyborgs, And Women: The Reinvention of Nature*(London: Free Association Books, 1991), p. 150.

16. R. L. 러츠키, 《하이테크네: 포스트 휴먼 시대의 예술, 디자인, 테크놀로지》, 김상민(외) 옮김, 시공사, 2004, p. 237.

17. 하상복, 〈비판적 혼종성의 가능성과 실코의 《의식》〉, 《새한영어영문학》, 제53권 2호, 2011, pp. 137~138.

18. 윤순란, 〈경계에 존재하는 몸: 인체, 동물, 사물 간의 이종결합으로 구현되는 조형예술〉, 《기초조형학연구》, 16권 제5호, 2015, p. 383, p. 385.

19. 윤순란, 2015, p. 384.

EPILOGUE
결국 모두가 타자

1. 이진경, 《외부, 사유의 정치학》, 그린비, 2011, p. 88.

2. 이진경, 2011, p. 90.

3. Richard Kearney, 2003, p. 4, p. 65, p. 67.

4. Sojourner Truth, "Ain't I a Woman?", in Katie Conboy, Nadia Medina, Sarah Stanbury (ed.), *Writing on The Body: Female Embodiment And Feminist Theory*(New York: Columbia University Press, 1997), pp. 231~232.

5. Linda Nochlin, *Women Artists: The Linda Nochlin Reader*, Maura Reilly(ed.)(New York, NY: Thames & Hudson, 2015), pp. 31~32.
 https://www.moma.org/collection/works/110565(2017. 1. 20. 검색)

6. 서길완, 〈토니 모리슨의 《솔로몬의 노래》에 나타나는 '사후 기억' 개념과 그 속에 내포된 실천적 의미〉, 《인문과학연구논총》, 37(1), 2016, pp. 330~331.

7. 김지예, 〈'사후기억'을 통한 홀로코스트의 시각적 표상〉, 《현대미술사연구》, 제29집, 2011, pp. 18~22.

8. 김화임, 〈미하일 바흐친과 잡종성〉, 하이브리드컬쳐연구소 편저, 《하이브리드 컬처》, 커뮤니케이션 북스, 2008, p. 131 ; 이승갑, 〈한국의 다문화화(多文化化) 사회 현실과 문화민족주의에 대한 한 신학적 성찰: 호미 바바(Homi K. Bhabha)의 혼종성(Hybridity) 개념을 중심으로〉, 《한국조직신학논총》, 제21집, 2008, pp. 172~173.

9. 홍은영, 〈포스트식민적 관점에서 본 상호문화교육〉, 《교육의 이론과 실천》, 17권 1호, 2012, p. 151.

10. 하이브리드컬쳐연구소 편저, 2008, p. vi.

11. 장순강, 2013, p. 71.

12. 최선희, 〈"나를 미술 세계로 이끈 건 은하철도 999" 파리에서 만난 일본 팝아트 대가 무 라카미 다카시〉, 《중앙선데이》, 2011 – 12 – 04 (2017. 1. 21 검색).

13. 일반적으로 오타쿠는 집에 틀어 박혀 애니메이션, 만화, 게임을 편집광적으로 즐기며 외부와 접촉이 적은 사람들이라는 부정적인 이미지로 사용되었다. 그러나 최근에는 특 정 사물에 관한 관심과 지식을 가진 전문가라는 긍정적인 의미를 함유하게 되었다. 오 타쿠 문화는 우키요에(Ukiyo – e) 이후 국제적으로 가장 주목받는 일본의 특수한 문화 이다. 이우광, 《일본 재발견: 과대평가와 과소평가 사이에서 제자리 찾기》, 삼성경제연 구소, 2010, pp. 35~36.

14. 정신영, 〈타자일 필요성: 무라카미 타카시(村上隆)와 차이 궈창(Cai Guo – Qiang)의 해외 진출을 통해 본 전략적인 '타자성'의 수용에 대하여〉, 《미술이론과 현장》, 제21호, 2016, pp. 89~91.

15. Robert Hobbs, 1994, pp. 36~37.

16. Michel Draguet, "From New York to Brussels: Residents, Denizens and other Nomads," in Andres Derrano et. al, Michel Draguet(ed.), *Residents of Andres Serrano: Denizens of Brussels, Residents of New York*(Milano: Silvana, 2016), pp. 21~23.

17. 이현재, 〈도시민을 위한 인정 윤리의 모색: 헤겔, 호네트, 버틀러를 중심으로〉, 《한국여 성철학》, 제23권, 2015, p. 6, p. 21.

18. Michel Draguet, 2016, p. 17.

19. 자크 아탈리, 《호모 노마드: 유목하는 인간》, 이효숙 옮김, 웅진닷컴, 2005, p. 418.

20. Michel Draguet, 2016, p. 35.

21. Noëlle McAfee, *Julia Kristeva*(New York: Routledge, 2003), p. 108.

22. Whitney Mallett, Andres Serrano, "An Interview with Andres Serrano, the Photographer Who Aestheticizes Violence." Vice, 2016, http://www.vice.com/ read/ andres − serrano − torture − beautiful − and − disturbing(2016. 9. 5. 검색)

23. Robert Hobbs, 1994, pp. 36~37.

24. Whitney Mallett, Andres Andres Serrano, 앞의 사이트(2016. 9. 5. 검색)

25. 이진경, 2011, pp. 205~207, 한의정, 2013, pp. 154~155.

26. 주디스 슈클라, 《일상의 악덕》, 사공일 옮김, 나남, 2011, p. 44.

27. Whitney Mallett, Andres Serrano, 앞의 사이트(2016. 9. 5. 검색)

28. 주디스 슈클라, 2011, p. 22.

29. Richard Kearney, 2003, p. 30.

30. 이은주, 〈리차드 커니의 재신론(Anatheism)과 가능성의 신성〉, 《장신논단》, 38호, 2010, pp. 155~157.

31. 이진경, 2011, pp. 82~83.

32. Richard Kearney, 2003, p. 42.

33. Richard Kearney, 2003, pp. 8~9.

34. Richard Kearney, 2003, p. 18.

저자 논문

〈여성 미술에 나타난 애브젝트의 '육체적 징후'와 예술적 승화-줄리아 크리스테바(Julia Kristeva)의 이론을 중심으로〉 이화여자대학교 일반대학원 조형예술학부 조형예술학 박사학위 논문, 2012, 지도: 박숙영 이화여대 교수.

〈여성 미술에 나타난 애브젝트(abject)의 '육체적 징후(somatic symptom)'와 예술적 승화〉, 《현대미술사연구》, 제32집, 2012, 박사논문 요약 발표.

〈쿠사마 야요이의 강박신경증적 예술에 나타난 자기치유〉, 《조형교육》, 46집, 2013.

〈타셈 싱(Tarsem Singh)의 영화에 차용된 애브젝트 아트(abject art)적 속성-영화 '더 셀(The Cell)'을 중심으로〉, 《한국디자인문화학회지》, 제19권 제3호, 2013.

〈로버트 고버의 인체 조각에 나타난 정체성과 잡종성〉, 《기초조형학 연구》, 14권 제5호, 2013.

〈마크 퀸의 조각에 나타난 생성과 소멸의 미학〉, 《기초조형학 연구》, 15권 제2호, 2014.

〈기호계(the semiotic)의 시각적 재현과 무법(無法)의 공간〉, 《미술 이론과 현장》, 제17호, 2014.

〈영화 '헬터 스켈터(Helter Skelter)'에 나타난 카니발적 세계와 양가성〉, 《한국디자인문화학회지》, 제20권 제3호, 2014.

〈캐롤리 슈니먼의 1960년대 퍼포먼스와 사바트의 재현〉, 《현대미술사연구》, 제37집, 2015.

〈남홍의 종합 예술에 나타난 치유의 미학〉, 《조형교육》, 56집, 2015.

〈경계와 이질성의 재구축: 안드레 세라노(Andres Serrano)의 작품에 재현된 타자성〉, 《미술 이론과 현장》, 제22호, 2016.

● Carolee Schneemann

p.234 〈Interior Scroll〉, 13×9(1/2)in, 33×24.1cm, Taken from a Suite of 13 gelatin silver prints, 1975
© 2017 Carolee Schneemann, Courtesy P.P.O.W, New York, Photo by Anthony McCall

p.235 〈Meat Joy〉, 5×4in, chromogenic color print of the performance in New York, 1964
© 2017 Carolee Schneemann, courtesy the artist, P.P.O.W, and Galerie Lelong, New York, photo by Al Giese

p.239～241 〈Fuses〉, Medium 16mm film transferred to video (color, silent) Duration 18min.
Credit Gift of the Julia Stoschek Foundation, Düsseldorf and Committee on Media Funds Object number 205.2007, 1964.1967
© 2017 Carolee Schneemann. Artists Rights Society (ARS), New York. Courtesy Electronic Arts Intermix (EAI), New York. Department Media and Performance Art

● Carrie Mae Weems

p.285 〈Mirror Mirror〉, 24(3/4)×20(3/4)inches, 30(7/8)×24(3/4)×1(3/4)inches framed, silver print, 1987～1988
© Carrie Mae Weems. Courtesy of the artist and Jack Shainman Gallery, New York.

● **Damien Hirst**

p.69 The Promise of Money, Resin, steel, mirror, pigments, cow hair, glass eyes, sling, hoist, Iraqi money and blood, 2003

p.82 A Thousand Years, Glass, steel, silicone rubber, painted MDF, insect-o-cutor, cow's head, blood, flies, maggots, metal dishes, cotton wool, sugar and water, 1990

p.85 The Physical Impossibility of Death in the Mind of Someone Living (three-quarter view), Glass, painted steel, silicone, monofilament, shark and formaldehyde solution, 1991

p.90 Saint Sebastian, Exquisite Pain, Glass, painted stainless steel, silicone, arrows, crossbow bolts, stainless steel cable and clamps, stainless steel carabiner, bullock and formaldehyde solution, 2007

p.94~95 Some Comfort Gained from The Acceptance of The Inherent Lies in Everything, Glass, painted steel, silicone, acrylic, plastic cable ties, cows and formaldehyde solution, 1996

● **Hermann Nitsch**